音乐人文通识译丛

乡村音乐

Country Music

[美] 理查德·卡林 著

刘丹霓 译

SMPH SLAU

上海音乐出版社 上海文艺音像电子出版社

WWW.SMPH.CN WWW.SLAV.CN

"乡村"的尽头在城市（代"序言"）

钱丽娟

在长达半个多世纪里，乡村音乐从流行文化到政治层面都为美国人的生活提供了一个声响身份的符号。虽然乡村音乐在最初与工人阶层相联系，它对美国人的吸引力却大于其他任何一种流行音乐风格。虽然这种音乐来自民间和乡野，它最终成为了流行音乐工业的一个重要产品。在这个转换的过程中，乡村音乐如何经由市场被带给它更为广泛的听众群体，是理查德·卡林《乡村音乐》一书的关键部分。

理查德·卡林讲述的这个故事无意于"定义"乡村音乐其本身。但对我们喜欢和将会喜欢美国乡村音乐的中国读者来说，在这里给出一个定义是必要的和有益的。《流行音乐文化：关键概念》的作者罗伊·修克尔这样定义：乡村音乐是来自于美国在当下流行全球的一种多重和复合的体裁（metagenre）；它包含了一些可辨别的亚体裁及相关风格，具体为旧时代的乡村音乐（有时被称为乡巴佬音乐）、西部摇摆（美国的一种爵士乐）、蓝草音乐、叛逆乡村以及新乡村。同时，乡村音乐也是其他一些音乐体裁诸如乡村摇滚，卡津音乐以及乡村布鲁斯的重要组成部分。一般来说，这些亚体裁和相关风格本身也相互重叠，而很多表演者更是选择在这些体裁和风格中来回穿梭和跨越[1]。

就乡村音乐的主要发展脉络而言，杰富瑞·朗格，《当你叫我乡

1.Roy Shuker: *Popular Music Culture: The Key Concepts*, Routledge, 2017, pp.79~80。

1

巴佬时我微笑着》[1]一书的作者,给出了清晰的节点。乡村音乐在本质上是一种民间艺术形式。作为一种能够被清晰辨别的体裁,乡村音乐可追溯到二十世纪二十年代的美国南部乡村地区。1924年,欧凯(Okeh)唱片公司发行了第一张归类为"乡村音乐"的唱片。当时,乡村音乐表演家们将他们的主要观众定位为美国南部乡村的工人阶层群体。从1939年到1950年代中期的这个阶段,乡村音乐见证了一些主要发展,这种音乐体裁从一开始相对狭窄固定的起点转换为一种能够适应更广泛需求的形式。具体表现为,因第二次世界大战给美国南部社会带来的变化而引发的听众趣味的变化,同时,观众也扩展到了南部以外地区以及城市地区。在这个转换的过程中,各种乡村音乐风格之间相互结合,乡村音乐与美国流行音乐之间也相互结合。这些结合,倒过来催生了一些强调乡村音乐南部性的亚体裁。另外,纳什维尔作为乡村音乐诞生的中心也成为了这一时期的重要事件(见本书第五章)。上述这些发展和转换共同成就了乡村音乐的现代化进程。这一进程既是美国南部社会中社会文化变化的反映,也是乡村这种音乐体裁从在一个地区性流行发展到被全国观众所接受的反映[2]。自1950年代中期起,乡村音乐固化了它的全国市场。它既保留了那些传统体裁,也见证了一些新体裁的出现。在过去的二三十年里,那些卓有成就的乡村音乐家们借助他们跨界到主流流行歌曲或者摇滚音乐市场的能力,成为了在美国甚至全球销量最佳的音乐家群体中的一员。

理查德·卡林将这本乡村音乐的口袋书想象成一条河流:他希

1.Jeffrey J. Lange, *Smile When You Call Me a Hillbilly. Country Music's Struggle for Respectability, 1939~1954*, University of Georgia Press, 2004。
2.同注1,第4页。

望和读者们一起沿着这条河流，去追踪那些受人喜爱的音乐风格和表演者。有时，作者将书中那些重要的音乐家、歌曲和音乐风格作为一块块评判特定社会事件的试金石。比如，塔米·怀奈特（Tammy Wynette）作为一名女性制作人，以热门歌曲《支持你的男人》（*Stand by Your Man*）为代表，在1960年代晚期，美国解放运动初始的社会带来了正反两方面的强烈影响。而在另外一些时候，作者把音乐家的歌曲或风格置于音乐工业中，将其视为一个个更为宽广的发展趋势的案例。例如，吉米·罗杰斯（Jimmie Rodgers）的歌曲《得州的得》（*T for Texas*）被视为白人艺术家挪用（appropriation）黑人音乐形式来面向主流观众市场的一个早期案例。

在以时间为基本线索的基础上，这本小书同时以一些特定的反复出现的主题为构架，例如乡村与城市、男性与女性、白人与黑人、富人与穷人。在很大程度上，这些主题贯穿了乡村音乐自黑脸滑稽剧（minstrel）迄今的时期。作者就他这些精心挑选的案例给出了以政治、阶层、性别、种族、体裁和社会背景（诸如战争返乡、从乡村到城市打工，等等）为视角的深度描述。听听莫莉·杰克逊大娘（Aunt Molly Jackson）的那首让人心碎的歌曲《九磅铁锤》（*Roll on Buddy*）。作为真正来自民间的声音，乡村音乐既表达了音乐家们深沉的爱国主义，也表达了他（她）们对统治美国社会权力的一种必要的怀疑。一名Youtube听众就罗伊·罗杰斯（Roy Rogers）的歌曲《牧场是我家》（*Home on the Range*）留下如此评价："这首歌曲让我为自己是一个美国人而骄傲。我的父母来自位于南太平洋的波利尼西亚群岛，这种歌唱风格总让我想起他们。他们放弃了原先舒适的生活，来到这个国家，辛勤工作，希望能带给我们更好的生活和未来。"就政治因素对乡村音乐家们的影响，可以参看在二十世纪四十年代晚

期和五十年代早期活跃于纽约的"韦弗斯兄弟"（The Weavers）的案例。卡林指出，他们激进的政治立场在当时严重影响了他们在广播和唱片业的发展。而这一现象到了五十年代晚期开始好转，年轻一代的乡村音乐家们能够从政治束缚中解放出来，让"民谣"风格重回流行音乐的舞台。

这本小书的作者在很大程度上应用了欧美学者的流行音乐分析方法论。即逐一分析参与流行音乐发展的各个元素和人物。除了前面提到的那些重要音乐家以及他（她）们的歌曲和风格，作者还把视线投向那些制作人、主持人、乐队伴奏成员，以及他（她）们身处的社会背景。比如，本书第一章中约翰·艾弗里·洛马克斯（John Avery Lomax）和他儿子艾伦（Alan）的故事，作者深描了这父子俩作为乡村音乐的收集和整理者，同时又作为美国当时中/上层社会人士的政治、种族和文化立场。又比如，就两档具有持久影响力的乡村音乐广播节目：芝加哥的《全国谷仓舞》（National Barn Dance）和纳什维尔的《大奥普里》（Grand Ole Opry），作者就这两档节目的创办人，广播主持人中的先驱者乔治·杜伊·海（George Dewey Hay）的生平和职业经历给出了相当篇幅的描述。读者可以从这个描述的轮廓中，通过对海自身社会背景的介绍看到乡村音乐这个体裁的发展及其历经事件的前因后果。再比如，作者介绍了从五十年代中期到七十年代早期在唱片录制中"最出众的伴奏者"钢琴师弗洛伊德·克雷默（Floyd Cramer），介绍了他的生平以及在形成自己独特音乐过程中受到的关键影响。作者这样分析，"克雷默发展出自己独特的'滑音'演奏风格，在弹下一个音后即刻将手指滑到相邻的琴键上，由此模仿原本在吉他或小提琴上才可能实现的滑奏效果"（本书第五章）。在这些细描之后，作者将克雷默放到整个音乐工业的背景上，指出尽管包括克雷默在内的部分乐师发展出了某种独特风格，六十年代的纳什维尔已经成为美国打

造"职业艺人"的职业音乐制作的一大中心，当地的伴奏乐师们能为任何人提供伴奏，这种均质统一、以一奉百的普适性演奏风格，相对于同时期的创作型摇滚歌手而言，削弱了乡村音乐的个性。

同样重要的是，这本小书让我们看到作者在平衡社会性别批判时的努力。在他的笔下，女性音乐人在美国乡村音乐的整个发展过程中熠熠生辉。比如，活跃于七十年代的两位女性音乐人多莉·帕顿（Dolly Parton）和琳恩·安德森（Lynn Anderson），她们对乡村音乐的影响延续至今。多莉·帕顿是活跃于七十年代早期的创作型歌手。她在歌曲中敏锐反思了自己来自田野乡村的早期生活背景。她以幼时母亲用边角料为她缝制的外套为主题创作了纪念歌曲《多彩的外衣》（Coat of Many Colors）。她的热门歌曲《乔琳》（Jolene）讲述了一个勾引别人丈夫的女子，这是一个永不过时的话题。1974年，在与丈夫分道扬镳的时候，多莉创作了歌曲《我将永远爱你》（I Will Always Love You）。如今听来，多莉的演唱生动而克制，色彩隐藏在青涩之下，直至惠特尼·休斯顿绚烂磅礴的演绎将这首乡村歌曲带到了音乐榜单榜首。同样活跃于七十年代的还有琳恩·安德森。她轻盈畅快的热门歌曲《玫瑰花园》（(I Never Promised You a) Rose Garden）是乡村音乐榜上最早带有流行乐曲风的歌曲之一。至今，在美国的养老院里，那些精神健康严重退化的老人们依然能够跟着这首《玫瑰花园》哼唱和起舞。一位同样热爱这首歌曲的YouTube听众这样表达："我个人认为，这是迄今为止编曲最佳的歌曲之一。每一件乐器，如弦乐、贝斯、吉他、钢吉他、鼓等，在整首歌曲中，都在最完美的时间里弹奏着最完美的音。"

（作者系爱尔兰国立科克大学音乐系高级讲师）

目　录

插图目录

引　言

　　牛仔帽、皮卡车、背心、皮靴——乡村音乐的界定不仅依据它的1
声音，也同样借助它的诸种符号。这种音乐表达着各种超越时间的永
恒主题，讲述着劳燕分飞与家庭破碎的故事；它属于那些大口喝酒、
大肆打斗、大力劳作的人们。与它紧密联系的是那个"古老、怪异的
美国"——即所谓的"荒蛮之地"，那里居住着"未开化"的男男女女，
他们的父辈是最初从原住民手中夺走这片土地的粗暴移民。乡村音
乐既得益于这种联系，也一直因这种联系而备受嘲讽。

　　乡村音乐常被打上山野人、乡巴佬、土包子、大老粗、种族主义者
的烙印，它是美国各种流行音乐风格的可怜继子，不像爵士乐和布鲁
斯、音乐剧金曲和灵魂乐、摇滚和说唱那样思想深刻或新潮时尚。然
而，对唱片销售量更为准确的计量方法出现之后，人们立刻明白，就
单纯的数据统计而言，乡村音乐才是一切音乐风格中最"流行"的那
个。而且这种音乐的生命力倔强持久，正如最杰出的乡村音乐家们似
乎从不隐退。乡村音乐虽然偶尔浮现于美国国民意识的顶端，但正是
乡村自身根深蒂固、几近隐秘于地下的本性，才使乡村音乐在许多方
面成为美国最深刻的本土流行音乐。

　　怀旧色彩是乡村音乐与生俱来的特性，因而乡村音乐总是被指责2
只知眷恋过去，无论是其歌词、政治观念还是音乐风格皆是如此。但

这种看法有些误导,因为与大多数充满活力、广受欢迎的风格一样,乡村音乐中也总是有着向前推进的力量,出现富有创造力的新声音。也与其他风格一样,这些新声音经常遭到旧势力的抵制,后者总是认为只有他们才能合法界定什么才是"真正"的乡村音乐。这种创造上的张力是推动乡村音乐许多亚体裁演化的动力:二十世纪二十年代的感伤歌曲和旧式舞曲,三四十年代的西部摇摆[Western swing]*,四十年代晚期和五十年代早期的廉价酒吧音乐[honky-tonk],五十年代中期到六十年代中期的都市乡村[countrypolitan],七十年代的乡村流行乐[country-pop],八九十年代的新传统乡村[neo-traditional]和乡村摇滚[country-rock],二十一世纪前二十年里的兄弟乡村[bro country],等等。其中每一种风格都是一脚立足过去,一脚迈向未来。像所有流行音乐风格一样,在乡村音乐中,与创造性持续抗衡的是商业性——至少是对一定程度的、足以维系一份音乐职业生涯的商业性成功的需要。乡村音乐的守护者所竭力界定和掌控的这种音乐风格,就其本质而言是一种不断变化且坚持界定自身的风格。

虽然乡村的价值立场经常与城市的价值观形成对立,但乡村音乐的流行并不局限于所谓的"飞越州"¹。或许正是由于乡村音乐与乡村生活的联系,这种音乐一直令城市居民着迷,他们带着感情色彩渲染它,美化它,以表达一种更简单、更从容的美式生活。如今的城市居

* 本书方括号为译文需要而添加的括注,圆括号为原著本来的内容。——编者注。

1."飞越州"(flyover states)本义是指美国东西海岸之间的航班所飞越的内陆地区,也常指向沿海发达城市与内陆乡村之间在经济、文化、政治上的差异。有时暗含贬义,表示居住在城市、较为富有的美国上层群体一生只会在坐飞机时经过,却从未去过的地区。——原著无注释,本译著所有注释均为译者注。

民或许羞于表示自己热爱"乡村音乐"，但他们很快拥抱那些所谓的新体裁，如"亚美利加纳"[1][Americana]、另类民谣[alt-folk]或复古乡村[retro-country]——而所有这些体裁其实都是装扮得更吸引人的乡村音乐。克里斯·克里斯托弗森那句著名歌词"自由不过是一无所有的另一种说法"背后的禅宗式理念，不过是李·格林伍德[2]《天佑美国》所表达的那种更夸夸其谈的民族主义自由理想的另一面。乡村歌曲总是有办法绕开各种意识形态，因为每位听众对这些歌曲都可做出不同的解读，它们以出人意料的方式联系着乡村与城市的理想。

我们可以将乡村音乐想象为一条河流：发源于多种音乐文化之间独具美国特色的联姻，蜿蜒流经不同的地区，时不时地偏折改道，但总是能够以某种方式回归正轨。所以这本小书无意于"定义"乡村音乐，而是沿着这条河流小心求索，不时地下水尝试，寻找共性与差异，对论述稍作扩展以涵盖最受喜爱的风格和表演者，力图成为一名值得信任的向导。你可能不同意本书所走的路线，或反对我们一路选择的站点——那么请随意偏离路线，踏上自行探索的征途。乡村音乐足够海纳百川，可以包容众多不同观点。

与所有流行音乐风格一样，最出色的乡村音乐能够在个人性与商业性之间取得平衡；既怀旧又前卫，既反映前辈的影响，又拒绝他们的局限性；并最终表达了我们的文化价值，包括值得称颂的价值和令人怀念却不复存在的价值。本书虽小，五脏俱全，但愿既有可读性，也具启发性。

1."亚美利加纳"这一音乐体裁是由多种美国本土音乐传统融合而成，包括民谣、乡村音乐、根源摇滚（roots rock）、福音音乐、蓝草音乐等元素。

2.梅尔文·李·格林伍德（Melvin Lee Greenwood, 1942~），美国乡村音乐歌手、歌曲作者，1984年问世的《天佑美国》（God Bless the U.S.A.）是其最著名的代表作。

第一章

"大爆炸"的背后：乡村音乐寻根

1927年7月下旬，纽约唱片制作人、音乐出版商拉尔夫·皮尔 [Ralph Peer, 1892~1960]，带着搭建一个便携式录音棚所需的全部设备，出现在靠近弗吉尼亚州边界的一座田纳西小镇上。他来此地是为了录制当时相当畅销的乡村音乐明星欧内斯特·斯通曼 [Ernest Stoneman, 1893~1968] 及其家族的音乐，此前他已为欧凯唱片公司 [Okeh Records] 录制过斯通曼的作品。而此时的皮尔在维克多留声机公司任职，他问斯通曼如何可以找到能像斯通曼家族这样具有市场吸引力的其他艺人。斯通曼告诉这位制作人，若要录制"本真"的乡村音乐、布鲁斯和福音音乐，就必须去往这些音乐的原产地，而不是等着创造这些音乐的群体自己去纽约寻求发展事业的途径。斯通曼建议皮尔以布里斯托尔为唱片制作的基地，因为这座城市是"三角城市带"[1]

<div style="font-size:smaller">

1. "三角城市带"(Tri-Cities)，指由田纳西州的金斯波特(Kingsport)、约翰逊城(Johnson City)、布里斯托尔(Bristol)三座城市及其周边小城镇(分布于田纳西东北部和弗吉尼亚西南部)组成的地区。

</div>

15

的中心,而该地带又是美国南部最大的城区。皮尔在布里斯托尔没有合适的录音棚,于是在一座制帽工厂楼上找到一片空地搭建起了临时录音棚,而这座工厂恰好坐落在城市的主街上。

皮尔预计自己此行会有所收获,于是事先在报纸上打出广告说,无论哪位艺人,只要其音乐被他录制成唱片并发行,将得到唱片每一"面"50美元的报酬,外加2.5美分版税。不出所料,皮尔录制的第一个音乐团体就是斯通曼及其乐队。起初基本没有其他人接受皮尔的合作提议,直到当地一家报纸发表了一篇文章,特别提到斯通曼仅在一张热销唱片上就赚到3600美元的版税——就是他演唱的一首旧日游戏派对[1]歌曲《跳到我的伙伴那里》[Skip to My Lou],流行于1926年。这篇文章引起了一位母亲的注意,她的儿子是一个叫"田纳瓦漫步者"[Teneva Ramblers]乐队的成员。这个乐队出自布里斯托尔,此前一直在北卡罗来纳州阿什维尔的广播电台演出。这位母亲竭力劝说他们回到布里斯托尔去皮尔那里面试,面试成功。然而,在录音工作开始之前,这个乐队与他们的主唱为如何在唱片上署名的问题而闹翻了,于是这位主唱最终独自一人完成了录制。这名歌手就是吉米·罗杰斯[Jimmie Rodgers, 1897~1933],他录了一张78转唱片,一面是《士兵的心上人》[The Soldier's Sweetheart],另一面是《睡吧,宝贝》[Sleep, Baby, Sleep],由此赚到了皮尔承诺的100美元。这张唱片的销量好到足以说服皮尔将罗杰斯带到维克多留声机公司位于新泽西卡姆登的主录音棚,罗杰斯在那里又灌制了四首歌曲,包括他的

1."游戏派对"(play party)是十九世纪三十年代兴起于美国的一种载歌载舞的社交活动,起初是为了绕过宗教关于禁止舞蹈和乐器演奏的严格规定,因而在这些聚会上没有乐器表演,舞蹈动作则呈现为儿童游戏的形式。《跳到我的伙伴那里》就是游戏派对主要的传统项目之一。

代表作,那首爆红的《蓝调约德尔》[*Blue Yodel*][1](也被称为《得州的得》[*T for Texas*]),由此开启了他的乡村音乐生涯。

就在罗杰斯到达布里斯托尔三天前,另一支组合也从他们在弗吉尼亚西南部的家乡赶到了这里。阿尔文·普莱森特·卡特[Alvin Pleasant Carter, 1891~1960](一般被称为"A. P.")是一名四处旅行经销果树的商人,他的妻子萨拉·多尔蒂是一位颇有才华的歌手和自动竖琴[autoharp]演奏者。卡特、萨拉以及卡特的弟媳梅贝尔经常聚在家中唱歌,尤其喜欢唱当时流行的感伤歌曲。[2]主唱萨拉嗓音低沉, A. P. 的低音和梅贝尔的高音构成的和声与之形成互补;梅贝尔还发展出一种独特的吉他演奏技法,通过低音弦上的短促扫弦将各个和弦连接起来。[3]皮尔之前就听说过卡特家族,并写信告诉他们自己会去布里斯托尔,但并未收到回复。所以当7月底这个组合出现在他的录音棚里时,他有些吃惊。皮尔对他们的第一印象并不是很好,他在1959年的一次访谈中回忆道:"他们就那么溜达进来。他穿着工装连衣裤,两个女人就是非常老土的乡村妇女。他们看上去像山野人。可我一听到萨拉的歌声便知道,就是它了,他们会大获成功。"8月1日,卡特家族录制了四首歌曲,次年11月维克多留声机公司发行了其中的两首。卡特家族的辉煌生涯自此开启。

6

1.《蓝调约德尔》其实是罗杰斯于1927~1933年期间创作和录制的十三首歌曲,此处指的是其中的第一首,1927年11月30日录制,1928年2月3日发行。
2.卡特家族的谱系有些复杂。萨拉原名萨拉·多尔蒂(Sara Dougherty, 1898~1979),梅贝尔原名梅贝尔·阿丁顿(Maybelle Addington, 1909~1978),两人是表姐妹。后来萨拉与A. P. 卡特结婚,梅贝尔与A. P. 卡特的亲弟弟埃兹拉·卡特(Ezra Carter)结婚,由此都成为卡特家族的成员。
3.梅贝尔创用的这种演奏技法被称为"卡特扫弦"(Carter scratch或Carter Family picking),主要指的是在低音弦(通常是低音E、A和D弦)上演奏旋律,同时在高音弦(G、B和高音E弦)上持续演奏节奏性的上下扫弦。

许多学者将皮尔在布里斯托尔录制音乐的时期视为乡村音乐历史上一个关键的时间点，称之为点燃了整个乡村音乐产业的"大爆炸"。与一切创始传说一样，这一说法有些过分简化了乡村音乐的发展史。其实早在1922年就已存在乡村音乐的录音。不过，两个影响深远的音乐人和音乐组合出现在同一地点，的确是个大事件。他们分别代表了乡村音乐风格的两个主要流派。或许可以说，罗杰斯那种受到布鲁斯影响的歌唱所代表的流派，吸收了美国黑人音乐的传统；而卡特家族的流派则吸收了旧日英裔美国音乐的传统。当然，这两个流派的划分本身也是过分简单化的做法，但它可以作为我们进行历史溯源的出发点。乡村音乐究竟是如何演化的？有哪些前身？这种独一无二的风格如何吸收不同文化元素而成为一种独具美国特色的创造？

"往日熟悉的曲调"：

乡村音乐及其根源，十八世纪至1920年

与大多数美国音乐形式一样，乡村音乐的发展受到许多不同音乐元素的影响。虽然乡村音乐如今被视为美国南部白人的音乐，但它实际上包含着鲜明的美国黑人音乐传统的元素，我们将在下文看到这一点。西班牙、法国和美国本土音乐家等其他群体的元素也融入其中，因为音乐上的各种影响因素总是在不同地区之间自由传播。本章将对这些传统追根溯源，探究乡村音乐起初是如何被学者、民俗研究者以及表演者和歌曲作者本人所记录和接受的。本章也将考察这些音乐传统中那些被乡村音乐选择吸收的方面是如何被用来推销这种音乐的，尤其是通过新的表演风格和音乐出版渠道。

英裔美国传统：叙事歌、舞蹈音乐和宗教音乐

不列颠群岛的音乐极其丰富多彩，有多种音乐类型会以多样的风格、用不同乐器来表演。我们将主要聚焦于民间叙事歌、舞蹈音乐和宗教崇拜音乐。

叙事歌是长篇叙事性的民间歌曲，经常讲述取材于传奇和神话的故事。它们通常是分节歌（即用同一段旋律演唱多段歌词），通常是独唱歌手用一种"高于生活"的风格来表演，以强调这些歌曲有别于日常生活经历。这种风格可能包含大量的声乐装饰音、假声的运用、一种收紧喉咙（鼻音较重）的声乐风格以及其他多种技巧，这些技巧与词曲本身一样，都是充满表现力的叙事歌文化不可或缺的组成部分（正如最棒的歌剧演员的表演技巧也是歌剧文化的组成部分）。美国传统中一些最伟大的叙事歌手，如迪拉德·钱德勒［Dillard Chandler, 1907~1992］和阿尔梅达·里德尔［Almeda Riddle, 1898~1986］就把他们的声乐技巧用于所有类型的歌曲，甚至将著名乡村感伤歌曲《老牧羊犬》［Old Shep］这样的通俗小曲都提升到了高雅艺术的层次。

最初搜集叙事歌的学者们主要是对其歌词的文学品质感兴趣。有些学者希望在其中发现可与古希腊史诗相媲美的英语长篇故事。由于这一原因，大多数搜集者只出版歌曲的唱词，而忽视了其歌唱传统。有些搜集者的资料来源是书面印刷品而不是歌手本人。美国最著名的搜集者是哈佛大学英语教授弗兰西斯·詹姆斯·柴尔德［Francis James Child, 1825~1896］，他的五卷本叙事曲集在十九世纪的最后二十年汇编而成，将某些歌曲认定为"真正"的传统叙事歌。柴尔德创造了一套如今依然被使用的编号体系。他的曲集并未收录较为晚近或有关时事的叙事歌，因为他觉得这些歌曲在民间叙事

8 歌传统中的合法地位不如那些在他看来更"古老"的歌曲。十九世纪
的一些作家(如沃尔特·司各特爵士)和诗人(如罗伯特·彭斯)也帮
助推行了将叙事歌视为英国人的独特文化产品这一观念(具体到司
各特和彭斯而言,应该说是苏格兰的文化产品)。柴尔德和其他叙事
歌学者的作品问世之后,早期的民俗学者们开始将这些歌曲的唱词和
音乐完整记录下来,他们或是用书面记谱,或是用蜡筒留声机和留声
机唱片等早期录音媒介。

从十八世纪中期开始,叙事歌在英国尤为盛行,因此来到美国的
第一批定居者自然也带来了这些歌曲。虽然叙事歌普遍存在于最初
的十三个殖民地,但这种歌唱传统似乎在阿巴拉契亚山区尤其流行,
因为这里的定居者们经常与世隔绝,无法接触到更新的音乐和娱乐形
式。至少早期开展搜集工作的民俗学者们是这样认为的,包括塞西
尔·夏普和莫德·卡佩利斯组成的英国团队[1],他们在南部山区找出
了柴尔德叙事歌的"残余部分"。像许多民俗学者一样,他们将唱叙
事歌视为一种行将消亡因而必须被保存的传统,叙事歌手们则是他们
眼中一种"古老艺术"最后的践行者。具有讽刺意味的是,每一代民
歌搜集者都持类似的看法,于是早期叙事歌手的子子孙孙也被看作是
奇异的音乐"坚守者",必须在他们的音乐快速消亡之前得到保护。
到了十九世纪早期,叙事歌演唱已经是美国南部音乐身份的独特组成
部分,这对于那些在艰难维系的小农场上劳作以勉强度日的山区民众
来说尤其如此。

1.塞西尔·夏普(Cecil Sharp, 1859~1914)和莫德·卡佩利斯(Maude
Karpeles, 1885~1976)从1916年开始合作,在阿巴拉契亚山区进行民歌搜集
工作,在四十六周的时间里搜集了超过一千五百首歌曲(包括同一首歌曲的不
同版本)。

舞蹈音乐是从不列颠群岛带到新大陆的另一种重要音乐形式。在十七世纪,伦敦出版商约翰·普雷福德[John Playford, 1623~1686]出版的舞曲集被许多人视为第一部现代英国舞曲集,其中还教人们如何表演相应的舞蹈。旅行演出的舞蹈高手遍及美国各个殖民地,尤其是新英格兰,他们向渴求学习的观众教授舞蹈的音乐和舞步。便携的微型小提琴——有时被嵌入一支手杖——常被用来为舞蹈伴奏,此外也会用到小横笛和鼓这类常见的军乐器(美军在独立战争期间将这些乐器引入军乐队中)。

最后一种音乐形式是清教徒带到美国的宗教歌曲。旅行演出的歌唱高手们面临着为不识谱的普通公众教授歌曲的问题,于是发展出了一种新的记谱法,用不同的图形来区分音阶里的各个音高。图形谱演唱[shape-note singing]最初在十八世纪晚期兴起于新英格兰,随后传播到美国南部和西部地区。巡回旅行的歌唱教师们从一个城镇到另一个城镇四处奔走,大多是应当地教会的邀请,去教合唱团如何演唱。他们采用特殊的歌本,汇编了美国早期流行的著名民间曲调和赞美歌。这些赞美歌往往仅用五声音阶,因为这种音阶在民间歌曲中普遍存在。和声也有所简化,基于四度、五度这样的常见音程,让音乐听起来具有一种独特的古风色彩。会众将各种图形所代表的音高演唱出来,这样便能很快学会新的歌曲及新的和声。

虽然图形谱演唱法很快在城市里消亡,因为城市里的会众相对见多识广,能够学会"真正"地读谱,但图形谱演唱在乡村地区延续下来。这些地区举办每年一度的歌唱大会,要在一天之内演唱整部歌本(演唱者要快速读谱才能完成这项任务)。这种实践帮助歌手们记住曲目,并鼓励他们扩充自己在一整年里演唱的歌曲数量。这些场合也

9

21

涉及公共社交活动，而且在大约一天过半时会有一顿为参与者集体准
备的大餐。

很多这样的音乐可能永远无法传播到个别音乐家和他们所生活
的地方社群之外，但到了二十世纪初，出现了一群新型的民俗学者和
歌曲搜集者，他们的具体任务就是记录"美国的"音乐。与之前来自
英国的民歌搜集者一样，他们相信自己正在帮助保存那些为乡村所独
有的、表达其真实价值观的音乐。这些搜集者中的关键人物是一对
父子，约翰·洛马克斯和艾伦·洛马克斯。

约翰·艾弗里·洛马克斯[John Avery Lomax, 1867~1948]生于
密西西比州的古德曼[Goodman]，他深深着迷于从邻居、家人、朋
友那里听到的当地歌曲和传奇故事。他也从推广一些美国传奇人
物和观念的流行小说、报刊上吸收了许多想法。拜詹姆斯·费尼莫
尔·库柏[1]风靡美国的小说所赐，拓荒者成为一种深入人心的美国人
物形象；当这种形象被移植到美国西南部时，一个新的英雄形象诞生
了——牛仔，孤胆英雄，只身一人赶着牛群穿过荒凉之地，击退心怀
敌意的当地住民。虽然牛仔总被宣传为真正的美国人，但现实中许多
真的牛仔其实是当地的墨西哥人或梅斯蒂索人[Mestizo]（即拥有西
班牙和美洲土著血统的混血儿），被称为"巴克罗牧人"[Vaqueros]，
他们有着自己独特的叙事歌曲风格。与英裔美国人的叙事歌一样，这
些歌曲使这些勤劳之人的英勇事迹被世人永远铭记。

1.詹姆斯·费尼莫尔·库柏(James Fenimore Cooper, 1789~1851)，美国作
家，代表作为《皮护腿故事集》(*The Leatherstocking Tales*)，包含五部以同一人
物那提·班波为主人公的小说：《杀鹿者》(*The Deerslayer*)、《最后一个莫西
干人》(*The Last of the Mohicans*)、《探路者》(*The Pathfinder*)、《拓荒者》(*The
Pioneers*)、《大草原》(*The Prairie*)。

洛马克斯进入哈佛大学后，结识了民俗学家乔治·莱曼·基特里奇［George Lyman Kittredge, 1860~1941］，著名的民间叙事歌搜集者，基特里奇常鼓励他的学生们去搜集歌曲。1910年洛马克斯出版了自己的第一部被他称为"牛仔歌曲"的歌曲集。身为一个精明的推销者，洛马克斯说服了博物学家、政客泰迪·罗斯福为此书作序。他像其他早期的民歌搜集者那样，只出版了歌曲的歌词，而其中许多歌词他要么是从当地报上看到的，要么是别人把自己听过的歌曲的唱词写在信中寄给他的。虽然这些歌曲被宣传为"本真"的民歌，但其中很多实际上是十九世纪的作品，对牛仔的生活方式大加渲染。洛马克斯的歌曲集成为二十世纪三十年代起许多录制过唱片的所谓"牛仔"明星歌手的歌曲来源，其中一些歌曲已成为名副其实的陈曲滥调，如《牧场是我家》［*Home on the Range*］。

11

在银行业工作了一段时间，又在得克萨斯大学当过系主任之后，洛马克斯回归初心，重新开始搜集传统歌曲。1933年，他带着世界上最早的便携式录音设备启程上路（这台设备用唱片录音，用他车上的电池供电）。与他同行的还有他18岁的儿子艾伦［Alan Lomax, 1915~2002］。老洛马克斯持有他那代人身上普遍存在的许多种族偏见，但他的儿子却公开表示对普通民众的支持，并且认同共产党及其激进的政治主张。艾伦·洛马克斯后来在四十年代晚期成为国会图书馆美国民间歌曲档案馆的馆长，也常在广播上为传统音乐发声。他是最早认识到早期乡村音乐唱片价值的人之一，当时他在迪卡唱片公司［Decca］担任顾问，制作了两套78转唱片，重新发行了之前的乡村音乐金曲。洛马克斯父子出版了多部传统音乐曲集，包括1934年的《美国叙事歌和民歌》［*American Ballads and Folk Songs*］、1941年的《我们歌唱的乡村》［*Our Singing Country*］、1947年的《美国民歌》

[*Folk Song, U. S. A*]，其中不仅呈现了歌曲的歌词，也收录了其旋律。五十年代晚期，艾伦成为最早带着立体声设备进行田野考察的人之一，制作了两套庞大的系列录音，录制的是来自美国南部的传统乡村音乐和布鲁斯。

艾伦·洛马克斯将这样的音乐视为"民众的本真表达"，其对立面是当时的流行乐[1]，在他看来流行乐纯粹是为了谋求商业利润。这种立场无疑受到其左翼政治思想的影响。他认为许多流行乐歌曲的歌词陈腐乏味，而民歌表达了乡村生活里的真情实感，记录了这种生活中的重要事件。具有讽刺意味的是，洛马克斯所推崇的许多音乐与他所鄙视的流行乐歌曲均源自相同的商业化音乐产业——只不过这些音乐是在几十年前制作的，所以很多人未能意识到其中的关联。艾伦·洛马克斯虽然偏爱莫莉·杰克逊大娘[Aunt Molly Jackson，1880~1960]这样的歌手——他们唱的是煤田里的挣扎、工人们成立工会的需求——但他也并未忽视那些纯粹用来娱乐消遣的音乐，包括他在漫长的职业生涯中一直在录制的叙事歌、歌曲和舞曲曲调。

12

1.本书中大量出现"popular music"和"pop music"两种表述（以及"popular song""pop song"等多种相关表达）。虽然两者各自的定义和彼此的关系较为复杂且在持续变动，但总体来说，"popular music"泛指所有类型、曲风的"流行音乐"，而"pop music"是"popular music"中的一种类型，与爵士乐、摇滚乐、乡村音乐、灵魂乐等其他风格类型并列，而且常与其他曲风结合，于是有了"pop-rock""pop-country"等融合性风格。"pop music"从属于"popular music"。为区别两者，本译著将"popular music"译为"流行音乐"，"pop music"译为"流行乐"；与之相应，"popular song"译作"流行歌曲"，"pop song"译作"流行乐歌曲"。此外，书中所有的"pop"一词均作"流行乐"，唯一的例外是pop-rock译作"流行摇滚"。

非裔美国传统：劳工歌曲、宗教音乐与布鲁斯

每一种美国音乐的故事，若是不涉及由黑奴贸易这骇人行径带到这片大陆的丰富音乐血统，都是不完整的。尽管曾有很多手段试图压制这一群体的音乐，但无疑这些背井离乡的移居者对美国文化产生了巨大的影响。早自十八世纪初期开始，非洲的歌唱风格、音乐曲目以及处理节奏和表演的多种方式就极具影响力。虽然存在种族上的偏见和歧视，但黑人音乐家和白人音乐家一样，他们秉持的共同理念催生了真正属于美国的音乐风格。

或许因为黑人奴隶被带到这个国家从事体力劳动，尤其是在南方广阔的棉花种植园里劳作，所以他们对美国音乐做出的最早的重大贡献是劳工歌曲。这些歌曲有多种功能：协调群体的劳动（如挖渠或修墙），远距离交流，宣泄心底的情感或评论时事。歌唱者们赋予这种新音乐风格以非洲音乐的诸种特征，包括降低某些音的音高（后来被称为"布鲁斯音阶"），拉长和装饰某些音以示强调，将节拍抻长到几近停滞的状态。

对奴隶制起到支持作用的一项集体举措是，抹除黑人群体的非洲传统，用欧洲传统取而代之。这一点最鲜明地体现在宗教实践上。虽然有不少非洲宗教传统得以幸存（有时要非常小心地不让他们的白人奴隶主看到），但也有很多传统被归化到欧洲基督教中。到十九世纪晚期，这一现象导致了一种宗教歌曲的发展，即后来闻名于世的美国黑人灵歌[spirituals]。灵歌采用欧洲音乐的和声，表达符合要求的宗教情感，受到白人和黑人听众的喜爱。对于白人来说，灵歌似乎表明，黑人群体已被成功融入美国的生活，而且心甘情愿接受作为二等公民的境遇。对于黑人听众，尤其是那些奋力加入中产阶级的黑人

13

而言,灵歌一方面有足够的非洲声乐和节奏风格元素以呈现出鲜明可辨的"黑人"性质,另一方面又身披可被社会接受的"白人"形式的外衣。从黑人高校走出的众多合唱团的巡演对灵歌发展起到推波助澜的作用,这些高校是在美国重建时期[1]新成立的,其中最著名的是来自纳什维尔的费斯克大学合唱团,他们曾在美国国内和国外为白人听众演出。

在十九世纪最后三分之一的时间里兴起的,与美国黑人音乐家联系最为紧密的音乐风格或许当属布鲁斯音乐。有些人认为布鲁斯这种歌曲风格结合了劳工歌曲(尤其是那些自由运用节奏来表达强烈情感的歌曲)的元素与灵歌所引入的更为规整的形式。所谓的"游唱歌手"[songster]是这种新音乐风格的主要传播者。这些歌手演唱多种不同类型的流行歌曲,他们的表演通常是在较小的区域,例如城市街头、劳动营地、工厂外,或教堂以外任何有人聚集的地方。他们发展出了一套歌曲曲目,内容是评论时事,讲述真心相爱或劳燕分飞的故事,慨叹大多数美国黑人的艰辛命运。所有这些话题也将成为乡村音乐的中心主题。最终,这些歌曲被更为专业的歌曲作者和表演者融入到一种更为规范的形式中,有着混合多样的和声进行和三行或四行诗节。这种形式后来成为二十世纪早期风靡美国的商业性布鲁斯。

商业性乡村音乐的肇始

与其他领域一样,随着新兴产业的快速发展(包括本土的音乐出版业,以及大城小镇里演出场所的陆续开放),商业利益进入了娱乐界。交通条件的改善让职业艺人可以靠演艺事业为生,他们四处旅行

14

1.美国重建时期(Reconstruction),是指美国南北战争之后的1865~1877年,在这一时期,美国国内试图解决南北战争的遗留问题。

时经常带着自己的帐篷和其他行李装备,以便甚至在最偏远的地区都可以演出。从十九世纪三十年代开始,一种新的音乐娱乐形式横扫全美。这是美国流行音乐的第一种重要类型,结合了欧洲和非洲音乐传统,后来被称为"黑脸滑稽剧"[1]。尽管这种滑稽剧植根于种族歧视性质的戏仿,但它体现了大多数美国流行音乐风格(包括乡村音乐)至关重要的那种音乐上的交流融合。创造这种滑稽剧的白人承认自己照搬了他们黑人同胞的音乐和表演风格,并且无意中让白人同胞领略到那些切分节奏歌舞的魅力。

黑脸滑稽剧的演员会用到多种乐器,既有旋律性乐器(包括从名为"簧风琴"[melodeon]的小型手风琴到小提琴),也有节奏性乐器(经常是用一对动物骨头撞击发声,提供节奏性的伴奏)。但与黑脸滑稽剧联系最为紧密的乐器是五弦班卓琴[banjo],很多人声称这种班卓琴是第一种美国独有的乐器。

五弦班卓琴在十九世纪中期得到发展,很可能源于更早的西非乐器。有几种琴体蒙动物皮的长颈非洲乐器被认为是其前身,很有可能的情况是,之前有多种不同乐器的特征均对班卓琴最初的创造者有所启发。将琴弦分为演奏持续音的琴弦与演奏旋律的琴弦,这也是受非洲乐器影响的一个特点。然而,像小提琴、吉他这样的欧洲乐器对于班卓琴的形制构造也有影响,尤其是平展的指板、弦轴以及鼓状的琴身。有可能南北战争留下的鼓被改制成了班卓琴,实际上,已知最早的班卓琴制造商之一以前就是制作战事用鼓的。所以,黑脸滑稽剧的

15

1.黑脸滑稽剧(minstrelsy或minstrel show),是一种由歌舞说唱表演构成的具有种族歧视性质的喜剧娱乐形式,白人演员把脸涂黑,戏仿黑人的言行举止,以贬低、嘲笑、讽刺黑人为主要内容,形成了一系列黑人群体"标签",如愚蠢、懒惰、滑稽、迷信、随遇而安等。

典型乐器与其音乐一样，都是欧洲文化与非洲文化联姻后创造出的全新产物。

早期的班卓琴通常为木制琴体框架，琴颈无品，琴身蒙皮。最早的班卓琴演奏风格有多种称谓："clawhammer"[1]"frailing""rapping"或"knocking"[抓奏]。它是指右手指背扫弦的同时，大拇指挂在5弦上。抓奏风格本身又有很多不同类型，从极具旋律性的到极具敲击性的，花样繁多。黑脸滑稽剧演员完善了这种风格，他们将古典吉他演奏的诸种技巧移植到班卓琴上。他们的演奏可能结合了多种不同风格，从纯粹节奏性的风格到当时流行的更为"斯文体面"的旋律风格。

黑脸滑稽剧界有一位著名的白人演员乔尔·沃克·斯维尼[Joel Walker Sweeney, 1810~1860]，通常认为是他给班卓琴添加了较短的第五弦（或称持续音琴弦）。斯维尼在弗吉尼亚的一个种植园长大，他声称自己是跟在那里劳作的黑人学会了演奏班卓琴。这个说法或许是为了建立与美国黑人文化的正当联系，因为早期的黑脸滑稽剧演员常常自诩非洲文化的"真正诠释者"。不过，斯维尼最受欢迎的歌曲，包括《露西·朗》[Lucy Long]和《就这样上楼》[Such A Gettin' Upstairs]，在旋律、切分节奏上的确有着明确的非洲元素，他演唱这些歌曲的方式无疑也是如此。

正如二十世纪五十年代晚期和六十年代美国民谣复兴潮流中的音乐家们会通过手持班卓琴来表明自己作为民间传统"真正"传承

1. "clawhammer"这种演奏技法手型如爪状（此为该词中"claw"的来历），拨弦的手指较为僵硬，主要依靠腕部或肘部而非手指的运动来弹奏琴弦。最常见的演奏方式仅用大拇指与中指（或食指）。中指或食指始终为向下拨弦或扫弦，用指甲背面触击琴弦；而大拇指向下拨弦时会挂在5弦上。中文语境里该词并无标准译法，本译采用目前相对常见（但并不完全准确）的"抓奏"。

人的正统地位，黑脸滑稽剧演员也可以通过他们与班卓琴的联系而立刻被辨识出来。从十九世纪最后几十年开始，班卓琴制造业迅猛发展，使这种乐器唾手可得。它在中产阶级音乐家群体中非常流行，班卓琴乐队自然也开始兴起，尤其是在常春藤大学的校园里。在这种乐队中，年轻人喜欢演奏一切音乐，从轻古典音乐作品到最新最热门的拉格泰姆乐曲。大约在十九、二十世纪之交，如弗莱德·范·艾普斯［Fred Van Eps, 1878~1960］和维斯·路易斯·奥斯曼［Vess L. Ossman, 1868~1923］等拉格泰姆乐手让一种演奏风格流行起来，这种风格如今被称为"古典班卓琴"或"拉格泰姆班卓琴"风格。乐器构造的不断完善也帮助提升了班卓琴的受欢迎程度。像来自波士顿的维加乐器公司［Vega］这样的制造商开始采用新的金属音圈，有助于乐器声音的传递，使之可以在乐队演奏中被听到。

在流行程度上与班卓琴旗鼓相当的另一件乐器是美式吉他。在此之前，西班牙风格的吉他已在美国富裕阶层受到一定程度的欢迎，但后来有一群新的乐器制造商降低了吉他的生产成本，使之在普通乐手群体中更为普及。其中最著名的吉他制造者是一位叫克里斯蒂安·弗里德里希·马丁［Christian Friedrich Martin, 1796~1873］的德国移民，他在十九世纪早期来到纽约。马丁不喜欢城市里的生活，于是搬到了宾夕法尼亚的一个乡村地区，那里居住着他的德国同胞们。他发明了一种新的吉他构造，那是一种体积越来越大、音量越来越响的吉他。这种吉他起初主要是推销给年轻的女士们，让她们在家中演奏，为家人消遣助兴，吸引求追者，但旅行演出的表演者们很快也开始用这种吉他。它比班卓琴更适合作为流行歌曲的伴奏乐器。

被业余和职业音乐家纳入到那些共同构成商业性乡村音乐根基的各种新音乐风格中的乐器并不仅有吉他和班卓琴。曼陀林也

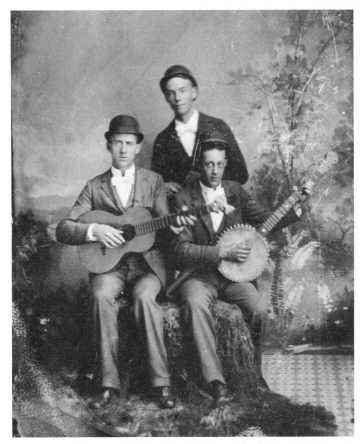

1.这张锡版照片上是一对吉他和班卓琴的业余二重奏,大约拍摄于十九、二十世纪之交。在这一时期,廉价的乐器可通过邮购商品目录的渠道获取,这让许多想成为演奏家的人们得以开始自己的职业生涯

17　　开始吸引乐手们的关注(并且在大学的管弦乐队和小型乐队中地位显著),尤其是在乐器制造商奥维尔·吉布森[Orville Gibson, 1856~1918]于十九、二十世纪之交提出了一种新的曼陀林形制构造

之后。小提琴几乎无处不在，提琴家族的其他成员，包括大提琴和低音提琴也逐渐渗透进家庭乐队中。此外还有两种类型的杜西马琴［dulcimer］：一种是三弦齐特尔琴，包括两根持续音琴弦和一根旋律琴弦，可追溯至更早的日耳曼民族的音乐文化；另一种是体积更大的多弦齐特尔琴，用小琴槌敲击演奏，其前身遍布于从不列颠群岛到中东地区的多种音乐文化中。

18

许多艺术家只在自己家乡的城镇里演出，有些也获得了区域性的成功，但若是没有录音工业的发展，许多这样的音乐表演很可能会永远遗失，不复存在。录音业起初主要集中在纽约市，过了相当一段时间，录音公司的制作者才发现，这种发生在美国内陆的，他们不曾注意过的音乐也有一批听众，也有其市场。最初，古典音乐、百老汇音乐和歌舞综艺［vaudeville］的歌手是唱片录制的主角，他们的唱片（以及播放其唱片的设备）在各个城市极为盛行。后来出现了更为便携的设备，由弹簧驱动，不需要供电，随着这种设备的发展，唱片开始渗入到乡村地区。偶尔会有一位乡村音乐家设法获得去纽约录音的机会，一位曾荣获奖项的来自得克萨斯的小提琴手就是如此，他叫艾克·罗伯逊［Eck Robertson, 1887~1975］，1922年为当时一家主要的唱片公司，维克多留声机公司灌制过唱片。具有讽刺意味的是，罗伯逊的小提琴风格要比后来录制过唱片的许多其他人的风格"现代"得多。由于缺乏销售数据，我们无法获知这张唱片卖得怎么样，但显然该唱片的销量在当时并不足以促使维克多公司的制作者去寻找其他乡村音乐家，他们的关注焦点主要集中在古典音乐，为像恩里科·卡鲁索［Enrico Caruso, 1873~1921］这样的艺术家录制唱片。

规模小一些的唱片公司更敢于冒险，他们没有那么多顾虑，而且渴望发现市场缝隙，让他们有可能在细分市场中打败像维克多这样的

大公司。他们对自己每位经销商的需求也能作出更为积极的反应,经销商可以要求他们为自己的特定市场量身定制唱片。欧凯唱片公司就是这样一家企业。1923年的某一日,该公司在佐治亚州亚特兰大的代理人与纽约总部取得联系,提议为亚特兰大当地一位颇为走红的艺术家"提琴手"约翰·卡森["Fiddlin" John Carson, 1868~1949]录制唱片。欧凯派他们当时的录音总监拉尔夫·皮尔去亚特兰大录了两首歌曲。皮尔听到卡森的演奏时,形容他的音乐"简直糟透了"。这张78转唱片发行时唱片上并没有欧凯公司的商标。然而,皮尔一回到纽约就听闻,该唱片的全部五百张压制唱片在一天之内被一抢而空,亚特兰大那边发来电报要求增加产量。如果说田纳西的布里斯托尔制造了乡村音乐的"大爆炸",那么"提琴手"约翰·卡森至少可以说点燃了引发爆炸的导火索。

第二章

《森林野花》：乡村音乐步入主流，1923~1930 年

为了开掘乡村音乐市场，主要集中在纽约的录音产业竞相录制更为"本真"的艺人和组合。他们的做法主要是派制作人去往南部，从当地经销商、报纸宣传和业界口碑获得线索来找出一系列可能的表演者。多亏了这一商业推动力，许多原本没有机会的艺术家得以录制唱片。少数人足够受欢迎，至少可以在区域性范围内发展演艺生涯。当地的广播电台从地方人才储备中汲取资源，让原本不可能在家乡之外演出的各色音乐家有机会以音乐为生。本章将聚焦于一些最棒的早期乡村音乐明星，从"提琴手"约翰·卡森到莉莉·梅·莱德福德，以及最知名的两个艺人（团体）——卡特家族和吉米·罗杰斯。

20

小提琴手和弦乐队

生于佐治亚州的"提琴手"约翰·卡森录制自己的第一批录音时，已经在当地做了几十年的娱乐艺人。约翰有一份稳定的工作，在

亚特兰大地区多家棉纺厂打工,但他真正的职业身份是小提琴手、说书人和叙事歌手。1915年左右的某个时候,他开始在街头卖艺,出售自己原创歌曲的乐谱。他为当地的俱乐部会议、谷仓舞、家庭派对提供表演,参加过这一地区各处举办的大量小提琴比赛,在二十世纪二十年代早期荣获了许多奖项。在电子扩音器出现之前,约翰强劲的嗓音和有力的小提琴演奏在人声鼎沸的场合能够穿透嘈杂的噪音。

1922年9月,约翰首次出现在当地的广播电台WSB上,这是美国最早的商业性广播电台之一。该电台与许多其他同行一样,其管理层根据自己电台的呼号[1]想出了一个朗朗上口的口号,说"WSB"的意思是"兄弟,南方欢迎你"[Welcome South, Brother]。我们将看到,广播在乡村音乐的传播中发挥着关键作用,与新生的录音产业同样重要(若非更加重要)。约翰·卡森在当地的名气引起了波尔克·布罗克曼[Polk Brockman, 1898~1985]的注意,后者是一名家具商人,也是欧凯唱片公司在当地的经销商。布罗克曼强烈要求欧凯公司录制卡森的表演。

卡森录制的第一首歌曲《乡间路上的古老小木屋》[*Little Old Log Cabin in the Lane*],是十九世纪晚期的一支相当流行的感伤歌曲,歌词以怀旧的口吻描绘了乡村生活。该唱片的另一面是卡森录制的一首具有喜剧色彩的流行小提琴曲《老母鸡咯咯叫,大公鸡也啼叫》[*The Old Hen Cackled and the Rooster's Going to Crow*],此曲无疑是他的拿手好戏之一,他曾凭借此曲在众多小提琴比赛上取胜。他在其

1.广播电台的呼号(call sign),是指由拉丁字母和数字组成,用来识别电台和通信联络的信号。每一个无线电台除了它本身的名称外,都应由本国政府根据国际电信联盟制定的国际呼号序列核配一个呼号。"WSB"就是亚特兰大这家广播电台的呼号。

中模仿了母鸡的叫声及其发情的配偶对它的回应。

制作人拉尔夫·皮尔对这张唱片冷眼相待，直到有大量订单涌入，要求增加产量，皮尔才意识到卡森有走红的潜质，于是他让卡森来纽约灌制更多的独唱和独奏乐曲。据说他的下一张唱片《妈妈离世，才知思念》[*You Never Miss Your Mother Until She's Gone*]卖了一百万张，但众所周知这一时期的销售数据是难以证实的。这有可能是第一首有关母亲的乡村音乐热门歌曲，以母亲来代表为家庭无私奉献的谦卑女性，她力图引导自己误入歧途的儿子改邪归正。约翰·卡森后来还录制了许多唱片，并经常由他简洁利落的合作伙伴为他伴奏，这位伙伴就是他的女儿罗莎·李·卡森[Rosa Lee Carson, 1909~1992]，艺名"月光凯特"[Moonshine Kate]。凯特用班卓琴或吉他提供简单的和声声部，为约翰的丰满人声营造了完美的背景。当弦乐队变得越来越流行时，欧凯公司说服卡森组建了一个规模更大一些的组合，名为"弗吉尼亚的里尔舞者"[Virginia Reelers]；但乐队很难跟上约翰灵活的节奏感。

另一家重要的唱片公司哥伦比亚也意识到开发乡村音乐有利可图，于是去亚特兰大寻找他们自己的小提琴明星，发现了另一位有才华的旧式小提琴手：詹姆斯·吉迪恩·"吉德"·坦纳[James Gideon "Gid" Tanner, 1885~1960]，当地一名鸡农兼娱乐艺人。坦纳是卡森在小提琴巡回比赛中的头号竞争对手，两人总是轮流折桂。1924年早些时候，坦纳去纽约为哥伦比亚唱片公司录音，为他伴奏的是一位比他年轻的盲人吉他手，名叫莱利·帕基特[Riley Puckett, 1894~1946]。帕基特在范围更广的亚特兰大地区是一位已有稳固地位的知名艺人，在小提琴比赛和WSB电台都享有盛誉，当地媒体称他

22

为"鲍尔德山的卡鲁索"。不足为奇的是,哥伦比亚公司在他们第一次录音时让他们翻唱卡森的第一首热门歌曲《乡间路上的古老小木屋》。坦纳的歌唱采用一种具有喜剧色彩的高音区假声唱法,他的小提琴演奏则有着粗犷且常常较为松散的节奏风格,是他那一代佐治亚小提琴手们的典型特征。

1926年,哥伦比亚公司强烈要求坦纳组建一支乐队。他邀请了更为年轻的佐治亚小提琴手克雷顿·麦克米申[Clayton McMichen, 1900~1970]和班卓琴演奏者费特·诺里斯[Fate Norris, 1878~1944]加入他和帕基特,从而形成了"煎锅舔食者"乐队[Skillet Lickers]的原班人马(在他们的录音中几乎听不到诺里斯的琴声)。麦克米申受到二十年代的爵士乐和流行乐的影响,意在赋予这个组合更为现代的声音。与其他弦乐队不同的是,班卓琴在这个组合中总是被谨慎地控制在背景中,或许表明麦克米申感到班卓琴这件乐器较为过时,不适合他力图打造的更现代、更有冲劲的音乐。他们受欢迎的录音有传统的舞曲,如《士兵的欢乐》[Soldier's Joy],也有拉格泰姆时代的热门歌曲《镇上恶霸》[Bully of the Town]。他们的喜剧性系列唱片名为《佐治亚的自酿酒作坊》[A Corn Licker Still in Georgia],让他们有机会表演其最受欢迎曲目的某些部分,与预先写好、有些生硬的套路模式交替出现。

这一时期第三支伟大的弦乐队由班卓琴演奏家、歌手查理·普尔[Charlie Poole, 1892~1931]领衔。普尔生于北卡罗来纳州的乡村地区兰道夫县[Randolph County]。他在当地多种传统风格的基础上发展出一种独特的班卓琴演奏风格。普尔人生的大部分时间在纺织厂工作,那个地区的许多其他音乐家都是如此。在二十年代早期,他

组建了"北卡罗来纳漫步者"[North Carolina Ramblers]乐队，最初的成员包括小提琴手珀西·罗尔[Posey Rorer, 1891~1936]和吉他手诺曼·伍德利夫[Norman Woodlieff, 1901~1985]。1925年，该乐队到纽约为哥伦比亚公司录制唱片。他们的第一张唱片是《别让发牌继续下去》[Don't Let Your Deal Go Down]，一首受布鲁斯风格影响的歌曲，多年来一直在出版发行，成为普尔的代表作。

该乐队风格独特，以普尔充满讽刺揶揄、声调平直的声乐风格和班卓琴复杂的和弦为核心。普尔的演唱曲目结合了感伤"心灵"歌曲[heart song]（即表达与家庭生活有关的感伤或怀旧主题的歌曲）与喜剧性的新奇歌曲[1]，其中许多歌曲源自十九世纪晚期和二十世纪早期。与其他弦乐队不同的是，"北卡罗来纳漫步者"的音量和音色较为柔和，集中聚焦于普尔的班卓琴演奏和歌唱，辅以谨慎节制的吉他和小提琴伴奏。普尔对许多歌曲的演绎版本已成为旧式乡村音乐曲目中的典范，包括《杰·古尔德的女儿》[Jay Gould's Daughter]、《漫步布鲁斯》[Ramblin' Blues]、《饥饿的小餐馆》[Hungry Hash House]和《如果我输了》[If I Lose (Let Me Lose)]。该乐队在其发展史中经历了数次人员变动，但始终惊人地保持着原有的声音。到1931年，普尔已是名声大噪，被邀请到好莱坞为电影提供背景音乐。然而，就在他启程向西之前，他却死于一次严重的心脏病发作。多年的酗酒成性和艰辛生活对这位音乐家的健康造成了极大的损害。

1.新奇歌曲(novelty number/novelty song)是指建立在某种新奇概念上的歌曲类型，如某个花招把戏或某种流行文化。常带有幽默喜剧色彩，也多采用非同寻常的主题、歌词、乐器、声音。在二十世纪二三十年代尤为盛行。这一术语兴起于"叮砰巷"(Tin Pan Alley)，作为与叙事歌、舞曲音乐并列的流行音乐三大分类之一。

在商业性乡村音乐发展早期的这些年里，并不是没有女性灌制唱片。这些女性先驱包括萨曼莎·巴姆加纳［Samantha Bumgarner, 1878~1960］、伊娃·戴维斯［Eva Davis］、罗芭·斯坦利［Roba Stanley, 1908~1986］，她们首次录音的时间都是1924年。小提琴手萨曼莎·巴姆加纳和吉他手伊娃·戴维斯也是最早去往纽约，希望录制商业唱片的那批乡村音乐明星中的两位。她们这对二重奏来自北卡罗来纳州、靠近阿什维尔[1]的席尔瓦［Sylva］。她们在决定造访哥伦比亚唱片公司的录音棚之前，已在当地较有名气。就在坦纳和帕基特录制他们的第一张78转唱片一个月之后，这个女子二人组也来到这里。巴姆加纳是二人中年长的一位，当时46岁。两人除了自己的主奏乐器外都会弹班卓琴。她们灌制了一些著名的舞蹈歌曲，其中包括《夏日时光里的辛迪》［Cindy in the Summertime］，此曲有着巴姆加纳粗犷的小提琴演奏和戴维斯的班卓琴和弦伴奏。巴姆加纳也唱了一些用她自己的小提琴独奏伴奏的叙事歌，包括传统民间叙事歌《约翰·哈迪》［John Hardy］的一个版本，还灌制了一些最早出现在唱片上的班卓琴歌曲。哥伦比亚公司当时尚未认识到"旧式"音乐有属于自己的市场，于是将这些唱片作为他们常规流行乐唱片中的新奇货进行推销。之后巴姆加纳继续在阿什维尔地区演出，与她搭档的是她的邻居、班卓琴演奏者巴斯康·拉玛·朗斯福德［Bascom Lamar Lunsford, 1882~1973］，早在四十年代，她们就引起了民谣复兴者们的注意。

班卓琴和吉他演奏家罗芭·斯坦利在亚特兰大地区演出，经常与会拉小提琴的父亲和其他家庭成员合作，也曾上过WSB。在约翰·卡森录制其第一批唱片将近一年之后，斯坦利在位于亚特兰大的

1.阿什维尔(Asheville)是北卡罗来纳州西部的商业交通中心。

同一个临时录音棚里为欧凯公司录制唱片。她后来向乡村音乐学者查尔斯·沃尔夫[Charles Wolfe, 1943~2006]讲述了当时的情景: "那个旧楼的很高一层上有一个很大的旧房间。我们对着那个大喇叭唱歌⋯⋯我记得我们必须贴近那个喇叭。这活儿挺难的。"她天生强劲的嗓音极其适合当时尚处于原始阶段的录音技术, 能够穿透背景噪音。她最畅销的唱片是一首黑脸滑稽剧时代的热门歌曲《亲爱的奈利·格雷》[Darling Nellie Gray]。

斯坦利的成功引起了另一位早期乡村音乐录音明星的注意, 他就是亨利·维特尔[Henry Whitter, 1892~1941]。此人生于弗吉尼亚州的弗里斯[Fries], 与当地许多其他人一样以在棉纺厂工作为生, 演奏音乐为其副业。与巴姆加纳和戴维斯一样, 他也去往纽约, 说服了欧凯唱片公司录制他的歌曲和口琴独奏。这位吉他手兼歌手在1924年以铁路叙事歌《南方铁路老97次的火车事故》[The Wreck of the Southern Old 97]首获成功。这首歌曲的内容是纪念1903年发生在弗吉尼亚州丹维尔的一起悲惨的意外事故, 当时一列邮政列车跌入75英尺(约22.86米)深的峡谷, 车上多人丧生。此曲一经问世便立刻成为畅销金曲, 其他录音公司也纷纷发行了他们自己的版本, 其中最著名的是威尔农·达尔哈特[Vernon Dalhart, 1883~1948]录制的版本, 他此前是一位巡回演出的歌舞综艺歌手。他的这个版本成为乡村音乐史上第一首销量过百万的热门歌曲, 他也由此成为第一位来自非乡村地区的乡村音乐明星。

维特尔将此曲的版权归入自己名下(后来引发了几起法律诉讼), 这意味着他是最早获取唱片版税的乡村音乐明星之一。有了这笔意外之财, 维特尔给自己买了一辆崭新的福特T型车, 在老家成

25

了当地的名人。1925年，他为罗芭·斯坦利的第二轮录音工作担任伴奏，弹吉他、吹口琴，但随后斯坦利很快嫁人，不再演出。两年后，维特尔又与生于弗吉尼亚西部的盲人小提琴手G. B. 格雷森［Gilliam Banmon Grayson, 1887~1930］搭档，两人灌制了多张成功的唱片。格雷森要比维特尔有才华得多，歌声更为圆润，小提琴演奏技艺高超。他们的保留曲目通常综合了舞曲曲调与黑脸滑稽剧时代和更为晚近的流行歌曲。1930年格雷森不幸死于一场车祸，十一年后维特尔也离开了人世。

广播横扫全美：《全国谷仓舞》和《大奥普里》的诞生

广播起初是第一次世界大战期间用于通信的新兴技术，但对美国娱乐业也有着革命性的影响，非常类似几十年后的互联网。1922年，为数很少的最早一批商业性无线电台（如亚特兰大的WSB）开始广播节目。到二十年代中期，收音机已相当普遍，广播电台也迅猛增多，其中许多位于大城市，但凭借其强大的信号发射台，他们可以将广播节目传送到相当远的地区。这些早期的电台极度渴望积攒广播节目内容，寻找任何能够吸引听众的东西。他们最初以"高级"艺人的表演为主，如古典音乐家和歌剧演员，但没过多久，当地有才华的艺人开始出现在广播中，电台收到的大量电话和乐迷来信确保了这些艺人被纳入电台的节目策划中。

历时最长久的两档乡村音乐广播节目是芝加哥的《全国谷仓舞》［*National Barn Dance*］（始于1924年）和纳什维尔的《大奥普里》［*Grand Ole Opry*］。这两档节目的创办人为广播员中的先驱乔治·杜伊·海［George Dewey Hay, 1895~1968］。海出生于印第安纳州的乡村地区，1920年成为孟菲斯《商业诉求报》［*Commercial*

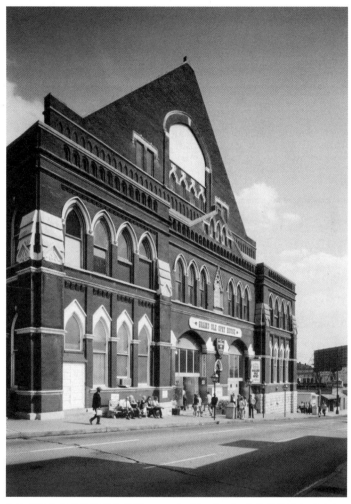

2.具有历史意义的莱曼礼堂[Ryman Auditorium]，位于纳什维尔市中心，
1941~1974年期间是《大奥普里》的驻地。该建筑由托马斯·格林·莱曼
[Thomas Green Ryman, 1841~1904]修建于1892年，起初是一座宗教圣所；
在很多年里一直是美国南部规模最大的礼堂。1974年《大奥普里》迁至奥普
里兰[Opryland]后，这座建筑就关闭了，但后来又重新开放，并再次成为最受
欢迎的乡村音乐演出中心

Appeal]的记者。该报社将业务拓展到广播这个新领域,指派海担任广播员。他在广播电台开始打造自己的空中人设,自称"严肃的老法官"。每次广播节目时他会吹出模仿汽船汽笛的声音来宣告节目开始,他将这个信号称为"哈什帕基纳"[Hushpuckena],后来成为他的"空中签名"。1924年,他被芝加哥的WLS电台挖走(WLS得名于该电台最初的所有者西尔斯·罗巴克公司是"世界最大商场"[World's Largest Store]),担任该电台广受欢迎的节目《全国谷仓舞》的主持人。他通过这档节目获得了全国性的知名度,在短短一年之内就荣登民意测验榜首,成为美国最受欢迎的广播节目演员。

　　1925年10月,纳什维尔全国人寿保险公司创办了自己的广播电台WSM(得名于该公司的口号"我们守护数百万人"[We Shield Millions])。海加入了这家新电台,担任主持人和新闻主播。1925年11月28日,他邀请当地旧式小提琴家吉米·汤普森大叔[Uncle Jimmy Thompson, 1848~1931]来到电台表演,由此开启了一档海称之为《WSM谷仓舞》的节目。

28　　1926年1月,该档节目更名,采用海的一句著名的俏皮话。WSM电台当时会播出他们从纽约接收的一档节目,即NBC交响乐团的演出,海的《WSM谷仓舞》就在这档交响乐节目之后播出,每当这时主持人会说:"您已经随着大歌剧[grand opera]飞上云端;接下来就请跟随我们回到地面,来到大奥普里[Grand Ole Opry]。"从此《大奥普里》这个名字就叫开了。

　　《大奥普里》早期的许多明星艺人都是海邀请来的,他还劳神费力地把最优秀的当地音乐人才带上节目。他在三十年代创建了"WSM艺术家办公室"[WSM Artists Bureau],为众多广播艺人组织巡演。《大奥普里》的成功使纳什维尔成为乡村音乐录音业的一大中

心，并在其漫长的历史进程中将乡村音乐介绍给了无数听众。

《大奥普里》的第一批明星之一是"戴维大叔"梅肯［"Uncle Dave" Macon, 1870~1952］。梅肯生于田纳西州的斯玛特站［Smart Station］，就在纳什维尔郊外，不过他们一家很快搬到了纳什维尔这个大城市，他的父亲在市中心的主街上开了一家旅馆。梅肯青少年时期，他的父亲在他们家旅馆门外的一场斗殴事件中丧生，随后他的母亲在里迪维尔［Readyville］乡村地区开了一个公共马车驿站。戴维年轻时把演奏班卓琴当作兴趣爱好，同时经营起自己的货车运输生意，用骡子拉的车运输货物。然而，成功经营了一些年之后，用发动机驱动的卡车问世，开始威胁到梅肯的生意。他在五十多岁时认定自己在这方面无法跟上时代，就放弃了货运的营生。

在生意起起落落的时间里，梅肯一直在演奏班卓琴，大多是为了娱乐客人或家人。在二十年代早期，梅肯有一次在纳什维尔一家理发店里为客人们演奏，被马尔克斯·娄［Marcus Loew］的歌舞综艺剧场的一名星探听到。梅肯很快得以登台演出，1924年早些时候，他第一次录制唱片。一年后，他受邀成为WSM的《大奥普里》的第二位演出成员。

梅肯是一位才华超凡的音乐家，但让他赢得听众欢迎的却是他表演特技的能力，例如弹班卓琴时把乐器放在两腿之间来回摇摆，还有其他一些他在从事非正式娱乐表演的那些年里学会的各种把戏。他的许多表演套路直接植根于黑脸滑稽剧传统，也不反对演唱直接源于这一种族歧视风格的"黑人歌曲"［coon songs］。梅肯亲切真挚的歌唱、愉快随和的性格和生机勃勃的班卓琴演奏影响了整整一

29

代音乐家,包括"青豆"[1]和琼斯爷爷[Grandpa Jones, 1913~1998]。梅肯录制了几百张78转唱片,经常为他伴奏的是才华出众的麦克吉兄弟[McGee brothers]和小提琴手希德·哈克里德[Sid Harkreader, 1898~1988],梅肯后来组建了表演组合"水果罐饮者"[Fruit Jar Drinkers](非法自酿酒经常被装在用过的水果罐里,该乐队由此得名)。

《大奥普里》的另一位早期明星是德福特·贝利[DeFord Bailey, 1899~1982],一位美国黑人口琴演奏家,他的成功得益于广播听众看不到表演者的肤色。贝利是被纳什维尔的亨弗莱·贝特医生[Dr. Humphrey Bate, 1875~1936]发现的,后者也是一名口琴演奏家,当时也已在广播电台演出。贝特把贝利带到乔治·海那里面试,贝利很快在节目上获得一段地位突出的固定表演时间。在几十年里,贝利是该节目唯一的美国黑人演员,他在口琴演奏方面的才华令人生畏;除了受雇上《大奥普里》表演,他也是1928年在纳什维尔录音的第一批艺人之一。他的名曲《泛美布鲁斯》[Pan American Blues]模仿了火车的鸣笛和一辆正在加速的货运列车的声音,影响了几代音乐家。不幸的是,他的风格逐渐失去了听众的欢心,到1941年时被逐步撤出了《大奥普里》。贝利把自己音乐事业的失败归咎于种族歧视,而海则指责他未能推陈出新。贝利在人生的最后几十年里满腹牢骚,愤懑不平,拒绝了诸多录音和其他表演的机会。他在纳什维尔开了一家擦鞋摊直到退休,最后默默无闻地离开了人世。

30　　到了二十世纪三十年代,《全国谷仓舞》和《大奥普里》都逐渐转

1.原名大卫·阿克曼(David Akeman, 1915~1973),艺名为"青豆"(Stringbean),因为阿克曼外形又高又瘦,而"string bean"在英语俚语中也用来形容这种身材的人。

向更为流行的音乐风格。因为这两档每周一次的节目里至少有一部分是通过全国广播网播送的，相对传统的艺人和组合所分到的演出时间越来越少。三十年代晚期，继《全国谷仓舞》和《大奥普里》之后，第三档重要的乡村音乐广播节目问世，它有意回归到更早的音乐风格，这就是由制作人约翰·莱尔［John Lair, 1894~1985］牵头的《伦弗洛谷的谷仓舞》［Renfro Valley Barn Dance］，它不仅是一档广播节目，也是一个舞台表演节目。莱尔尤其注重推出女性音乐家，让她们穿上旧式的方格棉布裙，特意将她们形容为"只是简单的乡下姑娘"。他的众多"发现"之一是班卓琴和小提琴演奏家莉莉·梅·莱德福德［Lily May Ledford, 1917~1985］。莉莉是佃农的女儿，青少年时期开始表演音乐，20 岁赢得了当地一次小提琴比赛的冠军，引起了莱尔的注意。莱尔组建了一支他命名为"库恩小溪女孩"［Coon Creek Girls］的乐队，由莱德福德领衔，她的姐姐罗茜［Rosie］弹吉他，另外两名女子分别弹贝司和拉小提琴。这是最早的全女子乐队之一，这也成为其卖点——但该卖点并不是像后来的乡村女子组合那样将女性作为性符号，而是在于她们纯良的、"家乡的"形象性格。莱德福德最热门的歌曲是《弹班卓琴的女孩》［Banjo Picking Girl］，一首旧式班卓琴歌曲，她将之进行改编以符合她女性音乐家的人设。该组合事业发展的一个高点是 1939 年为富兰克林·罗斯福总统表演，此时的乐队成员是莉莉·梅、罗茜和她们的妹妹敏尼［Minnie］。

乡村音乐最早的大明星：卡特家族与吉米·罗杰斯

卡特家族是最早、最走红的乡村音乐演唱组合之一，他们有着由乡村教堂音乐催生滋养而成的带有鼻音的朴素和声，或许是我们能够听到的最接近纯粹的阿巴拉契亚山区的声音。这个组合在他们雄

心勃勃的男低音歌手的推动下迅速发展，此人即是阿尔文·普莱森特·卡特（即A. P. 卡特）。他是搜集传统歌曲方面的大师，在他为搜集歌曲进行的多次旅行中都有一位助手，一名当地美国黑人歌手、吉他手莱斯利·里德尔［Lesley Riddle, 1905~1980］。卡特将这些传统歌曲改写为令人愉悦、过耳难忘的旋律，成为最早一批乡村音乐热门金曲，包括《保持阳光的一面》［*Keep on the Sunny Side*］、《海上风暴》［*The Storms Are on the Ocean*］、《森林野花》［*Wildwood Flower*］、《把我葬在柳树下》［*Bury Me Beneath the Willow*］，以及他们最著名的歌曲《愿生命轮回永不破》［*Will the Circle Be Unbroken*］，此曲改编自一首图形谱圣歌。里德尔丰富精湛的音乐技能让他们无需对这些歌曲进行记谱或录音就能把握其精髓。

31

虽然卡特家族的音乐初听可能显得相当柔和节制，但其中的多种元素表明影响其风格的因素不止是民间音乐。该组合复杂的三声部和声——或许是在乡村教堂唱诗班的实践中习得的——表明他们的音乐要比遍布美国南部的时常无伴奏的歌唱传统发达得多。最重要的是梅贝尔卓越的吉他演奏技艺。在以往的吉他手用简单和弦伴奏人声的地方，梅贝尔发展出了一种巧妙的手法，通过在低音弦上弹奏切分短旋律，来将和弦的变换衔接起来。有人说她的这种风格是从里德尔那里学到的，而且她的手法中也的确可以听到一些传统布鲁斯的元素。虽然其他乐手之前也用过类似的技法，例如莱利·帕基特在和弦之间奏出有时节奏较为自由的简短旋律，但由于卡特家族名声大噪，红极一时，梅贝尔的风格对在她之后的每一位乡村音乐吉他手都产生了重大的影响。

卡特家族迎来他们的首次成功（也是最大成功），是1927~1933年在拉尔夫·皮尔的监制下为维克多留声机公司录制唱片。A. P. 精明

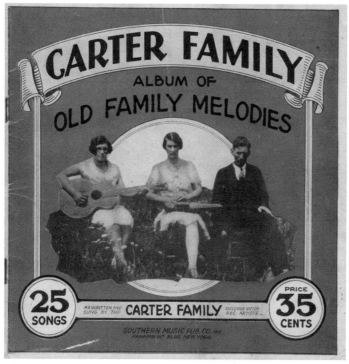

3.卡特家族通过邮购和在演出中销售的方式卖出了他们第一部自行出版的歌本。图片中他们三人坐在福特T型车的后保险杠上，他们当年正是开着这辆车来到田纳西的布里斯托尔，进行第一轮唱片录制工作

地将他们的组合宣传为提供"干净"的娱乐表演，适合全家欣赏，有别于那些吵闹的弦乐队，后者经常出没于舞厅、酒吧，总是吸引一些更粗鲁的听众。A. P. 和萨拉于1932年离婚，但该组合在三十年代晚期和四十年代早期继续录制唱片。卡特家族原班人马的最后一次演出是在1943年。

　　与卡特家族相比，处在风格谱系另一端的是二十年代乡村音乐录音业的另一位大明星：詹姆斯·查尔斯·"吉米"·罗杰斯[James Charles "Jimmie" Rodgers]。他生于密西西比州的梅里迪恩[Meridian]，父亲是铁路工人。他早先是一名列车制动员，直到1924年因肺结核而不得不中止这份工作。他开始以歌手兼吉他手的身份表演，在当地的帐篷秀[tent show]和歌舞综艺巡演中演出。到二十年代中期，他已与一个名为"田纳瓦漫步者"的弦乐队合作表演。1927年，罗杰斯和该乐队来到弗吉尼亚州的布里斯托尔[1]，在拉尔夫·皮尔那里面试。最终皮尔为维克多公司签下罗杰斯一人，作为单人表演。

　　罗杰斯的录音立刻大获成功：他的第一张唱片《蓝调约德尔》卖了一百万张，随后他又录制了此曲的多个不同版本，并将之进行编号，形成一个系列。罗杰斯其他主要的热门歌曲如《如今身在狱中》[In the Jailhouse Now]和《等待列车》[Waiting for a Train]，前者原为歌舞综艺表演中极受欢迎的一首歌曲，拜罗杰斯的唱片所赐，此曲成为乡村音乐的标准曲目。他曾与众多不同伴奏乐手合作录音，甚至包括爵士小号演奏家路易斯·阿姆斯特朗[Louis Armstrong, 1901~1971]。罗杰斯的吉他演奏较为简单，但也融入了梅贝尔·卡特低音扫弦的基本手法。他的演唱反映当时流行歌手的影响，与传统叙事歌手相比装饰较少，但也带有传统唱法的一些鼻音特质。

　　维克多唱片公司将罗杰斯宣传为"唱歌的列车制动员"和"美国

1.美国有多个名为"布里斯托尔"的城市，而乡村音乐的重镇布里斯托尔是一座"双子城"，它恰好位于弗吉尼亚州与田纳西州的交界线上，且交界线就从该城市的主街穿过，因而本书中有时将布里斯托尔归属于弗吉尼亚，有时将之归属于田纳西，皆是准确的。

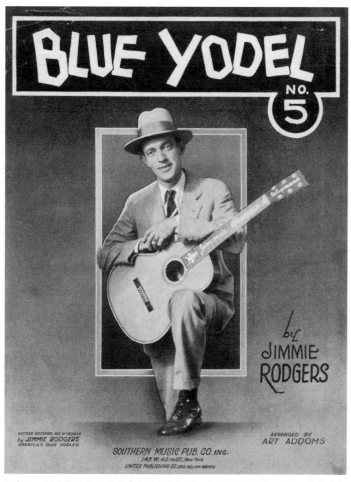

4.吉米·罗杰斯的爆红歌曲《蓝调约德尔第五号》罕见的早期乐谱。大多数人是通过录音而非乐谱学习乡村歌曲，因而乐谱主要面向家庭钢琴演奏者

的蓝调约德尔歌手",由此成功推销了他的唱片。其中大多数唱片都有罗杰斯独特的约德尔演唱,将传统的瑞士约德尔声乐风格与美国黑人的布鲁斯唱法相结合。罗杰斯虽饱受肺结核的折磨,却还是尽可能地广泛巡演,但让他的影响力发挥到极致的途径还是唱片。1933年,他在纽约制作了最后一批录音,录制工作结束两天之后,5月26日,他在酒店房间里去世。吉米·罗杰斯的死反而强化了他的传奇地位;与之后的汉克·威廉姆斯[Hank Williams, 1923~1953]和埃尔维斯·普雷斯利[Elvis Presley, 1935~1977]一样,罗杰斯死后成为一位超越真实、具有传奇色彩的表演艺术家,他的唱片销量至今未曾减少。

在后来的一些宣传照中,罗杰斯经常戴着一顶显眼的十加仑牛仔帽[1],这标志着乡村音乐的形象正在发生一场翻天覆地的变化。很可能正是由于吉米·罗杰斯在约德尔演唱上的卓越才能,此后每一位牛仔歌手都将这种风格作为其表演的标志性元素。罗杰斯去世后,崛起了一群新星,他们将自己打造成孤独的牛仔,美国西部的定居者,将美国故事传遍全国。吉恩·奥特里[Gene Autry, 1907~1998]、罗伊·罗杰斯[Roy Rogers, 1911~1998]等艺术家日后将真正定义乡村音乐的这一"西部"流派,推出一种全新、流行的乡村音乐风格,在随后的几十年中不断回响。

1.十加仑帽(ten-gallon hat)大约出现在1925年左右。关于"十加仑"这一表述的来历有不同说法,但并非是指这种牛仔帽能装十加仑水。有的认为"ten-gallon"来自西班牙语"tan galán",意为"十分英俊""如此精致"。也有的认为该词是对西班牙语"galón"的误解,后者是指一种帽子的款式,即帽顶有一圈细花边,后引申为与测量帽子尺寸的单位相关的表达。

第三章

《再次策马奔腾》：
"唱歌的牛仔"诞生，1930~1945 年

牛仔作为一个帮助驯服美国西部的孤独人物，这种传奇形象至少可追溯到十九世纪晚期的美国文学和诗歌。虽然的确存在一些"真实的"会唱歌的牛仔，但"唱歌的牛仔"这一形象主要是通过一系列广播艺人和好莱坞明星而得以确立和巩固，从吉恩·奥特里开始，到罗伊·罗杰斯，以及如帕西·蒙塔娜[Pasty Montana, 1908~1996]这样的女歌星。这些音乐多数是通过广播而流行起来的，尤其是芝加哥的《全国谷仓舞》，它的影响力迫使《大奥普里》也设法让自己播出的音乐更为现代。一个与之相关的现象是所谓"兄弟组合"的兴起，尤以"蓝天男孩"[Blue Sky Boys]最为著名，这类组合受到"拓荒者之子"[Sons of the Pioneers]等团体更为现代的和声演唱的启发，创造出一种较为圆润的旧式唱法。在二十世纪三十年代，被称为"西部摇摆"的新音乐风格通过鲍勃·威尔斯[Bob Wills, 1905~1975]等艺术家的作品，将牛仔形象和乡村乐器编制与大乐队样式结合在一起。

唱歌牛仔的先驱

　　虽然西部文学自詹姆斯·费尼莫尔·库柏和赞恩·格雷[1]的时代起便风靡美国（直到如今的路易斯·拉莫尔[2]），但要经由三十年代中期的多位广播和唱片明星的努力——他们还实现了向电影以及最终向电视剧领域的转型——才使得唱歌的牛仔这一形象深入人心。

　　最早的此类艺人之一是吉恩·奥特里，他通过将西部服饰和牛仔传说引入自己的演出而实现了乡村歌手形象的转型。奥特里是得克萨斯一名农场主的儿子，他在其祖父担任牧师的教堂里做唱诗班歌手，由此开启了自己的音乐生涯。青少年时期他以邮购的方式买了自己的第一把吉他，开始在当地的一些活动中表演。在其乡村音乐事业之初，他主要模仿当时最受听众喜爱的乡村音乐表演者之一吉米·罗杰斯风靡一时的风格。他的第一份广播表演工作是在塔尔萨[Tulsa]广播电台演唱，电台将他宣传为"俄克拉荷马的约德尔牛仔"。1929年10月，奥特里去往纽约，成功打入唱片业。1931年他有了自己的第一首热门歌曲《我的银发爸爸》[*That Silver Haired Daddy of Mine*]，此曲让他获得了极具影响力的WLS《全国谷仓舞》的广播合约，他在这档节目上的演出一直持续到1934年年中。

　　1934年，奥特里得到了他的第一个电影角色，在影片《在旧日的

1.赞恩·格雷（Zane Grey, 1872~1939），美国作家、牙医，以其笔下的西部冒险小说著称，根据其作品改编的电影多达上百部。代表作是《紫艾草骑士》（*Riders of the Purple Sage*, 1912），也被多次改编为电影《荒野情天》等，甚至还被改编为一部由克雷格·博姆勒（Craig Bohmler）作曲的歌剧，2017年首演。

2.路易斯·拉莫尔（Louis Dearborn L'Amour, 1908~1988），美国作家，主要创作领域为西部小说，但也写历史小说、科幻小说、非虚构作品、诗歌和短篇故事集。作品数量众多，部分被改编为电影或电视剧达数十部。

圣达菲》[In Old Santa Fe]中给牛仔明星肯·梅纳德[Ken Maynard, 1895~1973]当配角。次年，他主演了自己的第一部电视连续剧。奥特里后来出现在近一百部牛仔电影中，通常有他的爱驹“冠军”陪伴左右。1939~1956年期间，他主演了广播剧《吉恩·奥特里的旋律牧场》[Gene Autry's Melody Ranch]，录制了几十首具有西部风情的热门歌曲，包括《翻跟头的风滚草》[Tumblin' Tumbleweeds]、《再次策马奔腾》[Back in the Saddle Again]和《最后的围捕》[The Last Roundup]。第二次世界大战之后，奥特里迎来了他在录音业的最后一次成功，制作了多张儿童歌曲唱片，包括《红鼻子的驯鹿鲁道夫》[Rudolf, the Red-Nosed Reindeer]和《雪人霜霜》[Frosty the Snow Man]。

奥特里的成名使得三十年代中后期涌现出众多男性和女性牛仔的演出组合，他们深受奥特里和其他“唱歌的牛仔”主演的成功的系列电影影响。这些所谓的“马上歌剧”[horse opera]结合了牛仔音乐和关于“老西部”的天马行空的故事情节。这类作品大受欢迎，因为它们强化了一个更质朴、美好时代的诸种形象，好人一袭白衣，坏人总是终究被逐出城镇。“拓荒者之子”和“黄金西部女孩”[Girls of the Golden West]就是发掘利用牛仔形象和曲目的众多组合中的两个。这些乐队采用流行的和声演唱风格，将之与牛仔主题结合起来，其中“拓荒者之子”尤为重要，主要是因为他们英俊的主唱，罗伊·罗杰斯。

罗伊·罗杰斯本名伦纳德·斯莱[Leonard Slye]，他的艺名很可能取自刚过世不久的吉米·罗杰斯（只是去掉了后者姓氏“Rodgers”中的“d”）。他的父母是移民、农场工人。1930年他们一家来到加州，从事水果采摘工作。罗伊与吉他手、歌手鲍勃·诺兰[Bob Nolan,

37

1908~1980]、歌手蒂姆·斯宾瑟[Tim Spencer, 1908~1974]组建了
"拓荒者三重唱"[Pioneer Trio],在当地接一些演出的活儿。1934年
左右,该组合增加了才华出众的法尔兄弟[Farr Brothers](分别演奏
吉他和小提琴),变为"拓荒者之子"。该乐队以摇摆爵士风格的声音
和流行乐味道的三部和声,立刻在舞台和银幕上引起热烈反响。他
们事业上的重大突破是在吉恩·奥特里1935年的电影《翻跟头的风
滚草》中担任配角。斯莱决定也成为一名唱歌的牛仔,先是改名为迪
克·韦斯顿,最终采用了罗伊·罗杰斯这个名字。1937年左右,他离
开了乐队(但该乐队之后还继续与他一同出演电影)。1938年他开始
主演西部B级片,四年之后,奥特里当兵参加二战,罗伊成了美国最当
红的牛仔明星。

　　虽然罗伊的嗓音足够美妙,但他做牛仔演员比当歌手更出名。
1947年,他与黛尔·伊万斯[Dale Evans, 1912~2001]结婚,黛尔是一
名流行乐歌手,此前已参演过罗伊的许多西部片。婚后,在罗伊职业
生涯的剩余时间里她也一直与丈夫合作。从五十年代到罗伊去世,这
对伉俪广泛涉足广播、电影和电视。他们最著名的歌曲是其主题歌
《快乐的小路》[*Happy Trails*]。两人在加州维克托维尔[Victorville]
建立了自己的博物馆,如今在那里还可以看到罗伊最喜欢的爱驹"扳
机"[Trigger]的标本。

　　在罗伊单飞成为大明星的同时,诺兰、斯宾瑟、法尔兄弟在五十
年代早期继续作为"拓荒者之子"乐队表演,其间曾有不同成员加
入。鲍勃·诺兰其实是一位单枪匹马就能不断制造热门歌曲的能
人,创作了经典牛仔歌曲《冷水》[*Cool Water*],该乐队的非官方主
题歌《翻跟头的风滚草》,还有不朽名曲《牛仔要唱歌》[*A Cowboy
Has to Sing*]。斯宾瑟也是位多产的歌曲作者,写有《香烟、威士忌和

38

狂野的女人们》[*Cigarettes, Whiskey, and Wild Women*]、《玫瑰满屋》[*Roomful of Roses*]。"拓荒者之子"让悦耳的和声演唱、炫技的约德尔唱法广为流传，并在他们的舞台表演中展示牛仔的套索绝活和其他新奇特技。

另一位受到吉米·罗杰斯影响，以牛仔形象示人的表演者是吉米·戴维斯[Jimmie Davis, 1899~2000]。戴维斯生于佃农家庭，最终获得了硕士学位，二十年代中期在高校任教了一段时间。他因出身乡村，又嗓音美妙，在二十年代晚期受邀到路易斯安那州什里夫波特[Shreveport]一家广播电台演唱"旧式"歌曲，由此开启了表演和录音生涯。与奥特里一样，戴维斯演唱的曲目混合了感伤的"心灵"歌曲和布鲁斯风味的歌曲。他1934年开始以牛仔的造型演唱，凭借《芳心独属我一人》[*Nobody's Darlin' But Mine*]一举走红。如今他最为世人铭记的是1940年的歌曲《你是我的阳光》[*You Are My Sunshine*]。不同于奥特里和罗伊·罗杰斯，戴维斯从不是牛仔电影明星，但他却成了一名成功的政客，1944年参选路易斯安那州州长并当选一任，1960年再次当选。

《我想成为一位牛仔的甜心》：女性牛仔歌手的崛起

在这股牛仔热潮中，女性也并未置身事外。第一位女性弄潮儿或许当属帕西·蒙塔娜，她也是WLS《全国谷仓舞》的一位明星，才华出众的小提琴手、歌手、约德尔演唱者。她最初在三十年代早期与吉米·戴维斯搭档，后加入西部乐队四人组"草原漫步者"[Prairie Ramblers]。该乐队1935年录制的歌曲《我想成为一位牛仔的甜心》[*I Wanna Be a Cowboy's Sweetheart*]成为蒙塔娜销量过百万的代表作，为第二次世界大战后女性在乡村音乐领域的成功奠定了基础。

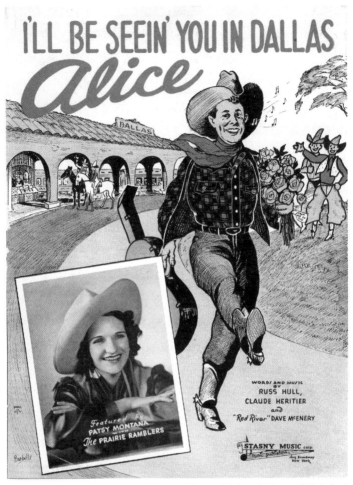

5.这是牛仔主题的乡村音乐乐谱典型的封面设计（上面有帕西·蒙塔娜的照片）。设计者在背景中纳入了他能够置入的几乎所有程式化的西部元素，包括身着全套特定服饰的牛仔、马匹，以及略带西班牙风格的走廊

39　　　　另一位在《全国谷仓舞》上演出并广受欢迎的女性牛仔歌手是路易丝·麦西［Louise Massey, 1902~1983］，她是"西部人"

[Westerners]乐队的队长。麦西生于得克萨斯州的哈特县[Hart County]，因而有一些真正的牛仔血统。1914年，她的父亲在当时人烟稀少、刚成立不久的新墨西哥州买下一个农场，于是举家迁居至此。他们一家有父亲、母亲和八个孩子，全家人都爱好音乐，父亲是一位旧式西部小提琴手，路易丝则在钢琴和歌唱方面颇具才华。1919年，路易丝与贝司手米尔特·梅比[Milt Mabie, 1900~1973]结婚，梅比很快加入到麦西家的音乐组合中。二十年代早期，麦西家族乐队开始在当地的歌舞综艺巡演中亮相。后来路易丝的父亲因多年巡演的旅途劳顿而退休，乐队剩余成员则在堪萨斯城的KMBC广播电台进行了为期五年的常驻表演。1933年，芝加哥WLS《全国谷仓舞》的一名星探听到了他们的演出，将该乐队签约到这个极具影响力的节目里。

　　该乐队的核心人物就是魅力四射的路易丝，她不仅是乐队的主唱，而且造型时尚，穿着缀满亮片的服饰（乐队其他成员也有此类着装）和缎面靴子。与当时的大多数牛仔乐队一样，麦西家族演出曲目的范围也十分宽广，且大多经过流行乐风格的柔和音色润饰。除了固定的牛仔歌曲和感伤歌曲外，他们也表演多种舞曲音乐，从小提琴曲调到东欧的波尔卡、华尔兹和朔蒂斯[1]，还有新奇歌曲、拉格泰姆和轻爵士[light jazz]。路易丝创作了该乐队的众多热门歌曲，包括他们1934年的早期唱片，有着其甜美歌喉的《白色杜鹃花开时》[*When the White Azaleas Start Blooming*]，以及他们最走红的歌曲，1941年的《我的黏土大农场》[*My Adobe Hacienda*]，此曲在第二次世界大战之后成为乡村音乐和流行乐的跨界名曲。1948年，路易丝和丈夫米尔特隐

40

1.朔蒂斯（schottische），一种起源于欧洲大陆的乡村对舞，类似波尔卡，后在舞厅中颇为流行。德文"schottische"本义为"苏格兰的"，但与苏格兰并无关联。此种舞曲普遍存在于欧洲、北美、南美等地。

退，回到新墨西哥。她的弟弟柯特·麦西[Curt Massey, 1910~1991]
去了好莱坞，他将在那里一举成名，写下史上最令人难忘的电视节目
主题曲中的两首，分别是《贝弗利山野人》[The Beverly Hillbillies]和
连续剧《衬裙路口》[Petticoat Junction]的主题曲（后一首由柯特本人
演唱）。

《大奥普里》的新时代

牛仔歌手（及其流行乐风味的和声）的成功也影响到纳什维尔
音乐界最受景仰的机构之一《大奥普里》。《大奥普里》最初聚焦于
"旧式"乡村艺人，但其制作人也注意到芝加哥《全国谷仓舞》取得
了巨大成功并推出更年轻、更受流行乐影响的艺人（如吉恩·奥特
里），因而《大奥普里》的管理层引进了新的制作人哈利·斯通[Harry
Stone]，让他为节目签约更具现代气息的艺人。1931年，斯通带来了
"流浪者"三重唱[the Vagabonds]，他们此前上过芝加哥的节目。这
个三重唱圆润悦耳的和声和流行歌曲曲目深受《大奥普里》听众的
欢迎，其他组合受其影响也纷纷让自己的风格更为现代。三十年代
中期，多个牛仔风格的艺人在《大奥普里》亮相，1938年，一个名叫罗
伊·阿库夫[Roy Acuff, 1903~1992]的年轻小提琴手兼歌手也加入这
档节目。阿库夫改变了《大奥普里》的导向，使其从一档以器乐为主
的节目转型为由声乐主导。一年后，《大奥普里》加入美国全国广播
公司（NBC），开始面向全国范围的听众，未来的蓝草音乐[bluegrass]
明星比尔·门罗[Bill Monroe, 1911~1996]也成为该节目的表演者。

阿库夫出生在田纳西州梅纳德维尔的一个中产阶级家庭，在青少
年时代梦想成为一名职业棒球运动员。然而，一次严重的中暑让他卧
床两年，在此期间他开始拉小提琴。三十年代早期，他成立了自己的

第一支乐队，在诺克斯维尔广播电台表演。1936年，阿库夫迎来了自己的第一批畅销金曲《了不起的斑点鸟》[*The Great Speckled Bird*]和《沃巴什加农炮》[*The Wabash Cannonball*]，两年后首次亮相《大奥普里》，成为一位重要新星。其最后一首热门歌曲《公路事故》[*Wreck on the Highway*]于1942年问世。他的声乐风格受到平·克劳斯贝等低吟男歌手[1]的影响，他的乐队在"羞怯者"奥斯瓦尔德老哥["Bashful" Brother Oswald]的作品中最早引入了"哭泣的钢棒吉他"。奥斯瓦尔德演奏的是一种被称为"多布罗"[Dobro]的共鸣器吉他。这是一种装有金属共鸣体的原声吉他，演奏时使用一根钢棒，具有夏威夷风格。阿库夫成为纳什维尔音乐界呼风唤雨的人物，与歌曲作者弗莱德·罗斯[Fred Rose, 1898~1954]合伙创办了出版公司，后成为乡村歌曲的主要出版商。他甚至在1948年竞选过州长（未当选）。

1940年，《大奥普里》的艺人们受邀出演由共和影业公司[Republic Pictures]制作出品的一部电影[2]。年轻英俊的阿库夫被选为主唱，但该片也展示了"戴维大叔"梅肯等老一辈明星艺人。同年，艾迪·阿诺德[Eddy Arnold, 1918~2008]成为《大奥普里》的特邀歌手，与皮·威·金[Pee Wee King, 1914~2000]合作。1940年夏季，第一轮《大奥普里》帐篷秀启程上路，乡村音乐喜剧人物明妮·珀尔[3]也在

42

1.低吟男歌手（crooner）是指用轻柔、圆润的嗓音演唱缓慢的浪漫歌曲的歌手，主要为男性。随着麦克风技术的提升，他们得以采用更宽广的力度幅度和更亲密的演唱风格。通常认为这类歌手的代表人物是平·克劳斯贝（Bing Crosby, 1903~1977）和弗兰克·辛纳特拉（Frank Sinatra, 1915~1998）。这种演唱风格的鼎盛时期是二十世纪四十年代。

2.该电影的名字即为《大奥普里》，1940年6月25日发行。

3.明妮·珀尔（Minnie Pearl）是《大奥普里》节目中的一个喜剧角色，创作和扮演她的喜剧演员是莎拉·奥菲利亚·考莉·加农（Sarah Ophelia Colley Cannon, 1912~1996）。

《大奥普里》的广播节目上首次亮相。明妮这个乡巴佬角色成为乡村音乐中最受喜爱的人物之一，她穿戴着二手商店的裙子和帽子，价格吊牌还挂在上面。她的喜剧独角戏总是以一声洪亮的"How-dee！"［你好呀］开场，讲述她在剧中的虚构家乡格林德铁路道岔［Grinder's Switch］的故事。她的喜剧风格和人物塑造成为日后众多"乡巴佬式"喜剧演员的典范，广受欢迎的公共广播主持人加里森·凯勒尔［Garrison Keillor, 1942~　］也曾在其经久不衰的广播节目《牧场之家好作伴》［*A Prairie Home Companion*］中模仿她。

唱和声的兄弟们

在二十世纪三十年代，和声演唱组合，如"拓荒者之子"和风格更为现代的"流浪者"（出现在《大奥普里》上）在乡村音乐表演中推广了一种更为流畅圆润的新演唱风格。一些地方组合注意到这种和声演唱方式，将之融入自己的表演。许多组合无力组建完整的乐队，于是采用二重唱的表演形式，这样他们至少还可以唱和声。很多情况下，这些二重唱是由亲兄弟组成的，于是被称为"兄弟组合"。这一时期最成功的二重唱中有勃利克兄弟（他们的组合名为"蓝天男孩"）和门罗兄弟。

比尔·勃利克［Bill Bolick, 1917~2008］和厄尔·勃利克［Earl Bolick, 1919~1998］在北卡罗来纳西部山区的一座家庭经营的小农场长大。他们从家人那里学会了传统歌曲，在当地教堂中学会了福音赞美歌，从二十年代乡村音乐家的录音里学会了感伤歌曲。哥哥比尔会弹曼陀林，并教会弟弟厄尔弹吉他。三十年代他们在北卡罗来纳阿什伯罗的广播电台演出后，于1936年签了一份录音合约，立刻人气大增。他们的热门曲目有大受欢迎的感伤歌曲《最美好的礼物》［*The*

43

6."蓝天男孩"是一个广受欢迎的兄弟二重唱，由比尔·勃利克（弹曼陀林）和厄尔·勃利克（弹吉他）组成。他们在职业生涯的初期，与小提琴手侯默·谢里尔[Homer Sherrill, 1915~2001]在广播和现场表演中合作

Sweetest Gift (A Mother's Smile)]和《困难重重的短暂人生》[Short Life of Trouble]，以及更乐观欢快的《生活中的阳光一面》[Sunny Side of Life]，还有他们在广播上的主题曲《你来自迪克西？》[Are You from Dixie?]。他们精心安排的重唱令听众叫绝，经常有两人之间的快速交替，后加完美和谐的和声演唱。

另一个更加充满活力的二重唱组合是查理·门罗[Charlie Monroe, 1903~1975]和比尔·门罗。门罗一家来自肯塔基州的乡村地区罗辛[Rosine]。大哥查理会弹吉他，二哥博奇[Birch]拉小提琴，

最小的弟弟比尔弹曼陀林。二十年代中期,查理和博奇离家北上找工作,定居印第安纳州的东芝加哥。比尔18岁的时候也去投奔两个哥哥,在那里待了五年。他们白天在当地的炼油厂工作,晚上和周末进行音乐表演。1934年,芝加哥广播电台WLS为他们提供了一份全职表演的工作;后博奇离开了他们的组合,查理和比尔以"门罗兄弟"之名继续演出。1936年,兄弟二人录制了自己最早的唱片。他们录制过传统歌曲和赞美歌,包括其第一首热门歌曲《你愿为灵魂付出什么》[*What Would You Give (In Exchange for Your Soul)*]。他们翻唱的民谣经典《九磅铁锤》[*Nine Pound Hammer (Roll on Buddy)*]被广为模仿,展现出他们对传统歌曲进行翻新、使之焕发活力的才能。查理简洁的表演风格良好地衬托着弟弟比尔亢奋的男高音,他们的唱片和广播表演都极为成功。比尔的曼陀林演奏颇具革新性,他并不是简单地拨奏并在副歌之间弹奏过门,而是会加入快速的即兴短句[1],以及独具特色的反拍"切音和弦"[2],推动音乐前进。1938年,这对二重唱解散,兄弟二人分别成立了各自的表演组合;我们在本书后面会看到,比尔日后将成为蓝草音乐的先驱。

1.在乡村、布鲁斯、爵士、摇滚、流行乐等音乐体裁中,"即兴短句"(lick)是指一种进行独奏展示的特定短小乐句或旋律模式。它既可以出现在即兴独奏中,也可以用作主要旋律各个乐句之间的填充材料。它经常是一首歌曲的亮点所在。有经验的音乐家们通常拥有一套此类乐句的"曲库",供其在演奏中酌情使用。这些乐句既可以是原创的,也可以借自其他同行。一些伟大音乐家的即兴短句常被后人总结和模仿。

2.所谓"反拍"(backbeat)即把重音置于弱拍。例如在4/4拍中强调第二拍和第四拍。切音和弦(chop或chop chord)是指在反拍上运用切音技巧奏出的和弦,是吉他、曼陀林等乐器常用的节奏技法。"切音"技巧分右手切音与左手切音,此处所说的技巧属于左手切音,即右手扫拨琴弦后,左手手指立刻放松按弦的压力,但手指并不离开琴弦,保持和弦指型不变,由此产生一种短促、闷声、类似打击乐的效果。

牛仔要摇摆

随着牛仔歌手们跻身流行音乐文化的主流，他们的伴奏乐器也发生了变化，以前以小提琴和吉他为主，此时加入了更为"现代"的流行乐乐器，如手风琴、电声钢棒吉他，甚至还有贝司和鼓。由此，乡村音乐开始通过效仿主流流行乐的声音和风格，不断力争占领流行趋势。与此同时，一种结合了旧式小提琴曲调与爵士乐节奏和乐器组合的新风格，在二十年代晚期兴起于得克萨斯和俄克拉荷马地区，这种风格后来被称为"西部摇摆"[Western swing]。这种风格的音乐家们受到布鲁斯和爵士唱片的影响，也受到早期流行乐低吟男歌手的影响，形成了一种传统乡村音乐与摇摆风格伴奏的综合体。

被认为开创了这种风格的乐队是"薄皮面团小子"[Light Crust Doughboys]。该乐队成立于二十世纪三十年代早期，其创立者为"薄皮面粉"[Light Crust Flour]的生产商布卢斯面粉厂[Burrus Mills]，组建该乐队的目的是在广播上以及当地各种场合推销他们厂的产品。该公司的公关人员威尔伯特·李·欧丹尼尔"老爹"[W. Lee "Pappy" O'Daniel, 1890~1969]在这些演出中担任司仪，并利用该乐队在广播上的人气作为跳板，开启自己日后的政坛生涯。欧丹尼尔是个严苛的"工头"，付给艺人们的薪水很低，却让他们拼命工作，致使不少人离开乐队，自立谋生。乐队创始成员中的两位——歌手米尔顿·布朗[Milton Brown, 1903~1936]和歌手兼小提琴手鲍勃·威尔斯[Bob Wills, 1905~1975]——属于最早离开的一批艺人，各自组建了他们极具影响力的乐队。

米尔顿·布朗在1934年成立了"音乐布朗尼"[Musical Brownies]，是西部摇摆中最早、最走红的乐队之一。乐队中有一位音乐家既是

45

摇摆风的小提琴手，又是爵士风的钢琴师，还是传奇性的钢棒吉他手——鲍勃·邓恩[Bob Dunn, 1908~1971]，他风驰电掣、极具爆发力的阵阵断奏在当时无人能及。邓恩据说是第一位在乡村音乐录音中使用电声乐器的人，他独特的演奏风格也的确让该乐器十分突出。该乐队进一步充分利用这一新颖手法，用钢棒吉他叠加小提琴主奏，由此产生的效果后被其他西部摇摆唱片和后来的乡村音乐唱片所模仿。该乐队的曲目侧重于布鲁斯、爵士、流行乐的标准曲目，偶尔纳入个别乡村音乐作品。他们不唱叙事歌，或许因为他们主要是一支舞曲乐队，另一个很有可能的原因在于布朗的演唱风格结合了卡布·卡洛威[1]式的牛仔劲歌和平·克劳斯贝式的低吟演唱，而这种风格并不适合慢歌。1936年4月18日，布朗死于一场车祸，他的弟弟、吉他手德伍德[Durwood]设法让乐队继续维系了几年，但大多数核心成员很快投奔其他团队，或领衔自己的乐队。

小提琴手、歌手鲍勃·威尔斯的父亲是一位旧式小提琴手，也是一名棉花农场主，他教会儿子西南部的传统小提琴曲调。威尔斯成长在得克萨斯的乡下，与黑人劳工一同在棉花地里劳作，这些劳工会唱传统的劳动号子和布鲁斯。威尔斯吸收了所有这些音乐风格的影响，以及他在唱片和广播里听到的爵士新声。1934年，他离开"薄皮面团小子"，成立了自己的乐队"得克萨斯浪荡子"[Texas Playboys]，一年后他们得到了第一份录音合约。

威尔斯的新乐队有两个标志性的独特元素：新引入的电声钢棒吉他和歌手汤米·邓肯[Tommy Duncan, 1911~1967]的悦耳歌唱。

1.卡布·卡洛威(Cab Calloway, 1907~1994)，美国爵士歌手、舞者、演员。他领导的乐队"卡布·卡洛威乐队"(The Cab Calloway Orchestra)是美国最重要的爵士乐队之一。

钢棒吉他手利昂·麦考利夫[Leon McAuliffe, 1917~1988]打造了该乐队的爆红歌曲《钢棒吉他拉格》[Steel Guitar Rag],他那些叽叽咕咕的独奏是威尔斯乐队早期录音的一大标志,而且他的独奏经常由威尔斯引出,后者此时会以高音假声喊道:"利昂,该你了!"麦考利夫的演奏与他的主要竞争对手鲍勃·邓恩相比,要柔和圆润得多,邓恩则偏爱更具金属性的音色和锐利的起音。汤米·邓肯将主流的感伤性与吉米·罗杰斯式的布鲁斯倾向混合在一起。该乐队的其他特色还包括阿尔·斯特里克林[Al Stricklin, 1908~1986]带有布吉[boogie]元素的精湛钢琴表演,以及贝司和鼓奏出的一种轻松、较慢的节奏段落,预示了后来乡村布吉组合的"摇曳"节奏[1]。威尔斯也是一位有才华的歌曲作者,其最重要的作品是《圣安东尼奥玫瑰》[San Antonio Rose],他还将一些传统的小提琴曲调改编为摇摆、流行乐风格的歌曲,如《丽萨·简》[Liza Jane]、《艾达·瑞德》[Ida Red]等。到了三十年代末,这个乐队已大为扩充,包含了一个较为庞大的铜管组,在规模和声音上可与当时广受欢迎的大乐队相媲美。

第二次世界大战导致了三十年代兴起的那些大乐队走向终结,威尔斯转而在他的新家乡南加州与一个规模较小的乐队合作,他还出现在一些观后即忘的好莱坞西部片里。1948年,歌手汤米·邓肯被乐队开除,取而代之的是一连串其他歌手,有男有女,他们的唱法都具有相似的现代风格。威尔斯这个规模缩编的乐队在四十年代晚期和五十年代早期为米高梅[MGM]唱片公司制作了一系列杰出的录

1.摇曳节奏(Shuffle)是爵士、布鲁斯、摇滚等曲风中极为常见的一种节奏,关于shuffle的界定和解读众说纷纭,实践中也有纷繁多样的方式和类型。建立这种节奏感觉的最简单方法是在三连音节奏中,省略每组三连音的第二个音。

音, 这些唱片在许多方面要比他三十年代大乐队时期的作品更加激动人心。

47

威尔斯在五六十年代继续有零星的工作和录音, 其中最重要的录音是1961年和1962年与歌手汤米·邓肯再度合作的两张黑胶唱片。在乡村音乐艺人梅尔·哈格德 [Merle Haggard, 1937~2016] 的推崇下——哈格德在1970年专门制作了一张向威尔斯致敬的黑胶唱片——威尔斯于1973年走出半退休状态, 监制了最后一次唱片录制, 此后不久便因中风而身体衰竭。

二十世纪七八十年代, 以"得克萨斯浪荡子"为名的两个不同的乐队继续演出, 一个由利昂·麦考利夫领衔, 另一个由威尔斯的弟弟强尼·李 [Jonnie Lee, 1912~1984] 领导, 强尼在1950年录制了《抹布拖布》[Rag Mop] 的原唱版 (此曲后来成了"米尔斯兄弟"的热门歌曲)。威尔斯的另一个弟弟比利·杰克 [Billy Jack, 1926~1991], 之前在鲍勃·威尔斯的乐队里担任鼓手、贝司手、歌手, 1949年成立了自己的组合。比利的乐队有着西部乐队中最前卫的声音, 展现出西部摇摆里罕见的爵士乐和R&B [节奏布鲁斯] 的倾向。

西部摇摆的第二股浪潮兴起于四十年代晚期的南加州, 许多西部音乐家在战后定居此地。其中最成功的是由小提琴手、歌手斯派德·库里 [Spade Cooley, 1910~1969] 领衔的一支乐队。库里生于俄克拉荷马州的乡村地区, 祖辈和父辈两代人都是小提琴手, 因此他年仅8岁时就能演奏自己的第一支舞曲便不足为奇。在大萧条时期他和家人从俄克拉荷马移居到南加州, 年轻的库里在此与西部风味的团体合作演出。

四十年代早期, 库里成立了自己的第一支乐队, 到第二次世界大

战结束时，他们常驻圣莫妮卡［Santa Monica］的一家舞厅，每晚都有几千名牛仔摇摆音乐的乐迷慕名而来。库里这支经典乐队拥有歌手得克斯·威廉姆斯［Tex Williams, 1917~1985］的演唱，以及华金·墨菲［Joaquin Murphey, 1923~1999］火热的钢棒吉他和约翰尼·怀斯［Johnny Weiss］的吉他主奏，后两者令人回想起伟大的爵士音乐家查理·克里斯蒂安［Charlie Christian, 1916~1942］。1943年，他们录制了库里创作的《丢脸，你真丢脸》［Shame, Shame on You］，由威廉姆斯担任主唱，此曲也成为威廉姆斯最走红的歌曲和主题曲。库里苛刻难缠的性格导致乐队所有其他成员随歌手威廉姆斯一起在1946年跟他分道扬镳，以"西部大篷车"［Western Caravan］之名继续演出。

1948年，库里在洛杉矶当地一家电视台有了自己的综艺节目，他在该节目上推出了乡村喜剧艺人汉克·潘尼［Hank Penny, 1918~1992］。五十年代，库里的乐队规模扩充，有时达到十几人，包括完整的弦乐组、竖琴和手风琴，他也慢慢侧重于一种更具流行乐效果的风格。日益严重的酗酒问题导致他在五十年代晚期人气大跌，个人生活上的诸多问题则在1961年最终加剧到不可收拾的地步：他在未成年的女儿面前开枪杀死了妻子。库里在牢狱中度过了六十年代。1969年11月23日，他获得临时准假，去参加一场慈善音乐会演出，表演结束后，他在后台突发心脏病去世。

虽然有不少西部摇摆乐队不时有女性歌手亮相，但以女性主唱为中心的乐队少之又少。有一个特例是另一支主要活跃在加州的乐队，"马多克斯兄弟与萝丝"［Maddox Brothers and Rose］。马多克斯家族最初来自阿拉巴马州的博阿兹［Boaz］，三十年代早期移居南加州以寻求更好的生活。萝丝［Rose Maddox, 1925~1998］后来回忆起当初他们是如何来到这"奶与蜜之地"：

48

阿拉巴马的棉花价格暴跌。所以我们去往加州这个"奶与蜜之地"。……离开家乡的时候,我们兜里只有35美金。……1933年,我们到了加州的洛杉矶。……我们住在"管道市"[1]。那里有许多巨大的涵管,所有移居此地的人们都住在里面。"管道市"的市长把他的管道给我们住。

在加州,萝丝的五个哥哥成立了一支西部/牛仔风格的乐队,在当地的牛仔竞技活动和聚会上演出。1937年,加州莫德斯托[Modesto]的一家广播电台请该乐队做一档牛仔音乐表演节目,前提是他们必须有一位女性歌手。时年12岁的萝丝加入,乐队更名为"马多克斯兄弟与萝丝"。

第二次世界大战期间,该乐队一度解散,四十年代晚期重组,灌制了一系列充满能量的唱片,结合了西部摇摆和早期的廉价酒吧音乐。萝丝嗓音宽厚的演唱得到乐队的有力衬托,同时还有哥哥们嬉戏玩闹式的表演。他们最热门的歌曲是1946年翻唱的杰克·古思里和伍迪·古思里[Jack and Woody Guthrie]的《费城律师》[Philadelphia Lawyer],这首歌曲后跻身乡村音乐的保留曲目之列。该乐队于五十年代早期参与出演颇受欢迎的广播节目《路易斯安那夜车出游》[Louisiana Hayride],并在1957年继续录音和演出。

1959年萝丝单飞,签约国会唱片公司[Capitol Records],成为独唱艺人,在六十年代早期继续推出热门歌曲,包括风格大胆的《消沉、

1. "管道市"(Pipe City)是1932~1933年冬天(亦即大萧条时期)加州奥克兰市第十九大道上的一个临时聚居地。在美国钢铁与混凝土管道公司的货物堆放场上,大约两百个没有工作、无家可归的人被允许住在该公司囤积的混凝土管道里。他们推选出一个"市长"——"荷兰人"詹森("Dutch"Jensen),负责聚居地各项事务的管理。

消沉、消沉》[*Down, Down, Down*]、《唱首心痛的小曲》[*Sing a Little Song of Heartache*]，以及与南加州另一位明星巴克·欧文斯[Buck Owens, 1929~2006]合作的多首歌曲，其中尤为著名的是经典作品《精神虐待》[*Mental Cruelty*]。1963年，蓝草音乐家比尔·门罗向萝丝的唱片公司提议，认为她的风格非常适合门罗自己的曲风，与此同时，民谣复兴运动正在全面开展，于是该公司决定给萝丝发行一张由蓝草音乐标准曲目组成的专辑。在十年后的蓝草音乐复兴时期，这张专辑成为发烧友的典藏珍品，帮助萝丝在七十年代开启了全新的职业生涯。

　　西部摇摆的组合团体是将一些关键主题引入乡村音乐的先行者，包括派对与饮酒、爱恋与欺骗、心碎与孤独等，第二次世界大战之后，这些主题将在一种后来被称为"廉价酒吧音乐"的新风格中成为焦点。欧内斯特·塔布[Ernest Tubb, 1914~1984]、艾迪·阿诺德等歌手，尤其是汉克·威廉姆斯，将使人们越来越关注作为乡村音乐偶像的独唱歌手或独奏吉他手。与此同时，对于女性经常在乡村音乐中被刻画为让好男人误入歧途的蛇蝎美人这一现象，女性艺人也并非无动于衷。姬蒂·韦尔斯[Kitty Wells, 1919~2012]等歌手奋力反抗这个新的由男性主导的音乐类型，为女性在乡村音乐领域占据了重要的一席之地。此外，正如在许多时代乡村音乐会吸收来自流行乐领域的影响，艺人和听众中也出现了一些对新潮流的抗拒，由此促成了对早先声音和风格的再创造。

第四章

《廉价酒吧》：战后的乡村音乐，1945~1959 年

第二次世界大战结束后，美国退伍军人回到了与战前相比已发生巨变的祖国。此时的美国已成为世界舞台上的经济和政治强国，工业化发展遍及全国，就连偏远的南部乡村地区都在转型。人们离开乡村农场，来到城市工厂打工，使乡村音乐得到更为广泛的传播，同时也催生了对往日生活的怀旧之情。一种以现场音乐表演或刚问世的自动点唱机为特色的廉价酒吧[honky-tonk]，成为人们寻找同伴情谊的主要娱乐场所。新的主题内容，如欺骗、饮酒、打斗，取代了关于故乡和家庭的旧主题。而表达这些主题的是新一代明星艺人，包括欧内斯特·塔布、汉克·威廉姆斯和乔治·琼斯[George Jones，1931~2013]。女性表演者也开始凸显，尤其是姬蒂·韦尔斯和后来的帕西·克莱恩[Patsy Cline, 1932~1963]，她们为正在变革的文化带来了不同的视角。

战后时期，音乐上的另一发展是一种新式的弦乐队音乐，吸收了西部摇摆、廉价酒吧音乐及其他音乐风格的诸多革新。这种音乐后来被称为"蓝草音乐"，它的创始人比尔·门罗所确立的那种音响风

格将在数十年之后依旧广受欢迎。五十年代中期，又一种新的风格通过一位来自田纳西孟菲斯，身为卡车司机的白人小伙子的录音而在音乐界登场，此人正是埃尔维斯·普雷斯利。他惊世骇俗的表演和能量爆棚的音乐影响了一种后来被称为"山区乡村摇滚"[Rockabilly]的新风格。与此同时还出现了一种怀旧潮流，民间风格的歌曲和艺人回顾以前的传统，这种潮流表现在马蒂·罗宾斯[Marty Bobbins, 1925~1982]和吉米·德里夫特伍德[Jimmie Driftwood, 1907~1998]等明星的作品中。

51

《步步想念你》：廉价酒吧音乐的诞生

第二次世界大战结束后，数以千计的士兵返回祖国，他们中的许多人以前从未远离自己的家乡，此时与他们聚集在一起的还有在战局影响下来到大城市，在新建的工厂打工的人们。传统的家庭结构、求爱礼节、社会风俗被颠覆，于是必须发展出新的供人们相识和社交的聚集场所。廉价酒吧成为音乐创作的一大中心，这种小型酒吧经常位于市郊或"贫民区"。这些地方酒吧雇用过数百位当时并不知名的艺人（其中许多人日后将成为当红明星），滋养出一种新的音乐风格，该风格在四十年代晚期和五十年代早期成为乡村音乐的主流声音。

在二十世纪更早的时期，乡村音乐家会在常由学校和教堂组织的当地集会活动中演出，面向形形色色的观众，包括妇女和儿童。出于这一原因，他们的曲目往往强调主流价值观：宗教、家庭、对妻子或母亲的忠诚。这种强烈的道德基调在三十年代那些兄弟组合的歌曲中达到顶峰，《最美好的礼物》和《让他当兵》[Make Him a Soldier]等歌曲广为流传。

在经济大萧条早期，随着禁酒令的废止，廉价酒吧开始兴起。不

过, 由于南部城镇往往较为保守, 仍普遍不赞成饮酒, 所以这些酒吧通常位于市郊或城市之间的无人地带, 人们下班后可以聚集在这里喝上几杯啤酒, 打打台球, 听听音乐, 而音乐表演者经常是单独一位吉他手, 在酒吧的喧嚣声中基本听不到他的存在。因此, 新出现的电声乐器 (如三十年代的钢棒吉他和五十年代的电吉他、电贝司) 和鼓, 以及用于扩音的麦克风, 就成为这些没名气的乡村乐队的必备器材。

除了表演方式上的变化, 以往关于教会、母亲、妻子、家庭的主题内容也不再适用于粗俗酒吧的氛围。面对这一情况, 歌曲作者们创作出反映廉价酒吧生活现实的歌词。泡在酒吧的丈夫们, 受到聚集在酒吧里的"放荡女人"的引诱而做了错事, 随之而来的是他们因"鬼混"而带来的谎言、欺骗、心碎——有关这类主题的歌曲成为廉价酒吧音乐的常规曲目, 尤其是在四十年代晚期。像《光线昏暗, 浓烟弥漫》[Dim Lights, Thick Smoke (and Loud, Loud Music)]这样的歌曲宣扬廉价酒吧的生活方式, 同时也有道德训诫意味, 告诫人们不要屈服于廉价的酒和同样廉价的女子的诱惑。在乡村音乐的世界里, 通常会指责"堕落的女人"把她们不幸的"牺牲品"拉下水, 而这些牺牲品原本是努力工作的乡村男性。

这一时期, 最老牌的乡村音乐广播节目克服重重困难, 继续前行, 但与此同时, 战后兴起的一档新节目趁着廉价酒吧音乐这股东风而人气飙升。该档节目诞生于1948年, 当时曾在《大奥普里》做过演艺统筹[1]的迪恩·厄普森[Dean Upson]加入了路易斯安那州什里夫波特的KWKH电台管理层, 创办了广播节目《路易斯安那夜车出游》。

1.演艺统筹(talent coordinator)是娱乐业一个常见的职位, 其主要职责包括预约艺人、在制作部门与演员经纪人之间沟通联络、洽谈合约、制定日程、全程监督演出活动等。

1948年8月，歌手、歌曲作者汉克·威廉姆斯的加盟为这档节目注入了强大的动力。威廉姆斯像他之后许多其他艺人一样，只在该节目待了一年多，便跳槽到更有声望的《大奥普里》。其他一些明星艺人同样是在这里开启了自己的演艺生涯，包括斯利姆·惠特曼［Slim Whitman, 1923~2013］、韦布·皮尔斯［Webb Pierce, 1921~1991］、约翰尼·霍顿［Johnny Horton, 1925~1960］和吉姆·瑞夫斯［Jim Reeves, 1923~1964］。颇具讽刺意味的是，汉克·威廉姆斯后来因酗酒被《大奥普里》解雇，1952年又回到了《路易斯安那夜车出游》，但此时他的表演在质量上参差不齐，很不稳定（他在1953年元旦那天离开人世）。该档节目主要依赖较为年轻的歌手群体，他们中的大多数采用廉价酒吧音乐风格，这极为有力地推动了这种新音乐的繁荣发展。

这股新浪潮中最早的弄潮儿之一是欧内斯特·塔布。他出生于得克萨斯州的小镇克里斯普［Crisp］（位于达拉斯[1]以南），起初并无做乡村歌手的追求，直到听了吉米·罗杰斯的唱片才改变了想法。他下定决心要效仿罗杰斯的风格，甚至找到了罗杰斯的遗孀，后者同意他用《蓝调约德尔》的音乐素材来表演。从三十年代中期到四十年代早期，塔布不断精心打磨自己的风格，渐渐转变为一名更具现代气质的廉价酒吧风格的歌手。他曾在得克萨斯各地的许多小酒吧里演出，这些经历无疑有助于塑造他更新潮的声音和风格，这种风格依赖扩音设备来穿透嘈杂的噪音，表达酒吧文化中经典的情感主题。

真正的转变出现在1941年的爆红歌曲——轻快的《步步想念你》［*Walking the Floor over You*］。此曲堪称廉价酒吧风格的典范之作

1.达拉斯（Dallas），得克萨斯州第三大城市。

（它也成为塔布一生的主题曲），或许也是第一个采用电吉他主奏的乡村音乐录音。塔布那种"干裂"的嗓音，与伴奏乐队铿锵有力的节奏相结合，使这张唱片成为乡村音乐的经典。第二次世界大战期间，塔布移居好莱坞，参演了几部低成本牛仔电影；他甚至还与流行乐领域的"安德鲁斯姐妹"［Andrews Sisters］一起录过唱片。

四十年代晚期和五十年代早期，塔布和他的乐队"得州游吟者"［Texas Troubadours］制作了他最有影响力的录音和广播节目，他的乐队始终以电吉他主奏为特色。他培养了多位吉他能手，1943年加入《大奥普里》时将电吉他首次引入这档节目。四年后他开了自己的唱片商店，就位于《大奥普里》的莱曼礼堂所在的那条街上，并在自己的商店里为WSM广播电台的节目《午夜盛会》［Midnight Jamboree］担任主持多年，该节目的播出时间紧接在《大奥普里》之后。

不过，如果我们一定要将廉价酒吧音乐的大受欢迎归功于某一个人物，那么此人非汉克·威廉姆斯莫属。他的《廉价酒吧》［Honky Tonkin'］等歌曲，以一种更为积极乐观、道德意味较弱、不那么冷酷严苛的态度看待酒吧这个乌烟瘴气的小世界；他的伴奏音乐结合了"哭泣的钢棒吉他"与沙哑的小提琴，这种组合成为数千廉价酒吧乐队的典范。他生于阿拉巴马州的芒特奥利夫［Mount Olive］乡村地区（位于伯明翰[1]附近），本名为金·海拉姆·汉克·威廉姆斯［King Hiram Hank Williams］。他出身于一个贫穷的自耕农家庭，全家后来迁居到大城市格林维尔，威廉姆斯在这里第一次听到街头歌手鲁弗斯·佩恩［Rufus Payne, 1883~1939］表演的布鲁斯音乐；与其他众多白人乡村艺人一样，威廉姆斯的人生因接触到传统黑人音乐而发生了改变。

1.伯明翰（Birmingham），阿拉巴马州最大的城市。

1937年左右，他们全家移居蒙哥马利，威廉姆斯在那里首次公开演出，随之而来的是他获得了在当地广播电台的定期表演时间。他成立了自己的第一支乐队——"漂泊牛仔"[Drifting Cowboys]，他整个职业生涯中的伴奏乐队都将使用这个名称。他还创作了《还有六英里》[Six More Miles (to the Graveyard)]，这首布鲁斯歌曲第一次展现出他独特的黑色幽默。

威廉姆斯在阿拉巴马州莫比尔[Mobile]的几个造船厂度过了战争岁月；在此期间，他开始与一支新乐队合作，该乐队中有一名年轻的女歌手，奥德丽·谢帕德·盖伊[Audrey Sheppard Guy, 1923~1975]，她日后将成为威廉姆斯的第一任妻子（也是小汉克·威

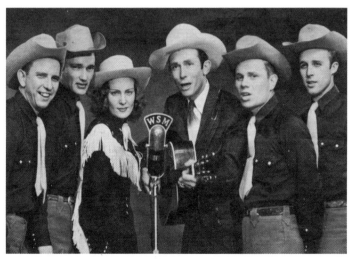

7.汉克·威廉姆斯与妻子奥德丽（在他右边）以及"漂泊牛仔"乐队在WSM广播电台表演。无论旅行还是演出，奥德丽一直陪伴着她这位生活无节制的丈夫，或许是为了一路照看他

廉姆斯〔Hank Williams Jr. , 1949~ 〕的母亲）。1946年, 威廉姆斯与纳什维尔的音乐出版商弗莱德·罗斯签约, 后者成为他辉煌职业生涯的幕后策划。与当地唱片公司斯特林〔Sterling〕短暂合作了一段时间后, 威廉姆斯于1947年签约米高梅, 发行了第一首歌曲, 即布鲁斯风格、颇为大胆的《腾个地方》〔Move It on Over〕, 以及第一首廉价酒吧风格的代表作《廉价酒吧》。威廉姆斯甚至可以将宗教主题的素材转变为他自己独特的风格, 他演唱的《我看见了光》〔I Saw the Light〕的版本成为热门歌曲。1948年8月, 威廉姆斯加盟《路易斯安那夜车出游》, 该节目让他的音乐传遍美国西南部, 也帮助他翻唱的二十年代新奇歌曲《相思布鲁斯》〔Lovesick Blues〕成为1949年乡村音乐的头号金曲。

威廉姆斯患有严重的背部疾病（可能是脊柱裂）, 经常疼痛难忍, 他总是自作主张通过大量饮酒和服用止疼药来缓解病情。即便如此, 他在生命最后的三年里依然不断推出重要的热门乡村歌曲。精明的罗斯还将威廉姆斯的歌曲出售给更为主流的表演者, 因此他的《冰冷、冰冷的心》〔Cold, Cold Heart〕成为托尼·班奈特〔Tony Bennett, 1926~ 〕的畅销金曲, 他的《嗨, 美人》〔Hey Good Lookin'〕让弗兰基·莱茵〔Frankie Laine, 1913~2007〕大获成功, 乔·斯塔福德〔Jo Stafford, 1917~2008〕也唱红了他的卡津[1]新奇歌曲《什锦菜》〔Jambalaya〕。

1. "卡津"指卡津人（Cajun）, 也被称为"阿卡迪亚人"（Acadian）, 是主要居住在美国路易斯安那州的一个族群。他们是法国移民的后代, 这些移民在十八世纪下半叶从加拿大东部的阿卡迪亚（Acadia）被英国人驱逐到北美十三个殖民地, 其中大部分人聚居在路易斯安那地区, 在当地发展出独具特色的卡津文化（包括音乐、风俗、美食等诸多方面）。而《什锦菜》这首歌的名字就是一道卡津特色美食, 歌曲的内容也与卡津文化密切相关。

1952年年中，严重的酗酒和服药最终让这位乡村音乐明星尝到苦果。他被《大奥普里》开除，他的婚姻[1]也走到了尽头。1953年元旦那天，他在赶赴一场演出的途中死在汽车的后座上。他的去世将他最后的录音《你欺骗的心》[Your Cheatin' Heart]和新奇歌曲《考-利伽》[Kaw-Liga]推上乡村音乐排行榜的榜首（这种情况经常发生）。与许多其他英年早逝的艺人一样，威廉姆斯去世后对后来者产生了深远的影响。自从他辞世，他的录音就一直生产不断，销量可观。

廉价酒吧风格在汉克·汤普森[Hank Thompson, 1925~2007]问世于1952年的唱片《生活中狂野的一面》[The Wild Side of Life]中达到顶峰，这也是一首既赞美又批判廉价酒吧生活的歌曲。汤普森原名亨利·威廉，生在得克萨斯州的韦科[Waco]。青少年时期，他用"雇工汉克"[Hand the Hired Hand]这个艺名在当地的广播电台表演，也为当地一家很小的公司全球唱片公司[Globe]录制音乐。他在这些领域成绩斐然，使得克斯·里特尔[2]将他举荐到加州的国会唱片公司，1948年签约，他在该公司工作了十八年。他的伴奏乐队"布拉索斯山谷男孩"[Brazos Valley Boys]，拥有一支优秀的西部摇摆乐队的强劲动力；在唱片录制和巡回演出中，他们还常有传奇吉他手梅尔·特拉维斯[Merle Travis, 1917~1983]的鼎力相助。虽然该乐队倾向于摇摆曲风，但汤普森选择的歌曲主要聚焦于女人、酒、心碎这些廉价酒吧

1.这里指的是汉克·威廉姆斯的第一段婚姻，即与奥德丽·谢帕德·盖伊的婚姻，两人于1952年5月离婚。同年10月他与比莉·吉恩·琼斯（Billie Jean Jones）结婚，然而1953年1月1日他便与世长辞。

2.伍德沃德·莫里斯·"得克斯"·里特尔（Woodward Maurice "Tex" Ritter, 1905~1974），美国乡村音乐歌手、演员，二十世纪三十年代中期至六十年代是其职业生涯的鼎盛期。他是国会唱片公司1942年成立后签约的第一位艺人。

音乐的经典主题。

汤普森的第一支热门歌曲是1948年的《脆弱的心》[*Humpty Dumpty Heart*]。随后是众多经典作品，包括1952年的廉价酒吧主题歌《生活中狂野的一面》。五十年代中期，他帮忙力推新人歌手旺达·杰克逊[Wanda Jackson, 1937~　]，让她参与自己的现场演出和录音。六十年代早期，由于看到大乐队歌手路易斯·普利马[Louis Prima, 1910~1978]在拉斯维加斯大获成功，汤普森也开始定期在那里演出，1961年还在拉斯维加斯录制了一张出色的现场演出黑胶唱片。

虽然多数廉价酒吧音乐的艺人是男性，他们演唱的歌曲也是从男性的视角出发，但这并不意味着没有女性歌手奋起反击。其中最值得关注的是，汤普森的《生活中狂野的一面》激发了一首精彩的回应歌曲[1]《廉价酒吧女郎并非上帝所造》[*It Wasn't God That Made Honky Tonk Angels*][2]，此曲让姬蒂·韦尔斯一举成名。韦尔斯生于纳什维尔，本名缪丽尔·迪森[Muriel Deason]，1936年开始与她的亲姐妹们在当地的广播电台表演，名为"迪森姐妹"[Deason Sisters]。一年后，她与才华出众的音乐人约翰尼·赖特[Johnnie Wright, 1914~2011]结婚。此后她很快开始与约翰尼以及约翰尼的姐妹路易丝·赖特

1.回应歌曲（answer song）是指一首歌曲对之前另一位艺人的另一首歌曲的内容做出回应。这种歌曲在二十世纪三十至五十年代的布鲁斯和R&B领域广泛传播，在五六十年代的乡村音乐领域也极为盛行，最常见的是女性歌手对某位男性歌手的某个热门歌曲予以回应。

2.这首歌曲的曲名源于汉克·汤普森《生活中狂野的一面》里的一句歌词"I didn't know that God made honky tonk angels"，悲叹主人公的心上人在酒吧里认识了其他男人而抛弃了他。

[Louise Wright] 组成 "约翰尼·赖特与和声女孩" [Johnnie Wright and the Harmony Girls]。1939年, 约翰尼将杰克·安格林 [Jack Anglin, 1916~1963] 加入他们的组合 (安格林此前已与路易丝结婚), 乐队更名为 "田纳西山野人" [Tennessee Hillbillies] (后来又改为 "田纳西山区男孩" [Tennessee Mountain Boys])。1942年, 杰克被征募入伍, 于是约翰尼与妻子作为二人组合进行演出; 这一时期, 他给她取名为 "姬蒂·韦尔斯", 这个艺名来自民间叙事歌《可爱的姬蒂·韦尔斯》[Sweet Kitty Wells]。战后, 杰克与约翰尼重组为广受欢迎的乡村音乐二重唱 "约翰尼与杰克"。1948年, 他们加入新开播的《路易斯安那夜车出游》, 声名鹊起, 从而获得了美国广播唱片公司 [RCA] 的合约。

1949年, 姬蒂开始在约翰尼和杰克的乐队伴奏下录制福音歌曲, 但并不怎么成功。与此同时, 约翰尼和杰克的二重唱唱片却卖得很好。姬蒂后来甘当家庭主妇, 处于半隐退状态, 不过1952年还是回到录音棚想再试一次。这次, 迪卡唱片公司的一位制作人保罗·科恩 [Paul Cohen] 希望她录制一首针对当红歌曲《生活中的狂野一面》的回应歌曲。《廉价酒吧女郎并非上帝所造》正确地表达了这样一种观点: 对于在偏僻混乱的酒吧里频繁出入的 "堕落女人" 这一现象的存在, 男人们也同样难辞其咎。这首歌曲在乡村音乐排行榜上排名迅速飙升, 让姬蒂·韦尔斯人气大增。五六十年代, 韦尔斯的表现证明她并不是只靠一首歌曲走红的昙花。在独唱录音 (《我无法停止爱你》 [I Can't Stop Loving You]、《为母一日》 [Mommy for a Day]、《心碎美国》 [Heartbreak U. S. A.]), 以及与 "红发" 弗利 [Red Foley, 1910~1968] 合作的二重唱 (《一个接一个》 [One by One]、《只要我活着》 [As Long as I Live]) 中, 她不断打造着自己作为有骨气的好女孩形象。

比尔·门罗与蓝草音乐的诞生

艾伦·洛马克斯曾称蓝草音乐为"超速的民间音乐",这句著名论断让有些人将这种音乐歪曲为飚高速、炫高音、全程高能的音乐。"蓝草音乐"这一称谓得名于曼陀林演奏家比尔·门罗在四十年代晚期领衔的传奇乐队的名字。这种音乐远不止是花哨的弹拨和令人屏息的歌唱,而是有着强大的情感力量,吸收了乡村音乐、福音音乐、廉价酒吧音乐以及更为晚近的爵士和摇滚的元素,将之糅合为一种独特的音乐风格。

所有蓝草音乐乐队无不受到比尔·门罗的影响,他于1946年集结了一支由五名音乐家组成的乐队,构成他的"蓝草男孩"乐队〔Blue Grass Boys〕的原班经典阵容。其中的成员包括:莱斯特·弗拉特〔Lester Flatt, 1914~1979〕担任主奏吉他兼歌手,厄尔·斯克拉格斯〔Earl Scruggs, 1924~2012〕演奏班卓琴,"小胖子"怀斯〔Chubby Wise, 1915~1996〕拉小提琴,门罗负责弹曼陀林、唱男高音,塞德里克·林沃特〔Cedric Rainwater, 1913~1970〕弹贝司。斯克拉格斯发展出一种独特的五弦班卓琴演奏方法,即一种用三根手指的拨弦风格,将班卓琴从以往的伴奏地位提升为旋律主奏乐器。弗拉特创造了一种吉他伴奏的新方法,用低音扫弦取代和弦来填补和弦序进之间的空隙。门罗当然是一位技艺精湛的曼陀林演奏大师,而怀斯的小提琴演奏受到旧式风格和西部摇摆的双重影响。在演唱方面,主唱弗拉特松弛的、近乎低吟的歌唱,与门罗紧张的高音和声及主唱旋律形成鲜明对比。不夸张地说,门罗的乐队在声乐和器乐上不仅开创了蓝草音乐,而且成为所有其他蓝草乐队效仿的典范。

四十年代晚期,门罗的乐队通过在《大奥普里》的演出和所录制

的唱片，立刻对其他弦乐队产生了革命性的影响。像"斯坦利兄弟"
[Stanley Brothers]这样原本风格较为传统的乐队立刻转向蓝草音乐
风格；弗拉特和斯克拉格斯离开门罗，组建了自己的乐队，从五十年
代中期到六十年代晚期取得了巨大的成功。以上这三个乐队将成为
其他数十个乐队的典范。

摇滚乐的兴起

　　1954年，一名生于孟菲斯的年轻歌手走进了一家很小的录
音棚，在录音棚的所有者兼录音师萨姆·菲利普斯[Sam Phillips,
1923~2003]的密切注视下，灌制了自己的第一张唱片。孟菲斯是两
个充满活力的音乐群体的故乡：一个是白人音乐家主要为白人听众
表演的"乡村音乐"群体；一个是面向美国黑人的"布鲁斯"群体。尽
管存在这种分野，但广播节目打破了种族之间的界线，于是许多白人
听众也会暗自聆听，喜欢布鲁斯音乐。菲利普斯在创办自己规模很
小的太阳唱片公司[Sun]之前，正是在广播电台开始了自己的职业
生涯。他对音乐和艺人的种族持开放态度，在他那个只有一间屋子
的录音棚里录制唱片的艺人既有黑人也有白人。他还提供一种私人
录音服务，只要支付一定的费用，人们就可以在这里灌制自己的私人
唱片。

　　一个高中毕业不久的年轻人来到这里为自己的母亲录了张唱
片。菲利普斯本人或是他的秘书被这个年轻人的才华打动，最终叫
他回来为太阳唱片公司灌制一张唱片。此人正是埃尔维斯·普雷斯
利。菲利普斯鼓励他翻唱一首现成的R&B金曲，"大男孩"克鲁达
普[Big Boy Crudup, 1905~1974]的《没关系的，妈妈》[That's Alright
Mama]。菲利普斯雇用了当地两个在乐队里演奏的乐手为这个年轻

59

的歌手伴奏,花了好几个小时才找准他想达到的那种声音效果。当埃尔维斯被要求为唱片的另一面再录一首歌曲时,他便用近来一支热门乡村歌曲即兴改编起来,此曲即是比尔·门罗的《肯塔基的蓝月亮》[Blue Moon of Kentucky]。正如1927年拉尔夫·皮尔那几次具有"大爆炸"意义的录音工作中既有受黑人音乐影响的表演(吉米·罗杰斯),也有更具白人文化特色的传统组合(卡特家族),埃尔维斯这第一张唱片也结合了黑人音乐和白人音乐的影响因素——但两者都被予以更具现代气质的处理,融入到一种新鲜的、富有节奏感的表演中,这种表演预示了流行音乐领域的一次重大变革:摇滚乐的兴起。

录制完第一张唱片后,埃尔维斯便紧接着启程上路,大多数时候他会在曲目全部为乡村音乐的演出中第二个或第三个登场。1954年10月6日,他迎来了自己早期事业的最重要突破,受雇成为《路易斯安那夜车出游》的正式演员。埃尔维斯在这档节目待了十八个月。1956年他离开该广播电台,签约美国广播唱片公司,成为一名青少年流行乐明星,而《路易斯安那夜车出游》则进入了其漫长的衰落时期。埃尔维斯成了流行乐最成功的艺人之一,但他的成就给整个乡村音乐界笼罩上了浓重的阴影,乡村音乐在年轻听众那里突然显得陈旧过时。此后,主要的乡村音乐艺人们花了很多年艰难前行,试图重新获得人气。

面对这一状况,乡村音乐表演者做出的反应之一是采纳埃尔维斯的某些风格元素(尤其是强劲的反拍和摇摆节奏的伴奏),同时吸收西部摇摆和其他更前卫的乡村音乐元素,由此创造出一种被称为"山区乡村摇滚"[Rockabilly]的新风格。太阳唱片公司的另一位艺人也推动了这种风格的产生,他就是歌手、吉他手卡尔·李·珀金斯[Carl Lee Perkins, 1932~1998]。珀金斯出生于田纳西州蒂普顿维尔

[Tiptonville]（大约孟菲斯以北125英里[约201公里]）的一个贫穷的农民家庭。珀金斯自幼便接触音乐，他的父亲是《大奥普里》的忠实乐迷，该节目也是他父亲允许在家里播放的少数几个广播节目之一。另一个影响他的因素是一位黑人佃农，此人会用指弹布鲁斯风格演奏吉他。

第二次世界大战之后，卡尔的父亲去了其兄弟所在的一家棉纺厂工作，于是举家搬迁。他们第一次住进了有供电的房间，卡尔很快开始用一把二手电吉他练习演奏。五十年代早期，卡尔说服自己的兄弟们一起组建了一个乡村音乐三重唱，开始在当地的廉价酒吧里演出。演了一段时间，卡尔清楚地意识到，他们的组合若想为顾客提供能够伴舞的节奏节拍，就必须有鼓。他的弟弟克雷顿[Clayton]叫来了自己的同学W. S. "意外的"霍兰德[1]，后者酷爱乡村音乐和R&B。与此同时，卡尔让乐队的音乐风格走上了快节奏的发展方向，以适应舞曲的表演，由此为山区乡村摇滚奠定了基础。

1954年，珀金斯听到了埃尔维斯·普雷斯利《肯塔基的蓝月亮》的录音，意识到别人也在尝试快节奏的乡村音乐。他把兄弟们带到孟菲斯，找到太阳唱片公司，在那里见到了公司老板萨姆·菲利普斯。录制了一些乡村歌曲后，珀金斯又表演了有着摇滚节拍和拟声唱法[2]的《走走走》[Gone, Gone, Gone]，随后是1955年下半年的《蓝色羊皮鞋》[Blue Suede Shoes]和《亲爱的不要》[Honey Don't]。《蓝色羊皮

61

1.霍兰德(W. S. "Fluke" Holland, 1935~2020)，他之所以选择"Fluke"（意外、偶然）作为艺名，是因为他在与珀金斯合作之前从未有过做鼓手的经历，因而他辉煌的职业鼓手生涯是偶然的产物。

2.拟声唱法(scat)，爵士乐术语，是指用无意义的词、音节或其他人声效果即兴演唱旋律，将人声当作乐器进行更为自由的发挥，也经常模仿各种乐器的音色。二十世纪二十年代由卡布·卡洛威和路易斯·阿姆斯特朗开始使用。

鞋》让珀金斯声名鹊起,迅速走红。然而好景不长,1956年上半年,在去往纽约参演一个电视节目的路上,他的经理人开车时睡着了,珀金斯三兄弟都受了伤。伤愈复出后,卡尔·珀金斯尽力重建声誉,先后涉足摇滚乐和乡村音乐领域,而他独一无二的吉他演奏和歌曲写作早已在音乐界留下了持久的印记。在后来的"英伦入侵"[1]中,甲壳虫乐队的乔治·哈里森[George Harrison, 1943~2001]就是证明珀金斯对其音乐产生重大影响的一位有声望的领军人物。

山区乡村摇滚领域也有女明星,最著名的当属旺达·杰克逊。她生于俄克拉荷马州的乡村地区,后来全家移居到加州贝克斯菲尔德[Bakersfield]——在三十年代有很多为躲避"沙尘暴重灾区"[2]而迁居的俄克拉荷马人都纷纷来到这座城市。旺达在这里认识了汉克·汤普森,后者把她带到国会唱片公司,但该公司告诉她"女孩子的唱片卖不动"。不过她最终还是为这家公司录制了唱片,发行了一系列山区乡村摇滚风味的单曲,其中许多都是与当时也在录音的吉他手巴克·欧文斯合作的。大多数歌曲那时只在当地小有名气,但很多作品如今已被视为山区乡村摇滚的经典,如《啊哈!这让他生气》[Hot Dog! That Made Him Mad]、《富士山妈妈》[Fujiyama Mama]和《亲爱的跳起博普舞》[Honey Bop]。旺达以霸气女孩的形象示人,穿着

1."英伦入侵"(British invasion)是指二十世纪六十年代中期,英国多个摇滚乐和流行乐队纷纷登陆美国,掀起狂潮,对美国的流行音乐文化造成巨大的冲击和影响,以1964年2月甲壳虫乐队在美国的演出为肇始,随后有滚石乐队、奇想乐队(The Kinks)、动物乐队(The Animals)、雏鸟乐队(The Yardbirds)、谁人乐队(The Who)等众多代表性团体来到美国发展。

2."沙尘暴重灾区"(Dust Bowl)是指二十世纪三十年代美国大平原地区南部受到沙尘暴严重影响的一片区域,包括堪萨斯州、俄克拉荷马州、得克萨斯州、新墨西哥州和科罗拉多州的部分地区,恶劣的环境导致当地成千上万个家庭被迫向西迁移。

带流苏的牛仔夹克和高跟鞋，拒绝姬蒂·韦尔斯等女歌手那种身着格子棉布裙的端庄恬静的样貌，而这种造型也令她声名狼藉。

返璞归真：叙事民谣歌手

当乡村和西部音乐排行榜最初建立之时，另一种流行的音乐风格——城市"民谣"音乐也被纳入这一大范畴。像活跃于纽约的"韦弗斯兄弟"［The Weavers］这样的组合曾在四十年代晚期和五十年代早期的流行乐排行榜上成绩卓著（虽然时间短暂），但他们激进的政治立场也对其自身造成困扰，许多民谣艺人都因此从广播和唱片业销声匿迹。然而，到了五十年代晚期，新一代表演者们不再受之前任何政治派别的束缚，从而得以让"民谣"风格重回音乐排行榜。其中最引人注目的是，受过高等教育的"金斯顿三重唱"［Kingston Trio］[1]在1958年凭借其热门歌曲《汤姆·杜利》［Tom Dooley］登上排行榜，此曲的原唱录音是乡村音乐二重唱歌雷森和维特尔在1929年录制的。

民间主题的歌曲掀起的热潮也被乡村音乐艺人们注意到，他们当时还处于从埃尔维斯·普雷斯利崛起所带来的巨大冲击下逐渐缓过来的过程中。廉价酒吧歌手约翰尼·霍顿在《路易斯安那夜车出游》中与一同上节目的汉克·威廉姆斯成为朋友。多次错失良机后，霍顿终于在1956年有了一首畅销歌曲《廉价酒吧男人》［Honky Tonk Man］，但随后又眼睁睁地看着自己再次过气。然而，1958年他又凭借《阿拉斯加的春天》［When It's Springtime in Alaska］东山再起，这是一首受到叙事民谣影响的作品，也是霍顿的第一首登顶乡村音乐排行

⁶²

1.三人中的戴夫·古尔德（Dave Guard）曾就读于斯坦福大学，鲍勃·尚恩（Bob Shane）和尼克·瑞诺兹（Nick Reynolds）就读于加州门罗学院（Menlo College）。

榜的歌曲。长盛不衰的《新奥尔良之战》[*Battle of New Orleans*]也在同年问世。此曲的创作者是来自阿肯色州的吉米·德里夫特伍德，他为美国广播唱片公司录制了这首歌曲，收录于名字有些奇怪的专辑《新发现的美国早期民谣》[*Newly Discovered Early American Folk Songs*]——之所以说奇怪，是因为这张专辑中的歌曲其实是全新的作品，只不过采用"早期民谣"的风格写成。《新奥尔良之战》讲述了美国第二次独立战争[1]中最后的决定性战役，该战役发生在1814年新奥尔良郊外。此曲用传统小提琴曲调《1月8日》创作而成。霍顿演唱的版本雄踞排行榜榜首十周，销量达到了金唱片的等级（即销量过百万[2]）。这一战绩促使美国广播唱片公司在同年6月发行了德里夫特伍德的版本，也取得了排行榜前25名的好成绩。随后霍顿又推出了众多叙事民谣风格的热门歌曲，包括1959年的《约翰尼·莱布》[*Johnny Reb*][3]，以及1960年的《击沉俾斯麦号》[*Sink the Bismarck*]和《北上阿拉斯加》[*North to Alaska*]。

　　另一位尝试多种不同风格的艺人是歌手马蒂·罗宾斯。他本名为马丁·大卫·罗宾逊[Martin David Robinson]，成长于亚利桑那州的小镇格伦代尔[Glendale]。1944年应征入伍，加入美国海军，驻扎在太平洋，正是在此时期他开始创作、表演原创歌曲。战后返乡，他换了一个又一个工作，与此同时晚上在当地的俱乐部和酒吧演出。他

63

1.美国第二次独立战争，即1812年英美战争，是美国与英国之间发生于1812~1815年的战争，也是美国独立后的第一次对外战争。

2.当时销量过百万的单曲被誉为"金唱片"，而后来（及如今）的美国唱片销量认证体系有所不同，"金唱片"通常指销量达到五十万，而销量达百万则称"白金唱片"。

3."Johnny Reb"是一个符号性的人物形象，用来指代美国内战时期南部同盟的士兵。

给自己取名"马蒂·罗宾斯"，是因为这个艺名听上去比本名更有一点西部味道。

到五十年代早期，马蒂·罗宾斯在当地一家广播电台KPHO演出，主持他自己的节目《西部大篷车》[*Western Caravan*]。小吉米·迪肯斯[1]以嘉宾身份上过这个节目，被罗宾斯的才华打动，向自己的唱片公司提议签下他。1953年，罗宾斯加入《大奥普里》，在该档节目待了二十九年，直到他去世。他在《大奥普里》首秀两个月之后，迎来了自己第一首跻身排行榜前十的热门歌曲《我将独自前行》[*I'll Go on Alone*]。但在接下来的两年里，罗宾斯却很难让自己的作品登上乡村音乐榜单。他音乐事业的下一个重大突破是1956年的《歌唱布鲁斯》[*Singing the Blues*]，一年后又推出了《深陷布鲁斯》[*Knee Deep in the Blues*]、《我的人生故事》[*The Story of My Life*]和《白色休闲外套》[*A White Sport Coat (and a Pink Carnation)*]。这些山区乡村摇滚风格的歌曲在马蒂满腔热情的圆润嗓音的演绎下，不仅在乡村音乐排行榜上战绩卓越，也帮助他成功打入流行乐榜单。在整个五十年代，他延续了这种受流行乐影响的风格走向。1953年，他发行了《她芳龄十七》[*She Was Only Seventeen*]和《爱的阶梯》[*Stairway of Love*]。

罗宾斯出演了1955年的电影《布法罗枪》[*Buffalo Gun*]，随之转向牛仔风格的素材。一年后，他灌制了经典的西部故事专辑《枪手叙事歌与小路歌曲》[*Gunfighter Ballads and Trail Songs*]，其中有多首

1.小吉米·迪肯斯(Little Jimmy Dickens)本名詹姆斯·塞西尔·迪肯斯 (James Cecil Dickens, 1920~2015)，美国乡村音乐歌手、歌曲作者，以其个头小、幽默的新奇歌曲和缀满仿造钻石的服饰著称。1948年起成为《大奥普里》的成员。

热门歌曲，尤其是《埃尔帕索》[El Paso]，一首此后将与他的名字如影随形的歌曲。此曲在乡村音乐和流行乐排行榜上均雄踞榜首，并获得了历史上首个颁发给乡村歌曲的格莱美奖。随后罗宾斯又有一些民谣风味更为鲜明的歌曲问世，包括《铁家伙》[Big Iron]和《阿拉莫之役》[Battle of the Alamo]。

山区乡村摇滚和民谣曲风的乡村音乐，都是乡村音乐家在摇滚乐兴起所带来的冲击下，为重获人气而做出的努力。但到了这个时候，乡村音乐领域一些关键的制作人正在做出一种影响最深远，（在传统乡村乐迷看来）也最有争议的反应，他们感到乡村音乐需要更新自己的声音，使之更具现代气质，以吸引新一代听众。由此产生的这种音乐——后来被称为"都市乡村"或"纳什维尔之声"——将在下一个十年的大部分时间里主导乡村音乐排行榜。

第五章

《让世界消失》：都市乡村之声，1957~1964 年

摇滚乐的崛起震动了整个流行音乐界，当然也震动了纳什维尔。
有些艺人力图在"山区乡村摇滚"这种新风格里结合乡村音乐的声
音和摇滚乐的节奏节拍，但纳什维尔的音乐产业则转向其他多种流
行的风格潮流，以吸引新的听众。欧文·布拉德利［Owen Bradley,
1915~1998］、切特·阿特金斯［Chet Atkins, 1924~2001］、比利·谢里
尔［Billy Sherrill, 1936~2015］等几位最主要的制作人通过将轻爵士
和流行乐相融合，创造出一种后来被称为"纳什维尔之声"［Nashville
sound］的新风格。小提琴和班卓琴消失不见，取而代之的是弦乐组
与合唱。这种新风格的著名表演者包括艾迪·阿诺德（他之前采用
西部民谣曲风）、帕西·克莱恩（她的后期作品）、乔治·琼斯（他
的"后廉价酒吧风格"的录音）以及塔米·怀奈特［Tammy Wynette,
1942~1998］。二十世纪六十年代晚期，"纳什维尔之声"发展成熟，
形成了"都市乡村"［countrypolitan］，将管弦流行乐[1]、成人当代音

1. "管弦流行乐"（orchestral pop），是指在编曲和表演中加入管弦乐队的流
行乐，兴起于二十世纪六十年代的英美国家，既有原创作品，也有对现成作品
的乐队改编版本。代表人物有乔治·马丁（George Martin）、尼克·佩里托
（Nick Perito）、斯科特·沃克（Scott Walker）、约翰·巴里（John Barry）等。

乐[1]和轻摇滚[2]相结合,成为乡村音乐明星的制胜法宝。

逃离草棚：新生代降临纳什维尔

五十年代中期,一些活跃在纳什维尔的年轻音乐人认为那些较为年长的艺人所采用的"过时"的音乐风格和山野人的表演套路实在令人难堪。在他们看来,狂锯小提琴、猛敲班卓琴的山区乡巴佬的陈旧形象正在限制乡村音乐的发展,因而许多人更喜欢表演爵士乐而非乡村音乐,他们感到爵士乐是一种更有深度的音乐风格。这一潮流的一位领军人物是切特·阿特金斯,他的哥哥是一位才华出众的爵士吉他手,他自己也非常钟情于五十年代盛行的室内风格的爵士乐。一个非正式的乐队开始与阿特金斯合作,在纳什维尔的多个俱乐部里演出,包括钢琴师弗洛伊德·克雷默[Floyd Cramer, 1933~1997]、萨克斯大师布茨·兰道夫[Boots Randolph, 1927~2007]和鼓手巴迪·哈尔曼

1."成人当代音乐"(adult contemporary music, 简称AC),大体是指以25岁以上的成年人为目标群体的流行音乐,但它与其说是一种流行音乐类型,不如说是一个市场营销用语,因其并没有较为明确的风格界定,而主要基于统计数据和广播电台的节目定位,以区别于主要面向青少年的流行音乐,因而它涵盖了多种流行音乐体裁,如轻音乐、流行乐、灵魂乐、R&B、"宁静风暴"(quiet storm)、轻摇滚等。这种"成人导向"起源于二十世纪六七十年代,1961年美国《公告牌》(*Billboard*)榜单将其成人导向的排行榜命名为"轻音乐"(easy listening),后来几经更名,1979年正式采用"成人当代"一词,一直延续至今。其内部又细分为多种类型,代表人物众多。
2."轻摇滚"(light rock或soft rock),起源于二十世纪六十年代晚期的英国和美国南加州地区,是流行摇滚(pop-rock)的一种衍生形式,主要指带有民谣风格的摇滚乐。在七十年代的广播节目中十分盛行,到了八十年代发展为成人当代音乐的一种类型。代表人物有詹姆斯·泰勒(James Taylor)、尼尔·杨(Neil Young,早期作品)、卡朋特兄妹(the Carpenters)等。如今该词泛指在叙事民谣中运用柔和的摇滚节奏以及部分电声乐器的较为轻柔的流行音乐。

［Buddy Harman, 1928~2008］。

　　阿特金斯出身音乐世家。祖父是知名小提琴手；父亲教音乐，会调钢琴，主要职业是奋兴会牧师。他年幼时父母离异，9岁时从继父那里得到自己的第一把吉他。17岁时，他找到了一份在广播电台表演的工作，并最终成为田纳西诺克斯维尔一家广播电台的在职吉他手。从四十年代中期开始，阿特金斯也在广播和巡演中为各种乡村音乐表演者担任吉他伴奏（包括卡特家族和乡村喜剧演员侯默与杰斯罗［Homer and Jethro］）。四十年代晚期，他开始以独立艺人身份录制唱片。

　　四十年代晚期至五十年代早期，阿特金斯一直作为独奏吉他手灌制唱片，他以电吉他为主的器乐曲常将乡村摇摆、布鲁斯和爵士元素相结合。这些乐曲为乡村音乐演奏树立了新的标准，包括1947年的《罐装酒精》［Canned Heat］、1949年的《琴上驰骋》［Galloping on the Guitar］以及他最著名的作品，1953年的《乡村绅士》［Country Gentleman］。他还受聘于格莱奇吉他公司［Gretsch］，该公司推出了几款以他的名字命名的签名款吉他，其中包括空心电吉他"乡村绅士"。1957年，维克多美国广播唱片公司[1]聘用阿特金斯为他们的A&R[2]经理。他理所当然在自己负责的录音工作中雇用了许多当地音

1.本书多次出现几个有紧密联系的唱片公司名称："Victor" "RCA" "RCA Victor"。其关系如下："Victor"是指"Victor Talking Machine Company"，是正式成立于1901年的维克多留声机公司；"RCA"（Radio Corporation of America）是成立于1919年的美国广播公司；1929年，RCA收购了维克多留声机公司，成为"RCA Victor"（维克多美国广播唱片公司）；1968年更名为"RCA Records"（美国广播唱片公司），一直至今，但如今隶属于索尼音乐娱乐公司旗下。

2.A&R（artist and repertoire）是唱片公司或音乐出版公司中一个常见的部门，主要职责包括：发掘、训练艺人；企划、录制单曲或专辑；协助发行和营销宣传。

乐界的朋友，从摇滚歌手埃尔维斯·普雷斯利到主流的乡村音乐艺人或组合。他赋予这些唱片制作更为丰富老道的流行乐创意，用"约旦溪边人"[Jordanaires]和"阿妮塔·克尔歌手"[Anita Kerr Singers]的悦耳伴唱来填充原本只有器乐伴奏的部分，再次打磨了乡村音乐唱片原本粗糙的棱角。

这一时期最出众的伴奏者当属钢琴师弗洛伊德·克雷默，从五十年代中期到七十年代早期，无数的乡村音乐唱片录制中都能听到他的演奏。克雷默5岁起学习钢琴，上高中时就有了第一份职业演奏工作，为当地的舞会伴奏。1951年高中毕业后，成为广播节目《路易斯安那夜车出游》的正式伴奏员。他曾短暂效力于阿博特唱片公司[Abbott]，随后与切特·阿特金斯组合，成为美国广播唱片公司的专职钢琴师，为年轻的埃尔维斯·普雷斯利、吉姆·瑞夫斯等无数歌手伴奏。在梅贝尔·卡特的班卓琴演奏和唐·罗伯逊[Don Robertson，1922~2015]的钢琴演奏启发下，克雷默发展出自己独特的"滑音"演奏风格，在弹下一个音后即刻将手指滑到相邻的琴键上，由此模仿原本在吉他或小提琴上才可能实现的滑奏效果。与阿特金斯一样，克雷默也受到五十年代的轻爵士音乐家（如纳京高[Nat King Cole，1919~1965]）的影响。

迪卡唱片公司的制作人欧文·布拉德利也采取了类似阿特金斯的举措，在整个五十年代致力于让乡村音乐与时俱进，使之更受欢迎。布拉德利出生于田纳西州的威斯特摩兰[Westmoreland]，位于纳什维尔东北方向。第二次世界大战之后，他开始了自己的音乐生涯，在纳什维尔及周边地区各种临时拼凑的乐队里弹钢琴和吉他。1947年，他被选中成为WSM广播电台（即《大奥普里》所在地）的乐队队长。同年他又受雇于迪卡唱片公司，担任唱片制作人，因为迪卡希望

在乡村音乐领域也占有一席之地。1954年，欧文与他的弟弟、吉他手哈罗德·布拉德利［Harold Bradley, 1926~2019］合伙开了一家小型录音棚，地点就在他们家一个废弃的半圆拱形活动房屋里。这就是后来成为纳什维尔"音乐街"［Music Row］的地方的第一个工作室。欧文聘用他的弟弟为吉他手，还雇用了许多同为阿特金斯工作的音乐家，由此帮助巩固了"纳什维尔之声"作为乡村音乐唱片主导风格的地位。

虽然布拉德利录制过各种乡村音乐，从比尔·门罗的蓝草音乐到欧内斯特·塔布富有独创性的廉价酒吧音乐，但他最著名的成就是五十年代晚期和六十年代早期为跨界艺人录制的唱片，如布兰达·李［Brenda Lee, 1944~　　］和帕西·克莱恩。克莱恩出生于弗吉尼亚州的温彻斯特，本名弗吉尼亚·帕特森·亨斯利［Virginia Patterson Hensley］，4岁就在一次业余选秀比赛中以踢踏舞夺冠，随后很快开始唱歌，16岁时在《大奥普里》的沃利·富勒［Wally Fowler, 1917~1994］面前面试成功，深深打动了富勒，后者邀请她去纳什维尔。然而，她未能得到录制合约，最终回到家乡。整个高中时代她都在表演，最终于1956年获得与当地的四星唱片公司［Four Star］合作的机会。该公司起初将她打造成一个现代女牛仔的形象，让她穿带流苏的夹克，录制廉价酒吧风格的歌曲。她的第一首热门歌曲是1957年的《漫步午夜后》［Walkin' after Midnight］，此曲经常被解读为一个被男人抛弃的女人的故事，她的男人或许去廉价酒吧花天酒地了。

这首歌曲的成功让克莱恩获得了迪卡唱片公司的合约，1957~1960年间她在该公司与欧文·布拉德利合作，在乡村音乐排行榜上小有成功。在这些年里，布拉德利将克莱恩转型为恬静朦胧的酒吧流行女歌手［chanteuse］的形象，为的是吸引更广泛的听众。克莱恩

68

讨厌这些更具流行乐倾向的作品，但她音色清凉、妙用滑音的歌唱成为后来数百乡村歌手的典范，他们抛弃了旧的"激浪"¹饮料，选择了

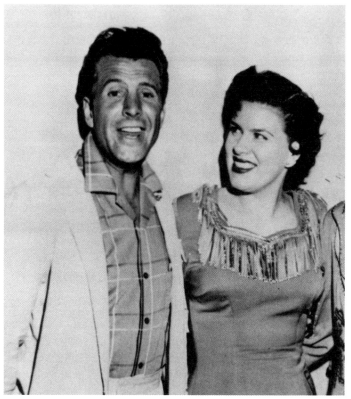

8.帕西·克莱恩与广受欢迎的乡村歌手菲尔林·赫斯基[Ferlin Husky]在二十世纪五十年代晚期合作。此时她的造型已从女牛仔的流苏夹克转变为酒吧歌手的华丽装扮

1."激浪"（Mountain Dew）如今作为百事可乐的一种碳酸饮料而闻名，但该词起初是表示私酿烈酒的俚语，二十世纪四十年代田纳西的饮品装瓶商哈特曼兄弟最早用该词作为软饮料商标。1964年百事可乐公司获得了该商标的生产使用权。

主流流行乐气泡满溢的香槟酒。直到1961年的《疯狂》[Crazy]（由威利·纳尔森[Willie Nelson, 1933~]创作）和随后的《我魂迷心碎》[I Fall to Pieces]，她特有的那种忧伤而孤寂的演唱风格才真正成型。接下来的两年，她金曲迭出，包括《移情别恋》[Leavin' on Your Mind]和她去世后发行的《甜美的梦》[Sweet Dreams]。迪卡公司将她打造为主流流行乐女歌手，让她身着晚礼服，在她的唱片中加入弦乐队与合唱。1963年3月5日，克莱恩死于一场飞机事故，她的去世巩固了她在乡村音乐名人堂中的地位。

另一位转向"纳什维尔之声"风格的艺人是布兰达·李（本名为布兰达·梅·塔普利[Brenda Mae Tarpley]）。年仅7岁时她就在佐治亚州亚特兰大及其周边地区的乡村音乐广播节目中表演了。11岁时与迪卡公司签约，一年后迎来了自己的第一支热门歌曲《炸药》[Dynamite]，这首山区乡村摇滚歌曲让她获得了"炸药小姐"[Little Miss Dyn-a-mite]的别称。六十年代早期，布兰达·李继续走山区乡村摇滚的路线，录制的歌曲中有一首成为圣诞经典的新奇歌曲《围着圣诞树摇滚》[Rockin' around the Christmas Tree]。六十年代早期，李与制作人欧文·布拉德利合作，后者引导她转向"纳什维尔之声"。他们二人共同制作出一系列经典的乡村伤感歌曲，包括1960年的《对不起》[I'm Sorry]，1961年的《哒-哒》[Dum Dum]和《一号傻瓜》[Fool No. 1]，1962年的《我孤独一人》[All Alone Am I]和《轻轻地告诉我》[Break It to Me Gently]，以及1963年的《失去你》[Losing You]。

69

70

到六十年代早期，纳什维尔已成为职业音乐制作的一大中心。当地的伴奏乐师们能为任何人提供伴奏，这让他们颇感自豪。虽然有些乐师发展出了某种独特的风格（如克雷默的"滑音"钢琴演奏），但

重点在于一种均质统一、以一奉百的普适性演奏风格，这样的风格必然剔除了音乐的个性。这种风格，加之大型音乐出版公司的出现（以阿库夫和罗斯的出版公司为肇始），使纳什维尔成为美国南部的叮砰巷。民谣和摇滚音乐领域的趋势是歌曲作者自己表演自己的作品（并由此成名），乡村音乐的情况有所不同，这一领域依然被"职业艺人"主导，他们悉心打造音乐以迎合听众。

趁着"纳什维尔之声"的东风扬名天下

许多乡村音乐表演者在四十年代晚期和五十年代早期初获成功，却眼看着自己的事业在摇滚乐兴起后似乎一夜之间灰飞烟灭。对于这些音乐人来说，"纳什维尔之声"帮助他们在乡村音乐榜单上重获一席之地。最早驾驭这一新风格并取得成功的艺人之一是歌手艾迪·阿诺德。他的父亲是一位旧式小提琴手，母亲会弹吉他。他10岁开始学吉他，随后很快放弃学业，大萧条时期在自家的农场帮忙。起初在当地一些舞会上表演，而后受雇在当地的广播电台演出，这份工作又进一步带来在孟菲斯和圣路易斯的其他工作机会。阿诺德的第一次成功是在四十年代早期，受雇与皮·威·金的"黄金西部牛仔"［Golden West Cowboys］合作演唱，该组合是《大奥普里》上很受欢迎的团体。他因早年在农场劳作的经历而获得了"田纳西耕童"［Tennessee Ploughboy］的别称。

1944年，阿诺德作为独唱艺人签约美国广播唱片公司，在四十年代晚期和五十年代早期推出了他最早的一系列畅销金曲，主要是廉价酒吧歌曲和牛仔歌曲，包括1948年感伤的《一束玫瑰》［*Bouquet of Roses*］、1951年的《我想和你过家家》［*I Wanna Play House with You*］和1955年的经典西部歌曲《牧牛谣》［*Cattle Call*］。五十年代中期，

阿诺德主持了自己的电视节目，在诸多电视台播出；他还受邀做客许多迎合广大观众的人气很高的综艺节目。然而，他在十年里都无缘乡村音乐排行榜，直到六十年代中期才以一系列流行乐曲风的热门歌曲重回榜单。在《让世界消失》[*Make the World Go Away*]（一首排名前十的流行乐金曲）、《再次孤独》[*Lonely Again*]和《改变世界》[*Turn the World Around*]等唱片里，阿诺德成功地将忧伤孤独的主题内容与主流风格的感染力结合在一起。这些唱片还拥有钢琴师弗洛伊德·克雷默与"阿妮塔·克尔歌手"的伴奏和伴唱，它们使阿诺德一举成为一名流行乐歌手。他抛开了自己的乡村音乐行头，换上了典雅的礼服。

　　另一位五十年代成名、六十年代成功跨界到流行乐的艺人是歌手吉姆·瑞夫斯[Jim Reeves, 1923~1964]。瑞夫斯自幼便显示出对音乐的兴趣，在他5岁时，他们家的一位朋友（一个建筑工人）给了他一把吉他。9岁时他在什夫波特进行了自己的第一次广播演出。第二次世界大战之后，吉姆凭借其出众的男中音音色而成为一名广播员，因为这种嗓音的播音效果很好。1949年，他为休斯顿的一家小型唱片公司录制了一些唱片。到1951年或1952年时，他已经在播报《路易斯安那夜车出游》了。他在该节目上的表演被阿博特唱片公司的法伯·罗比森[Fabor Robison]听到，后者立刻签下了他。

　　瑞夫斯的第一首热门乡村歌曲是1953年的《墨西哥人乔》[*Mexican Joe*]。1955年，他跳槽到《大奥普里》，并签约美国广播唱片公司，很快推出了畅销歌曲《那边来了个傻瓜》[*Yonder Comes a Sucker*]。1957年，他的第一首跨界金曲《四堵墙》[*Four Walls*]登上流行乐榜单，随之而来的是频频在电视上亮相。从1960年到他去

世（1964年7月31日死于坠机），瑞夫斯几乎一直榜上有名，从1960年的《我好些了》[*I'm Getting Better*]，到1962年的《再见朋友》[*Adios Amigo*]和1963年的《这是我吗？》[*Is This Me?*]，再到他生前发行的最后一支单曲《欢迎来到我的世界》[*Welcome to My World*]。瑞夫斯去世后，他的遗孀安排发行了他生前未出版的作品，从其中第一首单曲，1964年的《我想我是疯了》[*I Guess I'm Crazy*]开始，他的人气就不断攀升。

有些山区乡村摇滚歌星也通过"纳什维尔之声"而东山再起，其中最突出的是查理·里奇[Charlie Rich, 1932~1995]和康威·特维蒂[Conway Twitty, 1933~1993]。里奇年轻时深受爵士乐和布鲁斯的影响。不同于许多其他乡村音乐人，他曾在高校里读音乐专业[1]。后来加入美国空军，驻军俄克拉荷马，他在那里成立了自己的第一支半职业性的小乐队。退伍后，他回到阿肯色州的西孟菲斯[West Memphis]，在父亲的棉花农场帮忙。在此期间，他到河对岸的孟菲斯[2]，担任太阳唱片公司的专职钢琴伴奏员，出现在该公司五十年代晚期的许多录音中，而他自己的第一首独唱热门歌曲是1959年的《孤独周末》[*Lonely Weekends*]。

在六十年代的前五年里，里奇努力寻找适合自己的曲风，尝试了多种路线，从1963年受"布吉乌吉"[boogie-woogie]风格影响的《大佬》[*Big Boss Man*]，到1968年的乡村新奇歌曲《马海毛萨姆》

1.里奇先是凭借足球奖学金进入阿肯色州立学院，踢球受伤后转至阿肯色大学，攻读音乐专业。但只过了一个学期便加入了美国空军。
2.阿肯色州的西孟菲斯与田纳西州的孟菲斯是两座不同的城市，隔密西西比河相望，它们都属于"孟菲斯大都市区"（Memphis metropolitan area）。

[*Mohair Sam*]。1968年，他签约到一家大公司史诗唱片公司[Epic Records]，与比利·谢里尔合作，这位年轻的制作人将在"纳什维尔之声"转变为"都市乡村"的进程中发挥重要作用。里奇和谢里尔用了五年的时间研究出一套稳操胜券的创作模式，但让他们真正大获成功的是1973~1975年期间的歌曲，如《关起门来》[*Behind Closed Doors*]、《世界上最美丽的女孩》[*The Most Beautiful Girl in the World*]、《特别的情歌》[*A Very Special Love Song*]、《每一次你碰触我》[*Every Time You Touch Me*]。里奇凭借1979年的《我回家后将你唤醒》[*I'll Wake You Up When I Get Home*]继续走红，然而，在那之后，他高居榜首的荣耀岁月便就此告终。里奇死于肺部血栓，享年62岁。

　　康威·特维蒂生于密西西比河畔的小镇弗赖斯波因特[Friars Point]，本名哈罗德·詹金斯[Harold Jenkins]。他的父亲是他在吉他演奏方面的启蒙老师。10岁时，小小年纪的詹金斯已经有了自己的乡村乐队，在当地广播电台演出。五十年代中期他在美国陆军服役后，第一次听到埃尔维斯·普雷斯利的录音，受到后者事业成功的启发，他也开始采用新兴的山区乡村摇滚风格。他确信自己若要成为摇滚明星，就需要一个摇滚明星该有的名字。他看着地图，灵机一动，选择了两个地方小镇的名字：得克萨斯州的特维蒂和阿肯色州的康威。他给自己的乐队起名为"特维蒂鸟"[Twitty Birds]。（后来成为乡村音乐明星后，他把自己的家改造为一座主题公园，给它起了一个恰当的名字"特维蒂城"[Twitty City]。）

　　特维蒂的第一首畅销歌曲是1958年的《假装而已》[*It's Only Make Believe*]，是他与别人共同创作而成，销量过百万，登上了流行乐排行榜。随后是一些山区乡村摇滚歌曲和青少年流行乐[1]歌曲，包

73

1."青少年流行乐"（teen pop）是流行乐的一个亚体裁，其创作和销售主要面向青少年以及未步入青春期的儿童。

括1960年的热门歌曲《孤独忧伤的男孩》[*Lonely Blue Boy*]。他的成功吸引了好莱坞的关注，像埃尔维斯一样，他也在一些观后即忘的低成本电影里表演自己的音乐，包括名字比较好记的《性感小猫上大学》[*Sex Kittens Go to College*]和《白金高中》[*Platinum High School*]。不过，甲壳虫乐队1964年冲上排行榜之后，康威的流行乐事业受挫，于是他转战纳什维尔，在那里成了大明星。他第一首爆红的乡村歌曲是1970年的《你好亲爱的》[*Hello Darlin'*]，在随后十年中又推出了几首荣登排行榜的单曲。他最好的歌曲大多是关于爱情、别离、孤独等乡村音乐的经典主题，从幽默的（《紧身牛仔裤》[*Tight Fittin' Jeans*]）到感伤的（《一切美好殆尽后》[*After All the Good Is Gone*]）。这些歌曲的制作走纯粹的"纳什维尔之声"路线，有着轻柔的伴奏和悦耳的伴唱。

与此同时，他也开始了与歌手洛丽塔·琳恩[Loretta Lynn, 1932~　]的成功合作。他们的二重唱中有一些带有情色意味的歌曲，起初令主流的乡村音乐DJ们感到不安。两人合作的第一首热门歌曲，1971年的《火熄灭后》[*After the Fire Is Gone*]，反映了特维蒂歌曲的典型主题：注定失败的情感关系。他们的其他歌曲有的宣扬地方身份，如《路易斯安那女人，密西西比男人》[*Louisiana Woman, Mississippi Man*]，有的显示出充满乡土气息的幽默感，如《孩子丑是因为你》[*You're the Reason Our Kids Are Ugly*]。

超越"纳什维尔之声"：洛丽塔·琳恩与多莉·帕顿

有两位在"纳什维尔之声"时代扬名的创作型女歌手超越了这种风格的诸多局限性，创造出真正具有原创性的独特唱片：洛丽塔·琳恩和多莉·帕顿[Dolly Parton, 1946~　]。洛丽塔·琳恩是乡村音乐

女性表演者和歌曲作者中的先驱之一，她拥有典型的乡村音乐嗓音，极其适于表达她那些反映了独特女性视角的切中要害的唱词。她或许是唯一一位在音乐中触及广泛多样议题的乡村歌手，从避孕问题到越南战争再到虐待配偶，她为拓宽乡村音乐的题材和听众群体作出了重要贡献。

洛丽塔本名洛丽塔·韦布[Loretta Webb]，出生在肯塔基州的一个小矿区"屠夫谷"[Butcher Hollow]。13岁[1]时嫁给了奥利弗·"穆尼"·琳恩[Oliver "Mooney" Lynn, 1926~1996]，她的丈夫后来成了她的经纪人。夫妇二人后来移居到华盛顿州，琳恩在那里生育抚养了四个孩子，同时也开始表演她自己创作的音乐。她的第一首单曲是《我是个廉价酒吧女孩》[I'm a Honky Tonk Girl]，1960年由一家很小的公司，零唱片公司[Zero]发行，采用经典的酒吧风格。此曲吸引了传奇制作人欧文·布拉德利的注意，他之前已与帕西·克莱恩合作。

琳恩在六十年代早期的作品显示出姬蒂·韦尔斯的影响，体现在其围绕爱情与失去等主题的态度强硬的歌词上。不过，她的演唱风格很快有所缓和，而她特立独行的作品则转向（在当时看来）非同寻常的话题，包括《不要醉醺醺地回家》[Don't Come Home a-Drinkin' (with Lovin' on Your Mind)]、《你不够女人》[You Ain't Woman Enough (to Take My Man)]以及《药片》[The Pill]，其中《药片》表达了支持避孕的态度。所有这些歌曲都是从女性的视角出发，所传达的立场对于二十世纪六十年代和七十年代早期来说显得异乎寻常，自由开放。这种充分直击社会现实的做法为七八十年代许多更为激进的乡村歌曲作者指明了方向。琳恩1970年的自传性歌曲《矿工的女儿》[Coal

1.关于琳恩结婚的时间，亦有资料（维基百科）称为1948年1月，其时她15岁。

Miner's Daughter]完美表达了她成长在一贫如洗的山区环境下的自豪与痛苦。她的同名自传于1976年出版，此书不仅巩固了她作为"真正的乡村女性"的形象，而且在一个众多艺人纷纷跨界尝试流行乐和摇滚乐的时代，重申了乡村音乐的根基所在。此书又催生了一部重要的同名电影[1]，由茜茜·斯派塞克[Sissy Spacek]主演，此片进一步提升了琳恩的声望。

　　1988年，琳恩被选入乡村音乐名人堂[2]。1990~1996年，她为了照顾生病的丈夫，隐退歌坛，她的丈夫于1996年8月因糖尿病去世。此后，她小范围复出，回归表演，但她自己也不时地受到健康问题的困扰。2003年，她被授予"肯尼迪中心荣誉奖"[Kennedy Center Honor]，次年发行了多年以来的第一张原创新作品专辑，与"白色条纹"乐队[White Stripes]的另类摇滚音乐家杰克·怀特[Jack White, 1975~]合作，该专辑确立了她在新一代听众心目中的明星地位。

　　多莉·丽贝卡·帕顿生于田纳西州的乡村地区洛克斯特里奇[Locust Ridge]，是家中十二个孩子里的老四。她最早的录音制作于1959年，当时的她还处在青少年时期。1964年，她来到纳什维尔，1967年迎来了自己的首个热门歌曲《愚蠢的金发女郎》[*Dumb Blonde*]，同年与乡村音乐传奇人物波特·瓦戈纳[Porter Wagoner,

1.电影《矿工的女儿》由英国导演迈克尔·艾普特(Michael Apted)执导，1980年问世，主演茜茜·斯派塞克凭借此片获得了包括奥斯卡、金球奖在内的诸多影后殊荣。欧内斯特·塔布、罗伊·阿库夫、明妮·珀尔等乡村音乐明星在片中友情客串。

2."乡村音乐名人堂与博物馆"(Country Music Hall of Fame and Museum)位于纳什维尔，1961年由"乡村音乐协会"建立，1964年由"乡村音乐基金会"负责管理，1967年4月1日正式开放。它是世界上最大的流行音乐研究中心之一，也是世界上最大的致力于美国通俗音乐保存和演绎的博物馆和研究中心之一。成为"乡村音乐名人堂"的一员，是职业乡村音乐人所能获得的最高荣誉。

1927~2007]合作，后者是个见多识广的精明商人，拥有自己的一档大型乡村歌舞剧表演。瓦戈纳与年轻的帕顿录制了一系列二重唱，其中第一首是翻唱汤姆·帕克斯顿[Tom Paxton, 1937~　]的《最想不到的事情》[Last Thing on My Mind]，此曲帮助帕顿开启了音乐事业。

　　多莉在六十年代晚期和七十年代早期由美国广播唱片公司推出的独唱唱片使她成为一位能够敏锐反思自己乡村背景的创作型歌手。例如，在1971年的《多彩的外衣》[Coat of Many Colors]中，她纪念了自己的母亲，母亲用边角料为她缝制了一件外衣。她最成功的热门歌曲是1973年的《乔琳》[Jolene]，以直截了当的有力方式面对一个勾引别人丈夫的女子，由此反转了廉价酒吧音乐的经典主题。1974年，帕顿与瓦戈纳分道扬镳，推出了雄踞榜首的乡村歌曲《我将永远爱你》[I Will Always Love You]（此曲在1992~1993年也成为流行乐歌手惠特妮·休斯顿[Whitney Houston, 1963~2012]荣登榜首的热门歌曲）。七十年代后期，帕顿跨界登上流行乐榜单，先是1977年生机勃勃的《你又来了》[Here You Come Again]，后有1980年轻快的流行乐歌曲《朝九晚五》[9 to 5]，此曲是帕顿出演的一部电影[1]的主题歌，她由此开启了短暂的电影生涯。这部电影的成功让她在接下来的十年中演了一些或大或小的角色，与此同时继续灌制流行乐-乡村风格的唱片。帕顿也很有商业头脑，她拥有自己的主题公园"多莉坞"[Dollywood]，宣扬田纳西山区的手工艺品和文化。

76

1.《朝九晚五》是帕顿出演的第一部电影，她在其中扮演重要角色，此片由柯林·希金斯（Colin Higgins, 1941~1988)执导，简·方达(Jane Fonda, 1937~　)主演，1980年问世。

"都市乡村"的诞生

"纳什维尔之声"的成功传播者们的音乐中显示出了流行乐的倾向，这催生了一种更为激进地采纳主流流行乐的风格，后来被称为"都市乡村"[countrypolitan]。这个词结合了"乡村"[country]和"大都市"[cosmopolitan]，用来指六十年代晚期到八十年代中期新的乡村音乐革命这段时间里出自纳什维尔的音乐。制作人和表演者都希望与处在中间路线的流行乐直接竞争，以跨界到更有利可图的"成人当代音乐"的市场。凭借都市乡村音乐，纳什维尔的职业音乐机构转向流行乐风格，并将之"乡村化"了。

这一潮流始于一些轻柔流行乐歌手试图朝着摇滚乐方向稍加转型。琳恩·安德森[Lynn Anderson, 1947~2015]1970年轻快的热门歌曲《玫瑰花园》[(I Never Promised You a) Rose Garden]是乡村音乐榜单上最早带有流行乐曲风的歌曲之一。琳恩·安德森的母亲是廉价酒吧歌曲作者丽兹·安德森[Liz Anderson, 1927~2011]，尤以为梅尔·哈格德所写的热门歌曲著称，包括《我是孤独的逃亡者》[I'm a Lonesome Fugitive]和《友人将成陌生人》[My Friends Are Gonna Be Strangers]。琳恩·安德森生于北达科他州的大福克斯市[Grand Forks]，成长于加州。她最早是在当地的巡回马展上崭露头角，同时也在电视节目《劳伦斯·威尔克秀》[The Lawrence Welk Show]中担任歌手。1968年，她移居纳什维尔，一年后凭借《绝不可以》[That's a No No]登上排行榜第三名。她嫁给了制作人、歌曲作者R. 格伦·萨顿[R. Glenn Sutton, 1937~2007]，正是她的丈夫1970年制作了她最走红的歌曲《玫瑰花园》，也是一部成功的同名电影主题曲。这首有流行乐特色的轻快歌曲采用了轻摇滚的伴奏手法，不仅在乡村音乐榜单

上高居榜首，也荣登流行乐榜单第三名，成为一首极其非同寻常的跨界作品。安德森继续在整个七十年代推出许多热门乡村歌曲，包括1973年的《世界之巅》[*Top of the World*]，此曲在乡村音乐排行榜上名列第二，卡朋特兄妹[the Carpenters]的翻唱版则跃居流行乐排行榜第一。

影响力更大的人物是克莉丝朵·盖尔[Crystal Gayle, 1951~　]，其1978年的歌曲《别让我棕色的眼眸泛着忧伤》[*Don't It Make My Brown Eyes Blue*]或许堪称对都市乡村风格的确立具有决定性意义的作品，有着清脆的钢琴伴奏和友善亲切的演唱。盖尔本名布兰达·盖尔·韦布[Brenda Gail Webb]，生于肯塔基州的佩恩茨维尔[Paintsville]，是乡村音乐明星洛丽塔·琳恩最小的妹妹。她16岁时开启了自己的音乐生涯，为姐姐洛丽塔和康威·特维蒂伴唱，洛丽塔为她取了艺名克莉丝朵·盖尔，灵感或许来自一个名为"克里斯托"[Krystal]的乡村汉堡连锁店。盖尔19岁时录制了自己的第一张独唱唱片，用的是姐姐洛丽塔的乡村伤感歌曲《哭尽忧伤》[*I've Cried (The Blue Right out of My Eyes)*]，并登上乡村音乐排行榜，但此后五年内再未榜上有名。

盖尔拒绝让纳什维尔把自己打造成年轻版的洛丽塔·琳恩，最终与制作人艾伦·瑞诺兹[Allen Reynolds, 1938~　]合作，后者制作了她1975年的热门歌曲《再入歧途》[*Wrong Road Again*]。三年后，她推出了重要的流行乐跨界歌曲《别让我棕色的眼眸泛着忧伤》，也是她最著名的唱片。七十年代晚期她在流行乐领域也有几部成功之作。

都市乡村风格发展过程中的一位关键制作人是比利·谢里尔，他是塔米·怀奈特、乔治·琼斯等明星成功职业生涯的引路人。谢里

尔入行之初是在六十年代为萨姆·菲利普斯的太阳唱片公司工作，打造乡村音乐和摇滚乐艺人。他后来跳槽到哥伦比亚公司旗下的史诗唱片公司，将自己对爵士乐、主流流行乐、轻摇滚的兴趣融入乡村音乐制作中。从他与怀奈特的合作开始，他就已成为都市乡村明星歌手们慕名求教的金牌制作人。

78 　　塔米·怀奈特生于密西西比州的图珀洛[Tupelo]附近，本名弗吉尼亚·怀奈特·皮尤[Virginia Wynette Pugh]。她自幼显示出音乐方面的才华，会唱歌，还会演奏多种乐器；青少年时代移居至阿拉巴马州的伯明翰，17岁第一次结婚。为了抚养三个孩子，她白天做美容师，晚上当俱乐部歌手。六十年代中期，她来到纳什维尔寻求事业发展，一边做歌手和歌曲推销员，一边在多家唱片公司面试。比利·谢里尔慧眼识珠，把她签到史诗唱片公司，她在该公司录制的1966年问世的歌曲《九号公寓》[Apartment Number 9]立刻大获成功，随后是在当时看来有些不雅的《你的好姑娘要变坏》[Your Good Girl's Gonna Go Bad]。怀奈特强硬女孩的形象通过一系列畅销歌曲得以凸显，包括1967年的《不想过家家》[I Don't Wanna Play House]和1968年的《离婚》[D-I-V-O-R-C-E]。同样出现在1968年的《支持你的男人》[Stand by Your Man]或许是她最著名的唱片，此曲因其所传递的主旨——女人无论怎样都要支持自己的丈夫——如今依然持续引发争议。1969年她还有两首热门歌曲：《唱我的歌》[Singing My Song]和《爱一个男人的方式》[The Ways to Love a Man]。

　　1968年，怀奈特与生活糜烂的乡村歌星乔治·琼斯开始了他们历时七年的动荡婚姻。[1]两人常合作录制歌曲，包括1972年的一张

1.怀奈特一生有过五段婚姻，琼斯有过四段婚姻，他们互为对方的第三任妻子和丈夫。

二重唱专辑（包含热门歌曲《我们将坚持下去》[*We're Gonna Hold On*]）。1976年，他们又共同推出畅销金曲《金指环》[*Golden Ring*]和《在你身边》[*Near You*]（虽然他们已于1975年离婚）。1980年两人再度合作了上榜歌曲《两层房子》[*Two-Story House*]。与此同时，塔米在七十年代继续录制独唱唱片，在七十年代中期有重要作品问世，包括1972年的《睡前故事》[*Bedtime Story*]和《我的男人》[*My Man (Understands)*]，后者复制了《支持你的男人》的情感和看法，还有1974年的《另一首孤独的歌》[*Another Lonely Song*]，以及她最后一首名列榜首的独唱乡村歌曲，1976年的《你和我》[*You and Me*]。其中许多歌曲是与制作人谢里尔共同创作而成，是为她的形象量身定制的。

乔治·琼斯同样在谢里尔的引领下成为成功的独唱艺人。他生于得克萨斯州东南部的萨拉托加，五十年代早期从海军退伍后，开始表演廉价酒吧音乐。1954年，他开始与经理人、唱片制作人哈罗德·"老爹"戴利[Harold "Pappy" Daily, 1902~1987]合作。琼斯早期的唱片显示出汉克·威廉姆斯的影响，也曾短时间里追赶山区乡村摇滚的时尚，以"桑珀·琼斯"[Thumper Jones]的名字灌制唱片。琼斯最早的一批热门乡村歌曲出自六十年代早期，充满了廉价酒吧伤痛心碎的主题和情感，包括1962年的《她以为我依然在乎》[*She Thinks I Still Care*]和1964年的《比赛在继续》[*The Race Is On*]。1966年他听到了怀奈特的作品，立刻被这位女歌手所吸引。

琼斯于1969年与塔米·怀奈特结婚，1971年签约到塔米所在的史诗唱片公司，也开始与比利·谢里尔合作。除了两人走红的二重唱作品，琼斯也在谢里尔的指引下取得了个人的成功，包括1974年的《盛大观光》[*The Grand Tour*]和《门》[*The Door*]。两首歌曲虽然都配

79

以丰满的弦乐队和合唱伴唱,却无法遮蔽琼斯那颗属于廉价酒吧音乐的灵魂。谢里尔监制了琼斯最走红的歌曲,1980年的《今天他不再爱她》[*He Stopped Loving Her Today*],琼斯起初不大愿意录制此曲,他对自己的制作人说:"没人会买那该死的病态玩意儿。"然而,这首歌曲却成为琼斯职业生涯的至高成就。

后来,琼斯和怀奈特都眼见着自己的职业生涯日薄西山,这一方面是由于音乐趣味的变化,另一方面是由于他们个人生活的困境:琼斯酗酒、吸毒,怀奈特饱受疾病的困扰。八十年代"新乡村音乐"时期,琼斯的事业一度有起色,两人甚至在1995年录制了最后一张二重唱专辑[1]。三年后怀奈特辞世,琼斯的事业在九十年代中期再度短暂回春,后于2013年去世。

肯尼·罗杰斯[Kenny Rogers, 1938~2020]是都市乡村音乐最伟大的人物。他有表演民谣-流行乐的背景,嗓音深沉沙哑,外表英俊性感,演唱曲目主要是深受主流听众喜爱的轻柔流行乐叙事歌。六十年代晚期,他成立了带有民谣色彩的流行乐演唱组合"第一版"[First Edition],该组合于1967年推出一首重要的流行乐金曲《顺道拜访》[*Just Dropped in (to See What Condition My Condition Was In)*]。随后是其他一些更具乡村音乐风格的热门歌曲,包括《露比》[*Ruby (Don't Take Your Love to Town)*]。在罗杰斯的率领下,这个团体的合作一直持续到1975年,解散后,罗杰斯开始了独唱生涯。

七十年代晚期是罗杰斯的黄金岁月,始于1977年的爆红歌曲《露西尔》[*Lucille*],此曲奠定了他在乡村音乐和流行乐排行榜上的明

1.这张专辑名为《一》(*One*),由MCA唱片公司发行于1995年6月29日,在美国乡村音乐排行榜上排名第十二。

星地位。1978年他与多蒂·韦斯特［Dottie West, 1932~1991］合作了《每当两个傻瓜针尖对麦芒》［*Every Time Two Fools Collide*］，进一步巩固了他乡村音乐明星的声望。随后在同一年，他还推出了独唱热门歌曲《赌徒》［*The Gambler*］，这成为他最受喜爱的乡村风格作品，此曲还催生了一部电视电影，两年后问世。[1]到七十年代晚期，他的造型风格表明乡村音乐的受众群体已发生了根本性的改变，这个牛仔不再穿"努迪套装"[2]，不再戴十加仑帽，而是身着迪斯科风格的成衣，包括不系扣子的衬衣、链条饰物和喇叭裤。罗杰斯还迎合流行乐听众，1980年与流行摇滚歌手金·卡恩丝［Kim Carnes, 1945~ ］合作了《不要爱上一个爱幻想的人》［*Don't Fall in Love with a Dreamer*］，与R&B叙事歌手莱昂纳尔·里奇［Lionel Richie, 1949~ ］合作了叙事歌曲《女士》［*Lady*］。

当都市乡村潮流发展得风生水起之时，有些乡村音乐表演者开始显示出反叛的躁动。甚至在都市乡村最为成功的时期，硬核乡村音乐开始在纳什维尔影响范围之外的地方被录制，尤其是加州的贝克斯菲尔德［Bakersfield］。与此同时，在六十年代晚期，一群所谓的"叛逆者"［outlaws］离开纳什维尔，去往得克萨斯州的奥斯汀等地，聚焦于更早的一些乡村音乐风格，从而创造出一种新的音乐。此外，蓝草音乐的复兴横扫了整个民谣界，其中许多年轻的弦乐演奏家将成为八九十年代新的乡村音乐明星。

1.实际上这是由罗杰斯主演的一套同名系列电视电影，由五部电影组成，先后问世于1980、1983、1987、1991年。

2."努迪套装"（Nudie Suits）是美国裁缝努迪·科恩（Nudie Cohn，1902~1984）设计的一种缀满人造钻石的套装。

第六章

《妈妈尽力了》：乡村音乐另辟蹊径，1965~1980年

　　当"纳什维尔之声"主导了二十世纪六十年代众多乡村音乐广播时，当"都市乡村"的流行乐倾向在七十年代发展得如火如荼时，依然存在其他一些与之相异的乡村音乐风格，它们最终将实现"传统"乡村音乐风格在排行榜上的复兴。在六十年代的加州贝克斯菲尔德［Bakersfield］——三十年代骇人的沙尘暴之后许多背井离乡的西南部居民定居在此——梅尔·哈格德、巴克·欧文斯等人发展出一种新的风格，融合了山区乡村摇滚、廉价酒吧音乐和西部摇摆。而在纳什维尔，也有一些音乐人（如威利·纳尔森）意识到自己被迫削足适履，在大唱片公司的安排下不得不与合唱伴唱、弦乐队和轻流行乐伴奏合作录音。纳尔森和他的同路人最终对这些局限性发起反叛，催生了六十年代晚期和七十年代早期的"叛逆乡村"运动。这些叛逆者代表了一种回归乡村音乐根基的倾向，要求回到廉价酒吧音乐和西部摇摆风格，将这些风格与六十年代创作型歌手和乡村摇滚的影响相结合。威利·纳尔森、维隆·詹宁斯［Waylon Jennings, 1937~2002］、克

里斯·克里斯托弗森[Kris Kristofferson, 1936~]、杰茜·寇特[Jessi Colter, 1943~]等人创造了一种新的风格和声音，其跨界特色吸引了一批年轻听众。

这一时期也有一些音乐人似乎并不属于任何风格模式，更确切地说，他们形成了自己与众不同的独特声音，其中一位不走寻常路的关键人物是约翰尼·卡什[Johnny Cash, 1932~2003]，其风格简约的唱片将民谣、山区乡村摇滚、布鲁斯和乡村音乐熔于一炉，造就了一种奇特的、辨识度极高的个人风格。在民谣、蓝草音乐和流行摇滚[pop-rock]的环境中成长起来的新一代表演者也开始发现乡村音乐的魅力，创造出两种新的风格，即后来所说的"乡村摇滚"和"前卫蓝草"。

贝克斯菲尔德和南加州的乡村音乐

在洛杉矶以北大约100公里坐落着石油资源重镇贝克斯菲尔德。从三十年代中期到四十年代，许多背井离乡的美国西南部居民，尤其是俄克拉荷马州的民众，纷纷来到这座城市谋求生计。这里的石油工业提供了薪酬不菲的美差，当地很快发展起迎合俄克拉荷马移民趣味的俱乐部文化。贝克斯菲尔德还是一个主要的军事基地所在地，来自全国各地的士兵驻扎在此，他们渴望娱乐消遣活动。当地舞厅迅速涌现，吸引了众多寻找工作机会的音乐人，他们可以在这一地区以及洛杉矶郊区进行巡回演出，向北最远可至萨克拉门托[1]。一些小唱片公司利用这一新的音乐觅得商机，迅速与当地艺人签约。1951年开播了一档新的电视节目《市政厅派对》[*Town Hall Party*]，表演者有鲍

1.萨克拉门托(Sacramento)，加利福尼亚州首府，位于加州中南部。

勃·威尔斯这样的西部摇摆音乐人，最终也有许多当地乐队上了这档节目。

最早打破该地区西部风格模式的明星之一是汤米·科林斯[Tommy Collins, 1930~2000]，他在自己的乐队表演和唱片中展现出一种简约素朴、廉价酒吧风格的声音，这多亏了主奏吉他手巴克·欧文斯。欧文斯自己也迅速走红，从五十年代晚期至整个六十年代率领自己的乡村音乐组合，该组合拥有唐·里奇[Don Rich, 1941~1974]的主奏吉他与和声演唱，他弹的是当时新近推出的"芬德"电吉他[1]，此外还有钢棒吉他手汤姆·布鲁姆利[Tom Brumley, 1935~2009]。

欧文斯生于得克萨斯州的谢尔曼[Sherman]，本名小艾尔维斯·埃德加·欧文斯[Alvis Edgar Owens Jr.]，父亲是佃农。他们一家在他年幼时迁居亚利桑那州，想过上更好的生活，却事与愿违，巴克上完九年级[2]后便不得不辍学，帮忙养家糊口。此时的他已经是个颇有才华的乐手，会弹曼陀林和吉他，年仅16岁便在梅萨[3]当地的广播电台演出；他在那里遇到了自己未来的妻子，邦妮·坎贝尔[Bonnie Campbell, 1929~2006]，一年后两人结婚。邦妮日后也是个小有名气的乡村歌手，后来又嫁给了梅尔·哈格德。

1951年，巴克移居贝克斯菲尔德，组建了自己的第一支乐队，也为无数乡村音乐和流行摇滚乐的录音工作担任吉他手。他还用"科基·琼斯"[Corky Jones]这个名字录制了一些山区乡村摇滚歌曲。

1."芬德"电吉他(Fender Telecaster)，"Fender"即"芬德乐器公司"(Fender Musical Instruments Corporation)，是美国著名的生产弦乐器和各种扩音设备的公司，尤以吉他产品著称，成立于1946年，总部位于洛杉矶；"Telecaster"是其出品的一款经典的实心电吉他，1950年首次问世。
2.美国的九年级通常指高中的第一年，或初中的最后一年。
3.梅萨(Mesa)，亚利桑那州第三大城市。

与汤米·科林斯合作几年之后，欧文斯在五十年代晚期又成立了自己的乐队"牧牛人"[Buckaroos]，并作为独唱艺人签约国会唱片公司。

欧文斯的第一批获得地方性成功的热门歌曲是1959年先后问世的《第二小提琴》[Second Fiddle]和《又中了你的魔咒》[Under Your Spell Again]、1960年的《对不起，我感到心很痛》[Excuse Me, I Think I've Got a Heartache]，以及1961年的《戏弄感情》[Fooling Around]。欧文斯从一开始就确立了廉价酒吧味道的轻快风格路线。他在整个六十年代凭借多首歌曲频繁上榜，包括1963年的《本色出演》[Act Naturally]、《骑虎难下》[I've Got a Tiger by the Tail]，1965年的《牧牛人》[Buckaroo]，1966年的《等待你的施舍》[Waitin' in Your Welfare Line]，以及1969年的《肤色黝黑的高个陌生人》[Tall Dark Stranger]。在六十年代早期，他还与从西部摇摆转型为蓝草音乐的歌手萝丝·马多克斯合作录制了一些出色的唱片。

1969年，欧文斯受雇参与主持一档新的乡村音乐电视节目《嘿-嗖》[Hee Haw]。该节目结合了粗俗的幽默和煽情的乡村音乐，这种做法可追溯到始于十九世纪中期在美国南部各地巡演的黑脸滑稽剧和帐篷秀；而笑料密集的快速剪辑则借鉴了当时一个很受欢迎的电视连续剧《哈哈笑》[Laugh-In]。《嘿-嗖》的成功让巴克成为所有乡村音乐明星中辨识度最高的人物之一。在后来的几十年里，他又多次"复出"，尤其是在德怀特·尤卡姆[Dwight Yoakam, 1956~　]等新一代明星复兴"贝克斯菲尔德之声"的时期。

来自贝克斯菲尔德本地的音乐人梅尔·哈格德进一步发展了这种具有寻根溯源倾向的风格，演唱关于自己真实生活的歌曲。哈格德生在贝克斯菲尔德，与他们家的许多邻居一样，他的父母原为俄克

84

拉荷马州的农民,因三十年代中期肆虐的沙尘暴而被迫离乡,迁居于此。但他们发现加州的生活条件很艰辛,工作机会少之又少;哈格德出生时,他们一家住在棚车改造成的房间里。梅尔的父亲在圣达菲铁路公司找到工作后,他们家的处境有所改善,然而好景不长,父亲在他9岁时便英年早逝。

哈格德将自己青少年时期的惹是生非归因于父亲的离世。他变得难以相处,任性妄为,频繁离家出走。在少管所待过一段时间,17岁时又因盗窃而入狱九十天;出狱后不久又惹了麻烦,因抢劫一家当地餐厅未遂而再次被捕;接下来的两年半他都在监狱里度过。他在狱中听到了约翰尼·卡什的表演,重新燃起对乡村音乐的兴趣,希望谱写反映自己亲身经历的歌曲。

1960年上半年甫一出狱,哈格德就决定彻底改过自新。他开始为当电工的哥哥工作,晚上在当地的酒吧和俱乐部演出。1963年,他受雇在温·斯图尔特[Wynn Stewart, 1934~1985]的乐队里担任乐手;当地的音乐推广人法奇·欧文[Fuzzy Owen, 1929~2000]通过该乐队听到了他的表演,将他签约到自己的小唱片公司[1]。哈格德的第一首独唱热门歌曲是《为我唱一首悲伤的歌》[*Sing Me a Sad Song*],随后是与邦妮·坎贝尔合作的小有名气的《你知我知》[*Just Between the Two of Us*]。(邦妮当时是巴克·欧文斯的妻子,但她后来很快离开欧文斯,嫁给哈格德,并加入他的巡演。)1964年他拥有了第一首跻身排行榜前十的歌曲《友人将成陌生人》[*My Friends Are Gonna Be) Strangers*],这首歌曲的曲名也成为哈格德乐队的名字"陌生人"。

《友人将成陌生人》走红之后,哈格德签约到国会唱片公司。他

1.指的是塔利唱片公司(Tally label),在五十年代中期由法奇·欧文与刘易斯·塔利(Lewis Talley)创办于贝克斯菲尔德。

的下一首畅销歌曲《我是孤独的逃亡者》[*I'm a Lonesome Fugitive*]确立了其音乐的典型立场：一个曾是法外之徒的男人，如今为自己无法无天的轻狂岁月备感懊悔（但依然难抵诱惑）。此曲之后，更多狱中题材的叙事歌曲接踵而至，包括他自己创作的《身败名裂之人》[*Branded Man*]、他的第一支排名榜首的歌曲《歌声送我归乡》[*Sing Me Back Home*]。1968年的《妈妈尽力了》[*Mama Tried*]讲述他的母亲抚养他长大时的艰辛，表达了对自己惹祸不断的青少年时代的悔恨。让他的知名度达到顶峰的作品是1969年的《来自马斯科吉的俄克拉荷马人》[*Okie from Muskogee*]，奠定了他在保守的主流乡村音乐界的地位。

到七十年代中期，哈格德的生活和事业都陷入混乱。他与邦妮·坎贝尔的婚姻濒临破裂，1977年终止了与国会唱片公司的长期合作。他从音乐界短暂隐退，暗示自己将不再演出，但又很快复出，演出录音两不误。1978年他与莱昂娜·威廉姆斯[Leona Williams, 1943~]合作录制了《公牛与海狸》[*The Bull and the Beaver*]（此曲也是两人共同创作）；后来他们很快结婚，但这段婚姻只持续到1983年。在随后的几十年里，哈格德继续巡演并录制唱片，这个固执笃定、绝不妥协的音乐人始终忠于自己独一无二的风格和声音。

冲破纳什维尔模式：威利与维隆

贝克斯菲尔德的歌手们在一定程度上免受纳什维尔录音业的束缚，相比之下，身处乡村音乐之都的歌手和歌曲作者们却无法轻易摆脱在六十年代和七十年代早期统摄各个录音棚的高压风气。这些歌手最终与纳什维尔的音乐产业决裂，造就了他们自己的风格，后来被称为"叛逆乡村"[outlaw country]。美国广播唱片公司大力推动了这

86

股反叛之风：1976年他们发行了精选专辑《通缉：叛逆者》[Wanted: The Outlaws]，收录了威利·纳尔森、维隆·詹宁斯、杰茜·寇特（当时是詹宁斯的妻子）和汤帕尔·格雷泽[Tompall Glaser, 1933~2013]演唱的歌曲。该专辑帮助确立了叛逆运动的正式名称，为这一音乐风格带来了新的听众（既有乡村音乐的听众，也有流行乐和摇滚乐的听众）。

得州歌手威利·纳尔森曾为帕西·克莱恩创作《疯狂》，为法伦·扬[Faron Young, 1932~1996]创作《你好墙壁》[Hello Walls]（均于1961年问世），他感到自己最初的唱片里所运用的那种悦耳流畅的制作风格已对他造成严重的束缚。制作人力图磨平他粗砺的棱角，但纳尔森本能地知道，恰恰是凭借特立独行的歌唱和吉他演奏以及独树一帜的歌曲写作，自己才会与众不同。

纳尔森生于得克萨斯州的阿伯特[Abbott]（韦科[1]以北），父亲是农民。他高中时开始表演；曾在美国空军服役，1952年退伍后，以表演者和乡村音乐DJ的身份在得州工作，而后又在华盛顿州的温哥华短暂工作过一段时间。发表第一首歌曲后，他移居纳什维尔，加入了廉价酒吧歌手雷·普莱斯[Ray Price, 1926~2013]的乐队，担任贝司手。在歌曲写作方面初获成功后，他在六十年代录制了独唱唱片。然而，纳什维尔音乐界不知道应该如何看待和发挥他的才华，而且他在大多数唱片里听来都让人觉得特别不舒服。

1970年，纳尔森的房子被火烧毁，他移居到得州的奥斯汀，背弃了纳什维尔的乡村音乐行业。他受到同样厌倦"纳什维尔之声"的年轻音乐人的影响（包括克里斯·克里斯托弗森和维隆·詹宁斯），

1.韦科(Waco)位于得克萨斯州中部，达拉斯与奥斯汀之间。

开始尝试创作套曲，即一组组有关联的歌曲，后发行为一系列影响
深远的黑胶唱片，包括1973年的《猎枪威利》[*Shotgun Willie*]、1974
年的《时期与阶段》[*Phases and Stages*]（从男女双方的角度讲述了
一个分手故事），以及1975年具有里程碑意义的《红发陌生人》[*Red
Headed Stranger*]，一个发生在十九世纪西部荒野地区的浪漫故事。
纳尔森获得了掌控其录音制作的自由，经常将表演简化处理，仅由他
自己的演唱和吉他演奏构成，例如他的第一首热门歌曲，1975年翻唱
弗莱德·罗斯的《蓝色的眼睛在雨中哭泣》[*Blue Eyes Crying in the
Rain*]，出自他的概念专辑《红发陌生人》[*Red Headed Stranger*]。他
是最早与自己的巡演乐队合作录音的歌手之一，因为该乐队非常适应
他独特的句法。在七十年代晚期和八十年代早期，威利既作为独唱
艺人表演，也与詹宁斯、莱昂·拉塞尔[Leon Russell, 1942~2016]、梅
尔·哈格德合作，此外还与约翰尼·卡什、克里斯托弗森、詹宁斯组
成了非正式的演出组合"拦路者"[Highwaymen]。

　　纳尔森在叛逆之路上的搭档是创作型歌手维隆·詹宁斯。詹宁
斯生于得州利特尔菲尔德[Littlefield]，位于阿马里洛[^1]西南约100英里
（约161公里）处。他出身音乐家庭，12岁时已在当地广播电台演出。
他在附近的拉伯克[Lubbock]找到了自己的第一份工作，在广播电
台做DJ，他在那里结识了流行摇滚乐歌手巴迪·霍利[Buddy Holly,
1936~1959]。霍利制作了纳尔森的第一首单曲，并邀请这位年轻歌
手在他的巡演中担任贝司手，事后证明这将是霍利的最后一次巡演；
而詹宁斯，这位乡村音乐的未来之星，非常幸运地未搭乘霍利这班之

1.阿马里洛(Amarillo)，得克萨斯州西北部的工商业城市。

后将坠毁的飞机，选择留在巡演大巴上。霍利死后，詹宁斯继续做DJ，并录制山区乡村摇滚风格的唱片。

六十年代中期，维隆与美国广播唱片公司的制作人切特·阿特金斯合作。虽然有了一些成绩还不错的乡村歌曲，但他对公司包装自己的方式心存不满，于是开始在唱片中注入不同的元素。1970年，他录制了当时还籍籍无名的克里斯·克里斯托弗森所写的一些歌曲，其中包括《周日早晨沿街走来》[Sunday Morning Coming Down]；一年后他发行了名为《女人都爱叛逆者》[Ladies Love Outlaws]的专辑，推出更多新作。1972年，他与美国广播唱片公司重新协商，获得了为自己的唱片担任艺术总监的权利——他也是最早在这方面实现自由的乡村音乐人之一。修改合约后制作的第一张专辑是1973年的《廉价酒吧男主角》[Honky Tonk Heroes]，用维隆自己的巡演乐队"维勒斯"[Waylors]演唱了一组动力强劲的歌曲，大多出自比利·乔·谢弗[Billy Joe Shaver, 1939~2020]之手。1978年，詹宁斯与纳尔森合作录制了经典专辑《威利与维隆》[Willie and Waylon]。与纳尔森一样，詹宁斯在事业发展的后期主要是与自己的乐队进行巡演，为他的忠实听众表演自己的经典金曲。

克里斯·克里斯托弗森虽然曾在七十年代的乡村音乐排行榜上获得了一些成功，但他作为歌曲作者的身份始终重于其表演者的身份。1936年他生于得克萨斯州的布朗斯维尔[Brownsville]，是军人之子，年幼时随父亲的军队移驻各地；他很可能也是史上唯一一获得罗德奖学金[Rhodes Scholarship]而赴牛津大学深造的乡村音乐明星。克里斯托弗森在英国生活期间开始表演，用"克里斯·卡森"[Kris Carson]这个名字灌制唱片，成为一名表演青少年流行乐的歌手。

1960年他加入美国陆军，五年之后移居纳什维尔。起初凭借歌曲创作声名鹊起：1969年，罗杰·米勒［Roger Miller, 1936~1992］作为原唱录制了他写的《我和鲍比·麦吉》［*Me and Bobby McGee*］，约翰尼·卡什翻唱了他的《周日早晨沿街走来》。一年后，萨米·史密斯［Sammi Smith, 1943~2005］演唱了他所写的《帮我度过夜晚》［*Help Me Make It through the Night*］而大获成功，此曲在当时算是一首极其直白、充满争议的爱情歌曲。

詹妮斯·乔普林［Janis Joplin, 1943~1970］在1970年翻唱的《我和鲍比·麦吉》（就在她悲惨离世之前）帮助克里斯托弗森一举登上流行乐明星之位。两年后，格拉蒂丝·奈特［Gladys Knight, 1944~ ］版本的《帮我度过夜晚》成为流行乐热门歌曲。同年，克里斯托弗森与另一位知名流行乐歌手丽塔·库莉姬［Rita Coolidge, 1945~ ］结婚。这段婚姻持续了五年，两人在此期间合作了两张专辑。随后克里斯托弗森短暂试水好莱坞，参演了几部主流电影。在职业生涯的后期他加入了他的前辈导师卡什、纳尔森和詹宁斯，成为"拦路者"组合的一员。

另一位经常与叛逆运动密切关联的人物是小汉克·威廉姆斯（生于1949年）。身为廉价酒吧传奇创作型歌手汉克·威廉姆斯的儿子，他事业发展的早期基本被笼罩在父亲的阴影下。他那位控制欲极强的母亲奥德丽希望他真正成为其知名父亲的年轻版。小汉克在母亲的巡回演出中亮相，总是表演父亲的作品。与此同时，他父亲以前的唱片公司米高梅也鼓励他几乎完全精准地复制其父的歌曲。

到六十年代晚期，威廉姆斯为仅被当成父亲的复制品而备感愤怒。他有几首热门歌曲评论了自己的怪异处境，包括1966年的《站

89

在阴影下》[*Standing in the Shadows (of a Very Famous Man)*]。他也开始用一种直截了当的风格创作歌曲，并结交了纳什维尔的叛逆者们，包括纳尔森和詹宁斯，他们正在寻求让乡村音乐回归其更纯粹的本源。1974年，威廉姆斯离开纳什维尔，住在阿拉巴马州，他在那里录制了自己的突破性专辑《小汉克·威廉姆斯和朋友们》[*Hank Williams Jr. and Friends*]，其中与他合作的人物不乏查理·丹尼尔斯[Charlie Daniels, 1936~2020]这样的乡村摇滚歌手。1977年，威廉姆斯从父亲的唱片公司跳槽到华纳兄弟，后者将他打造为爱惹麻烦的乡村摇滚歌手形象，威廉姆斯的转型就此告成。

威廉姆斯在七十年代晚期和八十年代早期有许多畅销歌曲，其中最成功的是1981年的单曲《我所有惹是生非的朋友都安定下来》[*All My Rowdy Friends (Have Settled Down)*]及其MV，此曲有多位乡村音乐、摇滚乐、布鲁斯的音乐人与他共同表演。汉克为自己打造了一个生性不羁的形象，由此催生了一些似乎在极度亢奋中录制的专辑。到八十年代晚期，人们对他那种势不可挡的派对风格的兴趣开始减弱，他似乎开始在寻找新的方向。然而，在几十年里他始终是乡村音乐听众所青睐的人物之一。

所有这些新的乡村音乐明星的造型看上去都有别于同在榜单上的其他艺人：他们不穿休闲套装而是皮夹克；不再留小平头而是长发飘飘；不再高举美国国旗、表达爱国情怀，而是自豪地宣扬嬉皮士精神：嗑药、自由恋爱、左倾政治。这一切都有助于扩大乡村音乐的听众群范围，将乡村音乐带入了新的时代。

《谨言慎行》：约翰尼·卡什的孤独之声

约翰尼·卡什虽然从六十年代早期开始就主要在纳什维尔发

90

展事业，但不知为何他能够让自己免受"纳什维尔之声"的禁锢。或许因为他最初是在孟菲斯的太阳唱片公司崭露头角的——这家小公司也开启了埃尔维斯·普雷斯利、杰瑞·李·刘易斯［Jerry Lee Lewis, 1935~ ］、卡尔·珀金斯的职业生涯——也可能因为他接下来是在哥伦比亚唱片公司录制，而该公司在乡村音乐唱片制作方面并没有固定的套路，于是卡什得以形成自己独特的风格路线，将他极具特色的男中音演唱、力透纸背的歌曲写作和简约素朴的声音效果相结合。

约翰尼·卡什生于阿肯色州的金斯兰［Kingsland］，本名约翰·雷·卡什［John Ray Cash］，出身棉农家庭，他们家在经济大萧条时期遭受重创，一贫如洗。五十年代早期，卡什加入美国空军，驻军德国时开始弹吉他，回国后组建了一支名为"田纳西二人组"［Tennessee Two］的乐队，由卡什弹节奏吉他，卢瑟·珀金斯［Luther Perkins, 1928~1968］弹主音吉他和贝司，后来又加入一名鼓手，更名为"田纳西三人组"。该乐队采用近乎简约主义的伴奏风格，卡什的吉他奏出稳定的重复节奏，赋予其音乐一种近乎洗脑式的力量，这种风格从卡什的第一批录音便清晰可辨。签约太阳唱片公司后，他推出了自己的乡村音乐经典作品《谨言慎行》［*I Walk the Line*］（1956）。由于对太阳唱片的商业导向感到失望，卡什在1959年签约哥伦比亚唱片公司。他起初录制的是一些话题性歌曲，有关美国的工人阶级、印第安人、传奇人物（如约翰·亨利[1]）以及法外之徒等，由他自己的乐队提供简单的伴奏。

1.约翰·亨利（John Henry）是美国民间文化中的一个传奇英雄，是一名黑人钢钻工人，他的故事在许多经典的布鲁斯民谣中广为流传，他也成为众多小说、戏剧、短篇故事等文艺作品的主人公。

卡什的重大突破是1968年在加州福尔森州立监狱[Folsom State Prison]举办的那次传奇性的现场音乐会，其中上演了经典的坏人歌曲《福尔森监狱布鲁斯》[*Folsom Prison Blues*]。鲍勃·迪伦[Bob Dylan, 1941~　]邀请卡什在其1969年的乡村音乐唱片《纳什维尔天际线》[*Nashville Skyline*]中合作，由此将卡什介绍给了更年轻的摇滚乐和民谣流行乐听众。同年，卡什有了自己的第一首真正的热门歌曲《一个男孩名叫苏》[*A Boy Named Sue*]，这是一首由谢尔·希尔维斯坦[Shel Silverstein, 1930~1999]创作的喜剧歌曲。在整个七十年代，卡什录制了更多主流的流行乐-乡村歌曲，同时也在发展影视表演事业。他经常与庞大的表演阵容一起演出，包括他的妻子琼·卡特·卡

91

9.约翰尼·卡什与妻子琼·卡特在七十年代中期的合作表演。两人台上台下都在秀恩爱

什［June Carter Cash, 1929~2003］（卡特家族成员）以及卡尔·珀金斯等老朋友。

　　卡什的事业在八十年代有所衰退，但到了九十年代又因其对音乐的诸多贡献而重新获得摇滚乐和乡村音乐界的关注。1992年，他凭借自己的早期唱片而被列入"摇滚乐名人堂"[1]。九十年代中期，卡什被曾经的说唱制作人里克·鲁宾［Rick Rubin］签约到后者的美国唱片公司［American Records］。由鲁宾担任总监，卡什录制了四张专辑，均口碑甚佳，销量可观。九十年代晚期，卡什的健康状况开始出现问题，但他继续表演、录音，直到临近生命的终点。2002年发行了他的最后一张专辑，其中对"九寸钉乐队"《疼痛》［Hurt］[2]的怪异翻唱成为热门金曲。2003年9月12日，卡什因糖尿病并发症离世。

前卫蓝草与乡村摇滚

　　更为年轻的音乐人在六十年代晚期也被乡村音乐吸引，开始涉足这一领域。他们在摇滚乐、爵士乐和其他"摩登"的流行音乐风格中成长起来，希望拓展蓝草音乐、廉价酒吧音乐等旧风格的传统边界，融入甲壳虫乐队、鲍勃·迪伦等人在歌曲创作和唱片录制方面的革新手段。由此诞生了两种新的音乐风格：前卫蓝草［progressive bluegrass］（或称"新草"［newgrass］）和乡村摇滚［country rock］。

　　最早突破蓝草音乐传统边界的人物之一是位歌曲作者，他像约

1."摇滚乐名人堂"（Rock and Roll Hall of Fame）位于美国俄亥俄州克利夫兰，1983年成立摇滚乐名人堂基金会，1986年开始正式授予名人堂成员头衔，同年选定克利夫兰为名人堂所在地。1995年名人堂博物馆正式落成。
2."九寸钉乐队"（Nine Inch Nails）是1988年在克利夫兰成立的一支工业摇滚乐队，核心成员是特伦特·雷兹诺（Trent Reznor, 1965~　），歌曲《疼痛》就是由他创作的，发行于1995年。

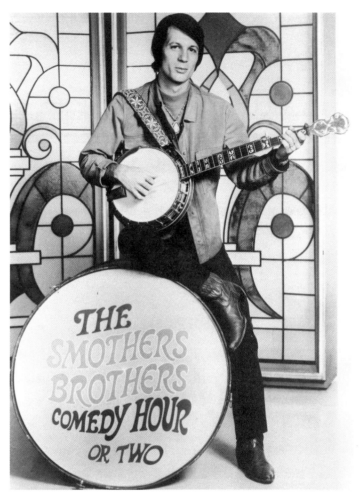

10.约翰·哈特福德在电视综艺节目《斯莫瑟兄弟喜剧时间》[*Smothers Brothers Comedy Hour*]上。他是该节目的创作团队成员,他凭借这份工作而成为另一档节目《格伦·坎贝尔的欢乐时光》[*Glenn Campbell Goodtime Hour*]的开场乐手(该节目用来在夏季替换《斯莫瑟兄弟喜剧时间》)

翰尼·卡什一样，在六十年代活跃于纳什维尔，却绝非"纳什维尔之声"的典型音乐人。此人就是班卓琴演奏家、歌曲创作者约翰·考恩·哈福德[John Cowan Harford, 1937~2001]（他后来在姓氏上加了个"t"，改为"哈特福德"[Hartford]）。他生于纽约，成长于圣路易斯，很快成为该城市蓝草音乐界的活跃人物。1965年，他移居纳什维尔，寻求发展乡村音乐事业。六十年代中期他签约到美国广播唱片公司，录制了自己极具个性的歌曲，从喜剧色彩的《中用的老洗衣机》[*Good Old Electric Washing Machine*]（模仿一台快要散架的旧洗衣机的声音）到激动人心的《温柔地想你》[*Gentle on My Mind*]，后者在1967年成为格伦·坎贝尔[Glen Campbell, 1936~2017]的热门歌曲。在南加州待了一段时间后，哈特福德于1970年回到纳什维尔，发行了新草经典专辑《飞机》[*Aereo-Plain*]。哈特福德的乐队集中了纳什维尔录音棚里最有才华的乐手：塔特·泰勒[Tut Taylor, 1923~2015]（多布罗吉他）、诺曼·布雷克[Norman Blake, 1938~]（吉他）、瓦萨尔·克莱门茨[Vassar Clements, 1928~2005]（小提琴）和兰迪·斯克拉格斯[Randy Scruggs, 1953~2018]（贝司）。这支乐队和《飞机》这张专辑影响了许多其他年轻音乐人组建自己的乐队，包括"新草复兴"乐队[Newgrass Revival]。

另一支出自圣路易斯、颇具影响力的前卫蓝草乐队，其主要成员是兄弟二人：哥哥道格·迪拉德[Doug Dillard, 1937~2012]弹班卓琴，弟弟罗德尼·迪拉德[Rodney Dillard, 1942~]弹吉他、唱歌。他们的父亲是一位成长在传统舞曲音乐环境中的旧式小提琴手。1962年兄弟俩在当地首次公开演出。随后他们很快移居到加州，受雇在电视节目《安迪·格里菲斯秀》[*Andy Griffith Show*]上扮演"达林"[Darling]一家。他们最早的两张专辑混合了传统乡村音乐、蓝草音

93

94

乐歌曲与鲍勃·迪伦等人所写的更新近的作品。六十年代后期,这支乐队挺进乡村摇滚领域。

最后要提及的一支出自加州、影响力较大的新草乐队是"肯塔基上校"[Kentucky Colonels],核心成员为才华出众的克拉伦斯·怀特[Clarence White, 1944~1973]和罗兰·怀特[Roland White, 1938~]兄弟。怀特一家来自缅因州的刘易斯顿[Lewiston]乡村地区,1954年迁居加州。克拉伦斯和罗兰青少年时期就在一起演出,亮相当地电视台。到1963年,他们的组合已发展成为"肯塔基上校"乐队。克拉伦斯·怀特凭借其以拨片奏法演奏提琴曲调的精湛功力,成为蓝草音乐最具影响力的吉他手之一。他的疾速拨奏突出体现在该乐队第三张专辑《阿巴拉契亚摇摆》[Appalachian Swing]中,该专辑对未来的新草乐队影响巨大。大约在1967年下半年,"肯塔基上校"乐队解散,因为此时克拉伦斯对乡村摇滚越来越感兴趣。他参与录制了"飞鸟乐队"[Byrds]的乡村摇滚专辑《牛仔竞技场的甜心》[Sweetheart of the Rodeo],随后很快加入了"飞鸟乐队"的第二任班底,在该乐队中表演至1972年。后来,当曼陀林演奏家大卫·格里斯曼[David Grisman, 1945~]和小提琴家理查德·格林[Richard Greene, 1942~]被要求组建一支蓝草乐队,在当地一档电视节目表演时,他们叫来了克拉伦斯·怀特和歌手兼吉他手彼得·罗恩[Peter Rowan, 1942~],成立了"赶骡人"乐队[Muleskinner]。该乐队录制了一张对新草音乐在下一个十年的发展影响重大的专辑。[1]

虽然蓝草音乐对某些乡村音乐人有所影响,但从长远角度看,更

1.这张专辑的名字就是《赶骡人》(Muleskinner),1973年由华纳兄弟发行。

具影响力的是另一种新风格——乡村摇滚。有多位艺人声称自己是将乡村音乐与摇滚乐相结合而形成这一新风格的第一人。里克·纳尔森［Rick Nelson, 1940~1985］，曾经是五十年代的青少年偶像，他是最早灌制曲目全部为乡村音乐的专辑唱片的艺人之一，1969年成立了"石峡乐队"［Stone Canyon Band］，进一步发展其乡村摇滚风格。真正拥有乡村音乐根源背景的"埃弗里兄弟"［Everly Brothers］也在其六十年代的两张专辑里涉足乡村摇滚。然而，第一张，也是最重要的一张乡村摇滚黑胶唱片是"飞鸟乐队"1968年发行的《牛仔竞技场的甜心》。该专辑既有乡村音乐的经典歌曲，也有鲍勃·迪伦和该乐队新成员格拉姆·帕森斯［Gram Parsons, 1946~1973］创作的乡村风格作品，由该乐队和纳什维尔录音棚里一些更优秀、更年轻的乐手合作表演。虽然"飞鸟乐队"在这种风格路线上仅持续了很短的时间，但他们这张专辑成为后来的乡村摇滚组合的典范。

　　一年后，鲍勃·迪伦发行了他的黑胶唱片《纳什维尔天际线》，让乡村摇滚潮流更具合理性和正统性。迪伦在该专辑中采用乡村音乐低吟男歌手那种柔和而沉稳的声音，还与约翰尼·卡什合作了一首歌曲。该专辑的录制动用了纳什维尔一些年轻的常驻乐手，如会演奏多种乐器的诺曼·布雷克、钢棒吉他手皮特·德雷克［Pete Drake, 1932~1988］，这些乐手谙熟乡村音乐的本源，但也受到更前卫风格的影响。另一张影响力较大的唱片是林戈·斯塔尔［Ringo Starr, 1940~　　］的《忧伤泛滥》［Beaucoups of Blues］，1971年在纳什维尔录制。林戈之前在甲壳虫乐队里唱过巴克·欧文斯的《本色出演》，他那种笨拙倒霉蛋式的声音不知为何极为适合主流的乡村歌曲。是钢棒吉他手皮特·德雷克向林戈提议制作这张专辑的，其中所有歌曲都由纳什维尔的年轻乐手们录制完成。

95

完成《牛仔竞技场的甜心》后，格拉姆·帕森斯和克里斯·希尔曼［Chris Hillman, 1944~ ］希望继续推进乡村摇滚的风格实验，于是组建了"飞翔的卷饼兄弟"乐队［Flying Burrito Brothers］。他们的前两张唱片[1]如今被视为经典，将乡村音乐的传统题材、风格与一种全新的声音相结合。录制这两张唱片时，帕森斯还在该乐队里；帕森斯单飞后，有过短暂的独唱生涯，不久便英年早逝。他还帮助乡村摇滚歌手艾米露·哈里斯［Emmylou Harris, 1947~ ］开启了职业生涯。

哈里斯生于伯明翰，就读于北卡罗来纳大学时成立了一个民谣二人组。1969年，她来到纽约格林威治村，录制了自己的第一张独唱专辑。七十年代早期，她移居加州，在那里结识了格拉姆·帕森斯。两人相恋，并在音乐上合作，哈里斯为帕森斯的独唱唱片和现场表演唱和声。帕森斯去世后，哈里斯成为乡村摇滚的支持者。七十年代，她起用了许多日后成名的音乐人，包括罗德尼·克罗威尔［Rodney Crowell, 1950~ ］、瑞奇·斯凯格斯［Ricky Skaggs, 1954~ ］和文斯·吉尔［Vince Gill, 1957~ ］。从八十年代开始，哈里斯几乎完全专注于面向乡村音乐听众。1987年，她发行了与琳达·罗恩斯塔特［Linda Ronstadt, 1946~ ］和多莉·帕顿合作的乡村风格专辑《三重唱》［Trio］，其中多首作品成为她商业上最成功的畅销金曲。尽管哈里斯偶尔会回到摇滚倾向更鲜明的风格，但她一直是乡村音乐界的偶像，激励了无数其他女性表演者。

乡村摇滚不仅让乡村音乐面向新的听众，即聆听同时代摇滚乐的那些文化程度较高的年轻受众，而且提醒乡村音乐重视自己在西部摇摆、廉价酒吧音乐和蓝草音乐中的根基，同时指明了立足这些根

96

1.这两张唱片分别是《镀金的罪恶之宫》（*The Gilded Palace of Sin*）和《奢华卷饼》（*Burrito Deluxe*），由A&M唱片公司先后发行于1969年和1970年。

基的新的发展道路。乡村摇滚复兴也让人们对其他乡村音乐类型产生兴趣，例如八十年代早期山区乡村摇滚的复兴。所有这一切促进了八十年代的乡村音乐寻根潮流[roots country movement]，推动了新星的崛起：兰迪·特拉维斯[Randy Travis, 1959~　]、帕蒂·拉芙莱斯[Patty Loveless, 1957~　]和乔治·斯特雷特[George Strait, 1952~　]。

第七章

《底层朋友》：
1980年以后的复古乡村音乐与乡村流行乐

　　回归乡村音乐本源的趋势始于二十世纪八十年代，一直延续到二十一世纪初，这是对"都市乡村"的衰亡和"叛逆乡村"的影响所作出的回应。乔治·斯特雷特、兰迪·特拉维斯、阿兰·杰克逊［Alan Jackson, 1958~　］等廉价酒吧音乐的复兴者们让爱情、欺骗、饮酒、惹是生非等传统乡村音乐主题重回排行榜前列。这些新星中最具革新性的人物或许当属加思·布鲁克斯［Garth Brooks, 1962~　］，他通过借鉴摇滚乐和主流表演者的风格，不仅让乡村音乐所触及的这些主题更加与时俱进，而且更新了乡村音乐的舞台表演形式。

　　在这片乡村音乐的新天地里，女性音乐人也愈加引人注目，从帕蒂·拉芙莱斯这样的传统主义者到格莱琴·威尔森［Gretchen Wilson, 1973~　］等放浪形骸的音乐人，还有玛丽·查平·卡朋特［Mary Chapin Carpenter, 1958~　］、露辛达·威廉姆斯［Lucinda Williams, 1953~　］、吉莉安·韦尔奇［Gillian Welch, 1967~　］等创作型歌手，她们是新兴的"亚美利加纳"潮流的代表性歌星。"南方小鸡"等女

性组合则传达出强有力的女性解放态度，一方面她们自己擅于演奏多种乐器（这在以往是男性乐手的天下），另一方面她们的歌曲内容已远远超越贤妻良母、居家生活的传统主题。还有一些女性艺人，如仙妮娅·唐恩[Shania Twain, 1965~]和泰勒·斯威夫特[Taylor Swift, 1989~]，与流行摇滚联系极为紧密，以至于她们只能算名义上的"乡村"艺人。

回归廉价酒吧音乐

得克萨斯州不仅是七八十年代"叛逆乡村"潮流的大本营，而且几十年来一直是传统乡村风格的重要基地——尤其是散落在该州乡村地区的众多舞厅和小酒吧。一位通过舞厅和酒吧巡演而走上成名之路的歌星是乔治·斯特雷特，他在乡村音乐领域有着超过三十年的辉煌生涯。

斯特雷特生于得州乡村地区的波蒂特[Poteet]，这个小镇位于圣安东尼奥[1]西南方大约30英里（约48公里）处。他的父亲是一名初中教师，以养牛为副业。斯特雷特与他那一代许多其他艺人一样，以表演摇滚乐和流行乐起步。从美国陆军退役后，他开始与"制胜王牌"乐队[Ace in the Hole]一起演出，并为休斯顿一家很小的公司，D唱片公司录制唱片。七十年代晚期，他来到纳什维尔，但直到1981年才获得录音合约。他的第一张专辑《斯特雷特乡村》[*Strait Country*]确立了他具有西南部特色的标志性的声音风格，让人想起五十年代早期的那些廉价酒吧音乐家，如汉克·汤普森、雷·普莱斯和法伦·扬。斯特雷特的第一支单曲《挣脱》[*Unwound*]取得排行榜前十的佳绩。在

98

1.圣安东尼奥(San Antonio)，位于得州中南部，是得州第二大城市。

整个八十年代，他继续金曲频出，翻唱了鲍勃·威尔斯的《对或错》[Right or Wrong]和怀蒂·谢弗[Whitey Shafer, 1934~2019]的《沃思堡是否曾掠过你心头》[Does Fort Worth Ever Cross Your Mind?]。他的新奇歌曲《我的前任都住得州》[All My Ex's Live in Texas]甚至出现在流行乐广播里。尽管在九十年代早期斯特雷特曾短暂尝试更为"城市化"的风格，但在接下来的几十年里，他的风格并无明显变化，仿佛凝冻在时光中。他一直是演唱会上极具吸引力的人物，包括2012~2014年的"牛仔再临巡回演唱会"[Cowboy Rides Again Tour]，他称这次为期两年的巡演将是其现场演出生涯的终点。

八十年代的另一位主要的乡村音乐明星是兰迪·特拉维斯，本名兰迪·布鲁斯·特雷维克[Randy Bruce Traywick]，生于北卡罗来纳州的马什维尔[Marshville]，位于夏洛特[1]东南方大约40英里（约64公里）处。他8岁时开始弹吉他，到青少年时期已经与哥哥作为二人组合在当地俱乐部里表演。16岁时他离家出走，赢得了夏洛特举办的一场才艺比赛，由此被当地一位酒吧女老板莉布·哈彻[Lib Hatcher]看中，哈彻在接下来的十七年里支持着他的事业（两人后来也结了婚）。

23岁时，他跟哈彻来到纳什维尔，当时他还在用艺名"兰迪·雷"[Randy Ray]演出。随后很快改名为"特拉维斯"，为的是致敬传奇乡村歌手、吉他手梅尔·特拉维斯。他与华纳兄弟唱片公司签约，1986年发行了他最令人难忘的专辑《生命的风暴》[Storms of Life]。这是他的第一张专辑，其中多首热门歌曲显示出最棒的乡村音乐才有的那

1.夏洛特(Charlotte)，北卡罗来纳州的最大城市。

种狡黠的锐利锋芒，如《另一方面》[On the Other Hand]和《翻箱倒柜》[Digging Up Bones]等歌曲涉及了爱情、失去、欺骗等乡村音乐的典型主题，但用幽默的弦外之音予以处理，与他那种冷面笑匠的表演方式完美契合。九十年代中期，兰迪有大量歌曲走红，但这些作品都缺乏他第一批唱片的那种冒险精神。随着后起之秀日渐主宰榜单，特拉维斯的事业有所衰落，他后来转而表演福音音乐。

由斯特雷特和特拉维斯等艺人预示的八十年代的复古乡村潮流，在造型设计上借鉴了更早的一代戴牛仔帽的乡村明星。不同于随着肯尼·罗杰斯等都市乡村歌手流行起来的喷雾美黑和休闲套装，八十年代的明星们穿得很像"真实的牛仔"，打造出在农场长大的乡村男孩形象。随后涌现出大量年轻男性模仿这种造型，他们后来被称为"戴帽子的猛男"[hunks in hats]，一方面是因为他们有着健硕性感的外形，另一方面因为他们坚持乡村音乐所青睐的形象和音乐风格。

最早走这种路线的乡村音乐新星之一是阿兰·杰克逊。他生于佐治亚州的纽曼市[Newman]（就在亚特兰大附近）。他的成名之路是纳什维尔特别钟情的那种从白手起家到终成大器的故事。他很早就结了婚，以做叉车工为生，业余时间写歌。妻子是他最有力的支持者，敦促他去纳什维尔发展。他在纳什维尔机场偶遇格伦·坎贝尔，由此获得了在坎贝尔的出版公司创作歌曲的工作。1989年，杰克逊发行了自己的第一张专辑，收录了他的九首原创歌曲。他的演唱风格在很大程度上受到其良师益友乔治·琼斯以及五十年代廉价酒吧音乐的其他伟大歌手的影响。他的唱片制作品位不俗，采用一种新的乡村音乐风格，曲目从旧式的伤感歌曲到现代舞曲，丰富多样。动力强劲的《别碰那台点唱机》[Don't Rock the Jukebox]是1991年问

100

世的一首带有山区乡村摇滚风味的歌曲，此曲宣告了杰克逊对传统乡村音乐风格的拥护。1993年夏季推出的热门歌曲《查特胡奇河》[*Chattahoochee*]，以怀旧之心追忆了在乡下度过的青春岁月。

不同于其他成名于九十年代、随后销声匿迹的歌星，杰克逊继续金曲频出，而且并没有怎么改变自己的风格。2001年的热门歌曲《当个乡下人也挺好》[*It's Alright to Be a Redneck*]从风格上来说，哪怕出现在他的第一张专辑里也毫无违和感。同年下半年，杰克逊发行了有些顾影自怜的流行乐叙事歌《你在哪里》[*Where Were You (When the World Stopped Turning)*]，此曲是在纽约世贸大厦和五角大楼遇袭事件后录制的。自此之后，杰克逊像此前许多乡村音乐家一样证明，当一位艺人巅峰已过，也依然会得到乡村音乐听众的长久支持。

其他一些创造热门歌曲的男性艺人来自新草音乐和乡村摇滚领域，其中包括技艺精湛的吉他演奏家、歌手文斯·吉尔[Vince Gill, 1957~　]，他先是在蓝草乐队中初试牛刀，后与乡村摇滚乐队"纯粹草原联盟"[Pure Prairie League]合作。此外还有曼陀林大师瑞奇·斯凯格斯[Ricky Skaggs, 1954~　]，一度在乡村音乐排行榜上大受欢迎，随后不久便回归他毕生挚爱的蓝草音乐。二十一世纪早期，有无数其他戴牛仔帽的性感猛男主导着音乐榜单，包括尖锐颤音[1]吉他大师布拉德·佩斯利[Brad Paisley, 1972~　]和基斯·厄本[Keith Urban, 1967~　]，他们将复古摇滚吉他风格与经典的乡村音乐主题相结合。

1.此处原文为"twangy"。"Twang"是指电吉他演奏中一种尖锐振动、金属感较强的特殊声音效果，主要与乡村音乐紧密联系，运用此种音色的代表性演奏家有杜安·艾迪（Duane Eddy, 1938~　）、汉克·马文（Hank Marvin, 1941~　）等。吉他制造商Fender公司的"Telecaster"通常被认为是制造这种效果的最有代表性的吉他。

乡村音乐巨星：加思·布鲁克斯、蒂姆·麦格罗和菲丝·希尔

这一代"新廉价酒吧音乐"明星中最成功的一位当属加思·布鲁克斯，他极大扩充了乡村音乐的表演规模，以适应大型体育场的演出。布鲁克斯就像7-Eleven便利店备受欢迎的"巨型杯"饮料[Big Gulp]，专攻格外庞大、分外充沛的情感表达，无论是从舞台橡梁上飞荡而下，还是眼含热泪、如泣如诉地唱一首饱含深情的歌曲。他的观众也非常乐意被他带入其中。

布鲁克斯生于俄克拉荷马州的塔尔萨，父亲在石油业工作，母亲柯琳[Colleen]是个事业平平的乡村歌手，曾上过当地的广播节目《欧扎克山区盛会》[Ozark Mountain Jamboree]。布鲁克斯的吉他演奏生涯始于高中时代，并持续到大学期间。1987年去纳什维尔时，他引起了制作人艾伦·瑞诺兹的注意。布鲁克斯的第一张专辑非常成功，推出了排名榜首的乡村金曲《如果没有明天》[If Tomorrow Never Comes]。1990年发行的《没有藩篱》[No Fences]则成为现象级的作品：发行前十天就卖出了七十万张，雄踞流行乐排行榜长达一年多。这张专辑里收录了多首爆红歌曲，如流行乐叙事歌《跳舞》[The Dance]和欢乐的廉价酒吧歌曲《底层朋友》[Friends in Low Places]。布鲁克斯甚至触及了乡村音乐通常不涉及的主题，如《天雷滚滚》[The Thunder Rolls]中的虐待配偶问题。随后问世的一些单曲表明，布鲁克斯能在摇滚式的表演与更"敏感"的叙事歌之间自由游移。在整个九十年代，他几乎所向披靡，轻松主导乡村音乐和流行乐排行榜，像牧场上的牛仔一般游刃有余。

九十年代晚期，布鲁克斯的生活和音乐事业发生了轰动性的转

101

135

折：他将自己重新塑造为一个虚构的流行乐歌手"克里斯·盖恩斯"[Chris Gaines]，不仅以这个身份录制了专辑，也计划为之拍摄一部电影。专辑率先发行，却反响糟糕，电影计划也因之流产。2000年，

布鲁克斯宣布与第一任妻子的婚姻长跑走到终点，并从公众的视野中消失。但他从不是个轻易放弃的人，2001年秋携新专辑《稻草人》[Scarecrow]卷土重来。《稻草人》据称是他的"最后一部"专辑，回归到布鲁克斯早期乡村音乐的声音和风格，歌迷们的热烈反响使该专辑大获成功。自此之后，布鲁克斯利用其职业生涯早期的热门金曲，偶尔进行演出和录音。

可与布鲁克斯在九十年代的成就相媲美的是乡村音乐的强力夫妻档——蒂姆·麦格罗[Tim McGraw, 1967~]和菲丝·希尔[Faith Hill, 1967~]。麦格罗出生于路易斯安那州的德尔亥[Delhi]（靠近路易斯安那与密西西比的州界）。他的父亲是声名显赫的棒球明星塔格·麦格罗[Tug McGraw]。他的父亲和母亲仅有过一段十分短暂的恋情，蒂姆直到青少年时代才获知这一事实。在此之前，他一直名为"蒂姆·史密斯"[Tim Smith]，是一名卡车司机的儿子，毫不起眼。1989年他来到纳什维尔，事业发展没什么起色，直到父亲塔格安排科布唱片公司[Curb Records]的一位朋友听了儿子的试音磁带，蒂姆才于1991年签约该公司。

麦格罗1992年发行的第一张专辑没什么反响，1994年却凭借名称巧妙的《及时赶到》[Not a Moment Too Soon]而一举成名。该专辑是当年乡村音乐领域的最畅销专辑，其中有两首歌曲在不到三个月的时间里取得"黄金单曲"的成绩：《印第安亡命徒》[Indian Outlaw]和《不要夺走那个女孩》[Don't Take the Girl]。1995年发行的第三张专

辑《我想要的一切》[All I Want]继续金曲频出，其中既有浪漫叙事歌曲（包括专辑的同名主打歌），也有节奏更快的摇滚歌曲（《我喜欢，我热爱》[I Like It, I Love It]）。该专辑发行后，麦格罗开启了一次夏季巡演，选择前途无量的新人歌手菲丝·希尔为他开场。两人由此结下佳缘，1996年修成正果。

麦格罗和希尔利用他们的婚恋关系作为卖点，发行了第一首合作歌曲《正是你的爱》[It's Your Love]，此曲也是麦格罗1997年发行的第四张专辑《无处不在》[Everywhere]的主打歌。此曲雄踞榜首长达六周之久，创下了《公告牌》[Billboard]乡村音乐榜单的纪录，进一步掀起了"麦格罗热潮"。1999年，麦格罗发行专辑《阳光照耀之地》[A Place in the Sun]，延续了"坏男孩"快歌加催泪叙事歌的模式，有五首歌曲成为热门单曲，包括两首排名第一的作品《请记住我》[Please Remember Me]和《那样的事》[Something Like That]。该专辑在流行乐和乡村音乐排行榜上均名列榜首，这是了不起的成就。麦格罗与希尔合作的另一首歌曲《让我们共浴爱河》[Let's Make Love]为他赢得了第一座格莱美奖。到二十、二十一世纪之交，麦格罗已卖出超过一亿九千万张专辑和近五百万张单曲，超越加思·布鲁克斯成为乡村音乐最当红、最卖座的男性歌手。进入二十一世纪后，他依然金曲不断，例如2004《生若将死》[Live Like You Were Dying]这样的强力叙事歌[1]。

麦格罗的妻子菲丝·希尔，本名奥德丽·菲丝·派瑞[Audrey Faith Perry]，出生于密西西比州的杰克逊市[Jackson]，但在杰克逊附

103

1. "强力叙事歌"（power ballad）是叙事歌的一种类型，速度相对缓慢但富有张力，通常开头较为柔和，随后逐渐走向激情澎湃的副歌高潮，常有丰满的和声伴唱以及鼓、电吉他等乐器伴奏。

近的一个城镇长大。她起初是在教堂和当地各种社交活动上演唱，后来决心做一名创作型歌手，即将成年时移居到纳什维尔，在一家音乐出版公司做文职工作，这份工作让她有机会录制唱片小样[demo]，进而又使她成为加里·伯尔[Gary Burr]的伴唱歌手，伯尔后来制作了她的第一张专辑。

菲丝·希尔的第一首单曲是《狂野姑娘》[Wild One]，并为之拍摄了一部性感的MV，此曲一举冲上榜首；她的第一张专辑《接受本色的我》[Take Me as I Am]在1994年成为金唱片，后来晋升为三白金唱片。她的重大突破是1998年的畅销歌曲《这一吻》[This Kiss]，一首非常甜蜜的流行乐作品，此曲所属的专辑《信念》[Faith]在发行后刚过一个月便取得白金销量的成绩。随着专辑《呼吸》[Breathe]的问世，希尔从乡村音乐明星跨界成为流行乐天后。该专辑的同名主打歌是希尔第一首销量达到白金级别的单曲，在乡村音乐、流行乐和成人当代音乐排行榜上均高居榜首。该专辑里有四首歌曲成为热门金曲，包括同名主打歌《呼吸》、《你爱我的方式》[The Way You Love Me]、《我心若有翼》[If My Heart Had Wings][1]。

麦格罗和希尔都将各自的成功延续到了二十一世纪，大部分时间在巡回演出（无论是独自演出还是共同演出）。这完全符合纳什维尔乡村歌手的职业发展模式，他们在称霸排行榜的岁月久已逝去后依然可以拥有经久不衰的演艺生涯。

104

女性乡村歌手的回归

性感猛男型乡村歌手之所以能够成功，部分原因在于乡村音乐听

1.还有一首是前文提到的《让我们共浴爱河》，由菲丝·希尔与蒂姆·麦格罗合作演唱。

众主要是由女性群体构成。虽然她们蜂拥而至，争相目睹男歌手们的风采，但她们也希望听到同性歌手演唱的作品，也想听到"情场失意"这一乡村音乐经典主题中女性一方所面对的独有问题。这种诉求为这一时期多种多样的畅销音乐女艺人敞开了大门。

歌手帕蒂·拉芙莱斯是以新的乡村音乐风格而名声大噪的最早一批女明星之一。她本名帕蒂·雷米[Patty Ramey]，生于肯塔基州的派克维尔[Pikeville]，父亲是煤矿工人。拉芙莱斯最初是通过她的哥哥罗杰[Roger]步入乡村音乐行业的，罗杰后来也成为她的经理人。12岁时她开始与哥哥作为二人组进行演出。两年后罗杰带她去了纳什维尔，在那里她受雇取代表姐洛丽塔·琳恩[1]，参与了"威尔伯恩兄弟"[Wilburn Brothers]的夏季巡演。她与该乐队巡演了几个夏天，最终嫁给了乐队里的鼓手特里·拉夫雷斯[Terry Lovelace]。婚后，她处于半隐退状态，住在北卡罗来纳州。

婚姻失败后，帕蒂在八十年代中期回到纳什维尔，改艺名为"拉芙莱斯"（为的是避免与三级片演员琳达·拉夫雷斯[Linda Lovelace]混淆）。她的第一张唱片混合了当时纳什维尔音乐界顶尖创作型歌手们的各种新的乡村风格。她的早期热门歌曲包括第一张专辑里的叙事歌《是我》[I Did]，以及快歌《汀伯，我坠入情网》[Timber I'm Falling in Love]和《我是那种女孩》[I'm That Kind of Girl]（后两首都带有摇滚色彩）。九十年代后期，拉芙莱斯在出产畅销歌曲方面步履维艰，因为更年轻、更上镜的女歌手们纷纷出现在聚光灯下。1995年她迎来了自己的最后两首热门歌曲《孤独了太久》

1.帕蒂的父亲约翰·雷米（John Ramey）与洛丽塔的母亲克拉拉·玛丽·雷米（Clara Marie Ramey, 1912~1981）是亲姐弟，因而帕蒂和洛丽塔（以及洛丽塔的亲妹妹克莉丝朵·盖尔）是表姐妹，参见本书第五章。

[*Lonely Too Long*]和《你可以感到糟糕》[*You Can Feel Bad*]。与她那一代的许多歌手一样,她在九十年代后期转型为蓝草歌手。二十一世纪,她虽然偶尔在《大奥普里》演唱,但基本上已从歌坛隐退。

瑞芭·麦肯泰尔[Reba McEntire, 1955~]以新乡村明星出道,后转型为一脚踏入流行乐界的乡村天后。她生于俄克拉荷马州的乔基[Chockie],出身于真正的牛仔竞技家庭,她的祖父是全国牛仔竞技表演的明星,她的父亲是出类拔萃的捕牛师。她的哥哥佩克[Pake]、姐姐艾丽斯[Alice]和妹妹苏茜[Susie]都在牛仔竞技比赛上演出,年幼时的她也不例外。他们兄妹四人组成了一个家庭演唱组合,他们有一首纪念祖父的叙事歌《约翰·麦肯泰尔的叙事歌》[*The Ballad of John McEntire*]在1971年成为当地的热门歌曲。1974年,乡村音乐明星莱德·斯蒂加尔[Red Steagall, 1938~]听到瑞芭在俄克拉荷马市举办的全国牛仔竞技总决赛上演唱国歌,于是邀请她去纳什维尔录个小样。瑞芭和她的妈妈、哥哥最终都来到了纳什维尔这座"音乐之城",兄妹俩也都在1975年下半年制作了各自的第一张专辑。

瑞芭最早的录音风格传统,虽然这些唱片预示了下一个十年的诸种新趋势,但很少登上排行榜。七十年代晚期和八十年代早期,她的事业终于开始有起色,翻唱了帕西·克莱恩的《甜美的梦》和《一个贫穷男人的玫瑰》[*A Poor Man's Roses*]。她第一张登上榜首的唱片是1983年的《甚至不悲伤》[*Can't Even Get the Blues*]。自此在随后十年中推出了一系列畅销歌曲。

1987年,她与第一任丈夫离婚,两年后嫁给了她的钢棒吉他手兼巡演经理人纳维尔·布莱克斯托克[Narvel Blackstock, 1956~]。这对新婚二人组开始缔造麦肯泰尔的音乐帝国,运营和预订演出,与唱片公司和制作人一同打造瑞芭的舞台形象。同时她也开始发展影

视表演事业，在迷你剧和电视电影中出演了一些小角色，而她最出色的表演还是在自己的MV里，始终塑造着充满活力又淳朴可爱的人物形象。

在九十年代，瑞芭的演唱会依然有着强大的市场吸引力，她的唱片也十分畅销。1999年，为了庆祝她卖出的第四千万张唱片，美国唱片业协会 [Recording Industry Association of America] 授予她"二十世纪女性乡村音乐艺术家"的称号。她后来成为一位广受欢迎的情景喜剧明星，还主持过各种各样的乡村音乐颁奖礼。

随着更年轻的表演者们陆续来到纳什维尔，这里出现了新的表演场所，支持这些年轻艺人更加前卫的演唱和创作风格，例如"蓝鸟咖啡馆" [Bluebird Café]。由这些音乐家创办或为他们成立的各种支持机构，既是向乡村音乐的本源致敬，也是直面音乐发展的新需求，包括探讨新的话题，纳入新的乐器和声音。此类机构中最突出（却也很短命）的组织之一是所谓的"音乐黑手党" [Muzik Mafia]，该组织的核心人物是歌手、乐手、制作人"比格与里奇"[1]。这个二人组在二十一世纪初获得了一些成功，帮助"惹是生非"、毫不妥协的歌手格莱琴·威尔森开启了她的演艺事业。有许多创作型歌手慕名来到纳什维尔发展音乐事业，却无法冲破录音出版业传统守旧的束缚与桎梏，威尔森就是其中之一。她出现在"音乐黑手党"的一次"集会"（类似一种非正式的聚会和"歌曲交换"[2]活动），"比格与里奇"立刻意识到她能够

1. "比格与里奇"是指比格·肯尼（Big Kenny，本名William Kenneth Alphin，1963~）和约翰·里奇（John Rich，1974~ ）。
2. "歌曲交换"（song-swap）是流行音乐圈很常见的一种活动，几位独唱歌手轮流演唱一首自己的歌曲，每人演唱时，其他人可为之提供伴奏、和声伴唱等陪衬。所有人有说有笑，且弹且唱，氛围友好而活跃。

为乡村音乐带来某种摇滚感,从而吸引年轻一代的听众。威尔森2004年的劲爆歌曲《乡下女人》[*Redneck Woman*]和《参加派对》[*Here for the Party*]一举成为她最热门的作品。她坚韧强硬的形象帮助她迅速成名,但她也很难摆脱这一形象的局限。不过她的成就指引了米兰达·兰伯特[Miranda Lambert, 1983~]等后起之秀的成功。

兰伯特来自得州的朗维尤[Longview],她的父母起初以做私家侦探为生,后开办了一个宗教性质的慈善机构。高中时代的兰伯特在当地演奏、演唱,被一名音乐推广人"发现"。18岁时来到纳什维尔,但制作人要求她录制的歌曲让她感到心灰意冷。她坚持录制自己的原创作品,2003年以专辑《煤油》[*Kerosene*]和同名单曲大获成功,巩固了她强势女孩的形象。这一风格路线在她随后的热门歌曲中延续下来,包括《火药与铅》[*Gunpowder 'n' Lead*]以及二十一世纪初推出的其他作品。她还与另外两位创作型女歌手阿什莉·门罗[Ashley Monroe, 1986~]、安嘉莉娜·普莱斯利[Angaleena Presley, 1976~]成立了"安妮斯手枪"[Pistol Annies]组合,2011年她们录制了颇具讽刺意味的《高跟鞋上的地狱》[*Hell on Heels*]。兰伯特在二十一世纪延续了事业上的成功,2014年发行了专辑《白金》[*Platinum*](这个一语双关的专辑名称既是指她的发色,也是指唱片业对销量过百万唱片的称谓),2016年又推出了《羽翼之重》[*The Weight of These Wings*]。兰伯特在自己的巡演和一些有关乡村音乐最受青睐主题的歌曲(如《抽烟喝酒》[*Smokin' and Drinkin'*]和《罪行》[*Vice*])中,继续打造她"刀子嘴豆腐心"的形象。

男艺人可以在男性气概的廉价酒吧音乐与催泪伤感的叙事歌之间自如游移,而女艺人在这方面困难一些。威尔森坚持强硬的棱角,

而李·安·沃马克[Lee Ann Womack, 1966~　]等其他一些女歌手则通过情感温馨的叙事歌（如《我希望你跳舞》[*I Hope You Dance*]），复兴了一种受到都市乡村影响的风格。"南方小鸡"[Dixie Chicks]组合曾经一度成功弥合了这一鸿沟，该组合的主要成员是姐妹俩玛蒂·厄温·马奎尔[Martie Erwin Maguire, 1969~　]（小提琴）和艾米莉·厄温·罗比森[1][Emily Erwin Robison, 1972~　]（班卓琴）以及歌手娜塔莉·梅因斯[Natalie Maines, 1974~]，她们的热门歌曲既有强力叙事歌《无垠空间》[*Wide Open Spaces*]和《牛仔带我走》[*Cowboy Take Me Away*]，也有更锋芒毕露的作品，如讽刺性的《再见厄尔》[*Goodbye Earl*]，此曲讲述了一个实施家庭暴力的丈夫被长期受迫害的妻子杀死的故事。"南方小鸡"后来与其唱片公司产生纠纷，并被卷入政治争议，尤其是她们谴责乔治·W. 布什总统在2003年出兵伊拉克的决定。这些纷争对她们的事业发展和市场吸引力造成了不利影响。

仿若一家人：乡村音乐和声组合

　　自二十世纪三十年代的兄弟组合以降，和声演唱就一直是商业性乡村音乐的关键要素。八十年代复兴这种旧式和声传统的首个二人组合是一对母女档："贾德母女"[the Judds]。母亲娜奥米·贾德[Naomi Judd, 1946~　]（本名戴安娜·艾伦·贾德[Diana Ellen Judd]），在肯塔基州的阿什兰[Ashland]生下了女儿克里斯蒂娜·西米奈拉[Christina Ciminella, 1964~　]（后改名为薇诺娜·贾德[Wynonna Judd]）。薇诺娜的父亲很快消失无踪，娜奥米带着家人来到加州，试图做一名职业模特，未能成功。七十年代中期，她们一家

108

1.艾米莉·厄温在2008年与第一任丈夫查理·罗比森离婚，2013年嫁给了马丁·斯特雷耶(Martin Strayer)，因而现在改姓为斯特雷耶。

回到肯塔基,薇诺娜开始在吉他演奏方面崭露头角,母女二人开始合作表演。1979年,她们移居纳什维尔,娜奥米一边读护士学位,一边与女儿一起录制样带,用的是她们在凯马特百货商店[Kmart]买的一台30美元的录音机。1983年,她们在美国广播唱片公司面试成功,签下录音合约。

贾德母女的第一批录音基本是按照传统乡村音乐和声演唱的模式,编曲突出原声乐器,并不喧闹。她们第一支排名榜首的热门歌曲《妈妈,他为我痴狂》[*Mama He's Crazy*](1984)在两人的母女关系上做文章。一系列畅销歌曲在八十年代陆续问世,包括感伤的《祖父》[*Grandpa (Tell Me 'Bout the Good Old Days)*]、快歌《跟随雨的节奏摇

11.在"贾德母女"这张早期的宣传照中,薇诺娜(左)和母亲娜奥米(右)穿着几乎完全相同的服装,有着相同的妆发,看上去像双胞胎而不是母女组合

摆》[*Rockin' with the Rhythm of the Rain*]和严肃庄重的《爱能架起桥梁》[*Love Can Build a Bridge*]。这些歌曲展示出薇诺娜作为一名强劲坚毅的主唱的音乐才华，同时有她母亲的甜美和声予以平衡。随着两人事业的发展，她们的唱片制作愈加丰满，表演愈加精良。然而，1990年，娜奥米因慢性肝炎而宣布隐退，这一消息震惊了纳什维尔音乐界；母女二人进行了为期一年的"告别巡演"，以1991年底一场付费电视音乐会告终。薇诺娜凭借自己的第一张独唱唱片摆脱了母亲的光环，显示出流行摇滚歌手（尤其是邦妮·瑞特[Bonnie Raitt, 1949~]）对其风格的影响，不过她的职业生涯在九十年代后期基本告终。

　　吸收乡村摇滚风格的和声演唱组合在八九十年代占据突出地位，例如"钻石里奥"[Diamond Rio]和"索耶布朗乐队"[Sawyer Brown Band]这些金曲频出的团体。也有些组合采取相对舒缓的风格路线。自二十、二十一世纪之交以后，"战前女神"[Lady Antebellum]、"小大城镇"[Little Big Town]、"流氓弗拉德"[Rascal Flatts]等乐队的热门作品风格让人想起加州乡村摇滚组合（如"老鹰乐队"[Eagles]）。"流氓弗拉德"最接近纯粹的流行乐乐队，听来很像主导了九十年代排行榜的那些炙手可热的男孩乐队。更晚近的一些艺人将圆润的和声与摇滚乐的声音、乐器编制相结合，包括乡村摇滚歌手扎克·布朗[Zac Brown, 1978~]，他打破了乡村歌手的造型常规，戴着码头工人的下拉式羊毛帽子而非传统的牛仔帽，此外还有"米德兰"[1][Midland]和"列冯"[Levon]等新兴乐队（后者的名称是

1."米德兰"乐队于2016年在得州成立，成员包括马克·怀斯特拉克（Mark Wystrach, 1979~ ）、杰斯·卡森（Jess Carson）和卡梅隆·达迪（Cameron Duddy）。乐队名称来自德怀特·尤卡姆的歌曲《去往米德兰》（*Fair to Midland*）。

为了纪念"乐队"组合[the Band]的成员列冯·赫尔姆[Levon Helm, 1940~2012])。

这些乐队中最成功的团体之一当属"战前女神"[Lady Antebell-um][1]，他们凭借成功的跨界歌曲《此时需要你》[*Need You Now*]获得了2010年格莱美奖中两个不分具体曲风的奖项："年度歌曲"和"年度唱片"。虽然乐队成员查尔斯·凯利声称他们在创作和录制此曲时，"根本无意于跨界"，但此曲很显然是一首流行乐强力叙事歌，在风格上非常类似数年之前的席琳·迪翁[Celine Dion, 1968~]。乡村音乐家不得不在忠于原本曲风的同时，寻求在主流音乐界取得成功，所以凯利的上述反驳说得有些过头了。

乡村音乐的创作型歌手

乡村音乐总是遮蔽整个流行音乐界的潮流趋势，经常在一种风格取得成功十年后才起用该风格。这一点尤为明显地体现在八九十年代崛起的女性创作型歌手身上。其中有些人深受琼妮·米切尔[Joni Mitchell, 1943~]和卡洛尔·金[Carole King, 1942~]等创作型歌手的影响，她们极大地拓展了流行歌曲所涉及的话题，纳入了女性解放运动中提出的各种尖锐问题。在这些表演者中，玛丽·查平·卡朋特最为成功，虽然她在乡村音乐排行榜上独占鳌头的时间并不长。

卡朋特的父亲是《生活》杂志的主管，她生长在新泽西普林斯顿的郊区。她的母亲曾在六十年代早期演奏吉他，当她表示自己对学吉

1. "战前女神"乐队于2006在纳什维尔成立，成员包括希拉里·斯科特（Hillary Scott, 1986~ ）、查尔斯·凯利（Charles Kelley, 1981~ ）和戴夫·海伍德（Dave Haywood, 1982~ ）。2020年，该乐队的名称从"Lady Antebellum"缩写为"Lady A"。

他感兴趣时,母亲将自己的吉他给了她。1974年他们一家移居到首都华盛顿,大学毕业后,卡朋特开始在华盛顿地区表演。她与吉他手约翰·詹宁斯[John Jennings, 1963~2015]合作,两人制作了一份录音样带,由此获得哥伦比亚唱片公司的面试机会,卡朋特成功签约,1987年发行了自己的第一张黑胶唱片。

1987~1992年,卡朋特逐渐拥有了一批狂热忠实的歌迷。1989年的《怎样》[How Do]小有成功,这是一首从女性角度表达的调情歌曲。她的重大突破是1992年卡津风味的热门单曲《在"扭动与尖叫"俱乐部》[Down at the Twist and Shout]。随后很快在1993年发行了另一首快歌《我感到幸运》[I Feel Lucky]以及对露辛达·威廉姆斯《激情之吻》[Passionate Kisses]的翻唱。讽刺性的《他以为能留住她》[He Thinks He'll Keep Her]讲述了一个女人在结婚多年后,终于鼓起勇气离开了她的丈夫,因为后者对她不愿甘当家庭主妇的梦想漠不关心。卡朋特的常春藤盟校背景[1]和高智商幽默显然与乡村音乐听众那些更硬核的元素格格不入,她的后期作品也被乡村音乐广播节目所弃。

其他一些女歌手则介乎于乡村音乐明星与常被称为"亚美利加纳"[Americana]或另类乡村的风格路线之间。露辛达·威廉姆斯(即卡朋特那首热门歌曲《激情之吻》的作者)从来不是真正的乡村音乐明星,但她将浓重的廉价酒吧风格融入了自己的音乐。吉莉安·韦尔奇则选择了另一种不同的路线,风格相当复古,听来像是从三十年代那场沙尘暴中出逃的人,用简单的原声吉他伴奏来演唱她那些质朴的歌曲——但她其实成长在加州洛杉矶。2000年的电影《逃

111

1.卡朋特1981年毕业于布朗大学,获得"美国文明"(American civilization)专业学位。

狱三王》[*O Brother, Where Art Thou?*]大获成功,有力推动了回归乡村音乐本源的趋势,这部影片里有吉莉安·韦尔奇、蓝草歌手艾莉森·克劳斯[Alison Krauss, 1971~　]、艾米露·哈里斯等众多著名艺人献唱。

乡村音乐?流行乐?还是其他?

乡村音乐传统在八十年代的复兴似乎为喜爱乡村音乐昔日荣耀的歌迷指向了一个新的黄金时代,但实际上许多从"乡村"阵营起步的艺人开始感到大规模的商业成功和鼎盛人气有着不可抗拒的吸引力。对乡村音乐进行"现代化"便意味着邀请与摇滚乐、流行乐,甚至R&B和说唱音乐联系更为紧密的制作人参与进来。虽然这样做的结果对于乡村音乐的整体发展而言究竟是福是祸有待争论,但当二十一世纪来临时,很显然乡村音乐与流行音乐在许多方面已经是一回事了。

112　　　　音乐行业衡量受欢迎程度的方式发生了两种变化,颠覆了几十年来决定商业音乐走向的某些普遍假设。唱片销量的传统计量方法并不准确,这已众所周知,况且唱片公司自己还经常为了宣传唱片而虚报数字。对乡村音乐发行量的关注比不上对所谓排名"前十"唱片或流行乐唱片的关注,因为后者长期被认为是更赚钱的领域。八十年代出现了电子销售点扫描技术后,音乐行业的许多从业者都惊讶地看到,乡村音乐唱片的实际销量比以前认为的高得多。实际上,有些乡村音乐唱片要比那些作为"流行乐"来营销的唱片更"流行"。到了九十年代,网络下载和后来流媒体的发展,为乡村音乐的受欢迎程度进一步提供了有力的证据。消费者无需步入实体唱片店(或许也就无需为在公共场合购买乡村音乐唱片而感到难为情),而只要在他们

的iPod和手机上就可以狂热支持乡村音乐唱片。

乡村音乐以前作为一种广播电台播出的音乐类型一直大受欢迎，八九十年代新的乡村音乐明星的成功让许多以前专注于成人当代音乐或排名"前十"音乐的电台转向乡村音乐。在最新的数据统计中，乡村音乐电台的数量远超任何其他音乐风格，全美国有超过一千八百家，由此而在所有电台类型中独占鳌头（新闻电台位列第二，全美国有大约一千三百家）。看到这些数据后，整个音乐行业都增加了对乡村音乐表演的投入。

很快，一些梦想成为流行乐明星的艺人意识到，转型表演乡村音乐或许可以有效帮助自己在主流音乐界功成名就。真正开掘这片新天地的第一人是出生在加拿大的仙妮娅·唐恩。1965年，她出生于加拿大安大略的边远小镇蒂明斯[Timmins]，本名艾琳·爱德华兹[Eileen Edwards]。她3岁起就开始唱歌，8岁起在各种选秀比赛上获奖，青少年时代在当地演出，还上过面向全国的电视节目。她接受的是百老汇风格的歌唱、舞蹈和表演训练，在加拿大一处度假胜地的一个类似拉斯维加斯的场所谋得一份演出工作。在她母亲和继父死于车祸后，她决定发展乡村音乐事业，1991年移居美国纳什维尔。

唐恩很快签到了水星唱片公司[Mercury Records]，凭借第一首单曲《你的靴子在谁床下》[*Whose Bed Have Your Boots Been Under*]MV上的性感出镜一炮走红。此曲所属的专辑[1]还有其他热门歌曲，包括《我钟意的男人》[*Any Man of Mine*]和《我不奉陪》[*(If You're Not in It for Love) I'm Outta Here!*]。所有这些歌曲的共同特点是歌词直

113

1.这张专辑名为《女人本色》(*The Woman in Me*)，是她的第二张专辑，发行于1995年2月7日。

言不讳、热情大方，对女性听众充满感召力；与此同时，其性感的基调以及大体上浪漫而不具威胁性的立场态度又足够吸引男性。该专辑让她得以与流行摇滚乐的制作人罗伯特·"马特"·朗格［Robert "Mutt" Lange, 1948~　］合作，后者曾经是硬摇滚AC/DC乐队的幕后策划。朗格参与创作了唐恩的许多畅销歌曲，并很快成为她的丈夫。1997年两人凭借唐恩的专辑《来吧》［Come on Over］重磅回归。该专辑名义上是"乡村音乐"，实际上属于主流流行乐风格，类似葛洛丽亚·伊斯特凡［Gloria Estefan, 1957~　］或席琳·迪翁的风格。该专辑热销大卖，有多首最走红的歌曲，包括重量级叙事歌《你仍是唯一》［You're Still the One］和《从这一刻起》［From This Moment］，还有劲头十足的《没什么了不起》［That Don't Impress Me Much］、《别傻了》［Don't Be Stupid］和《天哪！我觉得这才像个女人》［Man! I Feel Like a Woman］，最后这首歌曲后来被用在露华浓公司举行的一次有唐恩出席的广告宣传活动中。这张专辑打破了所有的纪录，销量超过一千八百万张，推出了八首热门单曲，据《公告牌》估计，它是一切音乐体裁中由女性艺术家录制的史上销量最大的唱片。

　　或许因为意识到自己的音乐横跨了两个不同的受众群体，所以唐恩的下一张专辑，2002年的《向上！》［Up!］，发行了三种不同版本：美国消费者购买的专辑有两张CD，一张面向乡村音乐市场，一张面向流行乐市场；欧洲消费者购买的专辑除了流行乐版外，还有一张属于他们的独特版本。[1]该专辑的第一首单曲《命中注定》［I'm Gonna Getcha Good］一经问世立刻冲上乡村音乐和流行乐排行榜榜首。随

114

1.该专辑的三张CD（三个版本）采用不同的编曲，用来满足不同曲风和地域的歌迷。乡村音乐版为绿色碟片，流行乐版为红色碟片，还有一版采用印度电影音乐风格，为蓝色碟片。

后是其他名列前茅的热门歌曲，包括《永远永远》[*Forever and For Always*]和《她不只是个花瓶》[*She's Not Just a Pretty Face*]。然而，此后不久，唐恩与朗格的音乐合作和婚姻生活均走到尽头。她的事业逐渐停滞，但她为后继者们指明了前进的方向。

乡村音乐总是善于接受青少年时期（甚至尚未步入青春期）的女性艺人，她们介乎于天真烂漫与步入成熟之间。谭雅·塔克[Tanya Tucker, 1958~]是最早打造这种"性感而甜美"形象的歌手之一，她年仅12岁时就凭借两首颇具性暗示的畅销歌曲走红：《三角洲的黎明》[*Delta Dawn*]和《你是否愿意与我共枕》[*Would You Lay with Me (in a Field of Stone)*]。塔克成为后来一些乡村音乐明星的典范，包括13岁的黎安·莱姆斯[LeAnn Rimes, 1982~]，她演唱的《忧伤》[*Blue*]展现出强大的肺活量，她的职业生涯就始于这首歌曲以及其他一些让人想起帕西·克莱恩后期风格的作品。不足为奇的是，二十一世纪初乡村音乐最著名的巨星之一也是从青少年时期出道的。不过，不同于塔克和莱姆斯只在流行乐榜单上浅尝辄止，下面这位新人利用乡村音乐作为垫脚石，推动了其在主流流行乐领域的发展。

泰勒·斯威夫特成长于宾夕法尼亚的郊区，父母是中产阶级。她9岁起开始上声乐课，希望在音乐剧领域有所发展。然而，在仙妮娅·唐恩九十年代中期的当红歌曲的启发下，她将目标锁定在乡村音乐，刚刚步入青少年时代的她说服母亲带自己去纳什维尔的几家主要的唱片公司面试。虽然起初未能成功，但斯威夫特很快学会弹吉他，并开始自己写歌。到了该上高中的年纪，她又说服父亲举家迁往纳什维尔郊区。她在那里开始与职业歌曲作者合作，磨练自己的技艺，

在各种演艺场所亮相。14岁时,她签下一份唱片合约,两年后发行了自己的首张专辑[1]。她的第一首单曲很有心机地取名为《蒂姆·麦格罗》,表达了自己对这位乡村音乐前辈巨星的所谓迷恋,而此举确立了她在乡村音乐听众心目中的地位。

随后的两张专辑《无所畏惧》[Fearless]和《爱的告白》[Speak Now]虽然是以乡村音乐的定位而宣传销售的,但在流行乐听众群体中也广泛热卖。斯威夫特的歌曲涉及典型的流行乐主题——爱情、背叛、女性力量,编曲风格也越来越靠近主流的流行乐。但她成为流行乐明星的目标最强烈地反映在2014年发行的专辑《1989》中。具有象征意味的是,她在同一年从纳什维尔搬到了纽约。斯威夫特成为有效冲破乡村音乐模式局限的为数极少、也是最为成功的女性艺人之一。如今甚至几乎没有人能想起她身为乡村音乐歌手的岁月。

虽然有些乡村音乐家和乐评人将斯威夫特的《1989》视为对乡村音乐的背叛,但也有一些人认为她向新的听众敞开了大门。另一位横跨乡村音乐与流行乐的人物米兰达·兰伯特曾说:"(斯威夫特)真的帮助了乡村音乐。……有些人依然以为乡村音乐就是拨弦声,就是庸俗陈腐,将我们轻率刻板地划分成这样一类人……但我想,如果他们去看看泰勒的MV,听听她的歌曲……他们或许也会喜欢上我。"纯粹主义者与那些寻求扩展乡村音乐边界的群体之间的张力一直是乡村音乐历史发展的一部分,所以毫不意外的是,如今这一局面依然存在。

乡村音乐明星走向流行乐的另一个或许更为典型的例子是布雷

1.该专辑名为《泰勒·斯威夫特》,2006年10月24日由大机器唱片公司(Big Machine Records)发行。

克·谢尔顿［Blake Shelton, 1976~ ］。他生于俄克拉荷马州的埃达［Ada］，与乡村音乐的许多未来之星一样，他也是在青少年时期开始写歌、表演，18 岁时离开家乡，想在纳什维尔飞黄腾达。他与乡村音乐前辈明星鲍比·布拉多克［Bobby Braddock, 1940~ ］成为了朋友，后者制作了谢尔顿的第一张专辑[1]，2001 年凭借《奥斯汀》［Austin］拥有了第一首热门歌曲，此曲称霸乡村音乐排行榜长达五周之久——就首张专辑的排行榜成绩而言，这一纪录的保持者除他之外仅有一人：比利·雷·塞卢斯［Billy Ray Cyrus, 1961~ ］1992 年的《疼痛破碎的心》［Achy Breaky Heart］。谢尔顿的风格是相当标准的二十一世纪的乡村音乐，即歌词内容传统，配以流行摇滚风格的伴奏。在二十一世纪前十年的中期有其他一些热门歌曲问世之后，谢尔顿受聘担任真人秀《纳什维尔之星》［Nashville Star］的评委（这档节目是建立在《美国偶像》成功基础上的跟风复制之作），知名度进一步提升。2010 年他成为《大奥普里》的一员，一年后在《美国之声》［The Voice］这档人气极高、具有流行乐导向的歌唱类选秀节目中担任 "声乐顾问"，后来又成为该节目的评委。谢尔顿成功做到了身兼乡村音乐歌星和流行乐明星，再次表明这两种曲风在二十一世纪彼此渗透的关系。

　　虽然其他一些乡村音乐艺人并不像以上几位如此坚定地离开纳什维尔的村庄山岗，去追求纽约的大都市魅力，但很显然的是，如今的乡村音乐与几十年前会被视为主流流行乐的风格有很多相同之处。"乡村音乐" 这个标签是否还有任何意义呢？难说。

116

1.该专辑名为《布雷克·谢尔顿》，2001 年 4 月 15 日由华纳兄弟唱片公司发行。

尾声：新千年的乡村音乐

在乡村音乐的发展史上，音乐家们始终在平衡两种彼此冲突的倾向：一方面，他们珍视自己在音乐上接受的各种影响因素，重视那些塑造了今日乡村音乐的众多早先的风格；另一方面，他们热衷于吸收最近的技术创新和艺术革新，从而丰富和扩充自己的传统。这对张力也出现在爵士乐、摇滚乐以及其他流行音乐风格中。有想要奋力保护音乐传统、抵抗一切变化的人，就有欣然接受外来影响的人。

到了二十一世纪，我们在最新崛起的乡村音乐明星中也看到了这一情景。新传统主义者如乔恩·帕蒂［Jon Pardi, 1985~ ］和克里斯·斯塔普顿［Chris Stapleton, 1978~ ］，展现了传统风格何以在新时代依然充满活力。帕蒂2016年的《靴上沾点儿泥》［*Dirt on My Boots*］成为排名榜首的热门歌曲，斯塔普顿曾经是一支前卫蓝草乐队的队长，如今将硬乡村［hard country］、摇滚、布鲁斯和一点蓝草元素熔于一炉。斯特吉尔·辛普森［Sturgill Simpson, 1978~ ］或许是传统主义者中最富创新精神的一位，在职业生涯之初主要是走反叛乡村路线，但后来将一切风格元素都融入自己的表演和唱片中，从迷幻摇滚到重金属，无所不包。与此同时，他于2016年在"脸书"上发布了一篇杂谈随感，批评如今的乡村音乐行业不尊重前辈，惹恼了纳什维尔的乡村音乐界。

处在"传统-革新"谱系另一端的组合如"佛罗里达佐治亚边境
线"［Florida Georgia Line］（泰勒·哈巴德［Tyler Hubbard, 1987~］和
布莱恩·凯利［Brian Kelley, 1985~　］的二人组[1]），他们2016年发行
的专辑《刨根究底》［Dig Your Roots］，并非聚焦于乡村音乐的根基本
身，而是聚焦于他们自己对各种曲风（从乡村到雷鬼和男孩乐队）的
兴趣。他们的音乐据说掀起了"兄弟乡村"［bro country］潮流，其特
色是歌词和主题极具男性气质，采用浓重的摇滚风格伴奏。玛伦·莫
里斯［Maren Morris, 1990~　］的作品则显示出玛利亚·凯莉［Mariah
Carey, 1970~　］等流行乐歌手和其他众多R&B天后的影响，她的第
一首单曲，2015年的《我的教堂》［My Church］在乡村音乐和流行乐
领域广受欢迎。最能够表明流行乐与乡村音乐日益融为一体的事
件或许当属碧昂丝［Beyoncé, 1981~　］现身2016年"乡村音乐颁奖
礼"，表演了她的《爸爸告诉我的》［Daddy Lessons］，由"南方小鸡"
伴唱。这次表演让乡村音乐领域的"顽固派"备感愤慨，但主流的乡
村音乐受众认为这不过是我们可称为"乡村音乐"的曲风谱系上的另
一种表现方式。

当然，乡村音乐排行榜仅代表这种丰富多彩的音乐图景的一方
面。许多一度爆红、金曲频出的乡村音乐明星会持续巡演几十年，他
们的现场演出不断吸引着可敬的听众。有些艺人会与时俱进地调整
自己的风格路线，有些则年复一年采用大体上固定不变的风格，但他
们的受众群似乎也并不因此有所削减。只需看看纳什维尔一年一
度的乡村音乐节[2]就会明白，有些音乐人或音乐组合在其称霸榜单的

1.泰勒来自佐治亚州，布莱恩来自佛罗里达州，其乐队故此得名。
2.该音乐节始于1972年，起初名为"Fan Fair"，2004年更名为"乡村音乐协会
音乐节"（CMA Music Festival，CMA即Country Music Association）。

时光久久远去之后依然拥有众多忠实歌迷。此外还有像威利·纳尔森、多莉·帕顿这样的艺术家，他们的音乐超越了风格的变迁，无论作品以何种形式包装，他们的"声音"永远独一无二。

让我们回到本书开头提到的皮卡这一乡村音乐身份的核心意象。正如二十一世纪皮卡的构造更具流线型设计，也更高效，这个时代的乡村音乐也在新一代音乐人手中得到重塑。即便卡车的造型风格与以往迥然相异，但它依然用于运载货物。同样，乡村音乐虽然随着时间的推移经历了诸多转型和变革，但始终不断前行，累积着属于自己的里程。

119

延伸阅读

Bufwack, Mary A., and Robert K. Oermann. *Finding Her Voice: Women in Country Music*. New York: Crown, 1993.

Cantwell, Robert. *Bluegrass Breakdown: The Making of the Old Southern Sound*. Urbana: University of Illinois Press, 1984.

Carlin, Bob. *Banjo: An Illustrated History*. Montclair, NJ: Backbeat Books, 2016.

Carlin, Bob. *The Birth of the Banjo: Joel Walker Sweeney and Early Minstrelsy*. Jefferson, NC: McFarland, 2007.

Carlin, Richard. *Country Music*. New York: Blackdog and Leventhal, 2005.

Carlin, Richard. *Country Music: A Biographical Dictionary*. New York: Routledge, 2002.

Carlin, Richard, and Bob Carlin. *Southern Exposure: The Story of Southern Music in Pictures and Words*. New York: Billboard, 2000.

Cash, Johnny, with Patrick Carr. *Cash: The Autobiography*. New York: Harper, 1998.

Ching, Barbara. *Wrong's What I Do Best: Hard Country Music and Contemporary Culture*. New York: Oxford University Press, 2001.

Country Music Foundation Staff. *Country Music Hall of Fame and Museum Book*. Rev. ed. Nashville: Country Music Foundation, 1987.

Country Music Foundation Staff. *Country: The Music and the Musicians*. New York: Abbeville Press, 1988.

Daniel, Wayne. *Pickin' on Peachtree: A History of Country Music in Atlanta, Georgia*. Urbana: University of Illinois Press, 2000.

Dawidoff, Nicholas. *In the Country of Country: A Journey to the Roots of American Music*. New York: Vintage, 2011.

Ellison, Curtis. *Country Music Culture: From Hard Times to Heaven.* New York: Oxford University Press, 1995.

Erlewhine, Michael, ed. *All Music Guide to Country.* San Francisco: Backbeat Books, 1997.

Escott, Colin. *The Grand Ole Opry: The Making of an American Icon.* New York: Center Street Press, 2009.

Escott, Colin. *Lost Highway: The True Story of Country Music.* Washington, DC: Smithsonian Books, 2003.

Escott, Colin. *Tattooed on Their Tongues: Lives in Country Music and Early Rock and Roll.* New York: Schirmer Books, 1995.

Escott, Colin, George Merritt, and William MacEwen. *Hank Williams: The Biography.* 2nd ed. Boston: Back Bay Books, 2009.

Ewing, Tom. *Bill Monroe: The Life and Music of the Blue Grass Man.* Urbana: University of Illinois Press, 2018.

Feiler, Bruce S. *Dreamin' Out Loud: Garth Brooks, Wynonna Judd, Wade Hayes, and the Changing Face of Nashville.* New York: Spike, 1999.

Gleason, Holly. *Woman Walk the Line: How the Women in Country Music Changed Our Lives.* Austin: University of Texas Press, 2017.

Guralnick, Peter. *Lost Highway: Journeys and Arrivals of American Musicians.* Boston: David R. Godine, 1979.

Horstman, Dorothy. *Sing Your Heart Out, Country Boy.* 3rd ed. Nashville: CMF/Vanderbilt University Press, 1996.

Hubbs, Nadine. *Rednecks, Queers, and Country Music.* Berkeley: University of California Press, 2014.

Hume, Margaret. *You're So Cold I'm Turning Blue: Guide to the Greatest in Country Music.* New York: Penguin, 1982.

Jennings, Waylon, and Lenny Kaye. *Waylon: An Autobiography.* New York: Grand Central Publishing, 2009.

Jensen, Joli. *Nashville Sound: Authenticity, Commercialization, and Country Music.* Nashville: CMF/Vanderbilt University Press, 1998.

Jones, George, with Tom Carter. *I Lived to Tell It All.* New York: Dell, 2014.

Kienzle, Rich. *Southwest Shuffle.* New York: Routledge, 2003.

Kingsbury, Paul, ed. *Country on Compact Disc: The Essential Guide to the Music.* New York: Grove Press, 1993.

Kingsbury, Paul, ed. *The Country Reader: 25 Years of the* Journal of Country Music. Nashville: Country Music Foundation Press, 1995.

Kingsbury, Paul, ed. *Will the Circle Be Unbroken: Country Music in America.* New York: DK Publishing, 2006.

Lomax, John. *Adventures of a Ballad Hunter*. New York: Macmillan, 1947.

Lynn, Loretta, and George Vesey. *Coal Miner's Daughter*. Chicago: Contemporary Books, 1985.

Malone, Bill C. *Don't Get above Your Raisin': Country Music and the Southern Working Class*. Urbana: University of Illinois Press, 2001.

Malone, Bill C., and Tracey Laird. *Country Music U.S.A.* 50th anniversary ed. Austin: University of Texas Press, 2018.

Malone, Bill C., and Judith McCulloh, eds. *Stars of Country Music: Uncle Dave Macon to Johnny Rodriguez*. Urbana: University of Illinois Press, 1975.

McCall, Michael, and John Rumble, eds. *The Encyclopedia of Country Music*. New York: Oxford University Press, 2012.

McCloud, Barry. *Definitive Country: The Ultimate Encyclopedia of Country Music and Its Performers*. New York: A Perigree Book, 1995.

Nash, Alanna. *Behind Closed Doors: Talking with the Legends of Country Music*. New York: Knopf, 1988.

Neal, Jocelyn. *Country Music: A Cultural and Stylistic History*. 2nd ed. New York: Oxford University Press, 2019.

Nelson, Willie, and David Ritz. *It's a Long Story: My Life*. Boston: Little, Brown, 2015.

Peterson, Richard A. *Creating Country Music: Fabricating Authenticity*. Chicago: University of Chicago Press, 1999.

Porterfield, Nolan. *Jimmie Rodgers: The Life & Times of America's Blue Yodeler*. Urbana: University of Illinois Press, 1979.

Price, Robert E. *The Bakersfield Sound: How a Generation of Displaced Okies Revolutionized American Music*. Berkeley: Heyday, 2018.

Rosenberg, Neil V. *Bluegrass: A History*. Urbana: University of Illinois Press, 1985.

Russell, Tony. *Country Music Records: A Discography, 1921–1942*. New York: Oxford University Press, 2004.

Smith, Richard D. *Bluegrass: An Informal Guide*. Chicago: A Cappella Books, 1996.

Smith, Richard D. *Can't You Hear Me Callin': The Life of Bill Monroe, Father of Bluegrass*. New York: Little, Brown, 1999.

Stimeling, Travis D., ed. *Country Music Reader*. New York: Oxford University Press, 2015.

Stimeling, Travis D. *Oxford Handbook of Country Music*. New York: Oxford University Press, 2017.

Streissguth, Michael. *Outlaw: Waylon, Willie, Kris, and the Renegades of Nashville*. New York: Harper Collins/It Books, 2013.

Tichi, Cecelia. *High Lonesome: The American Culture of Country Music*. Chapel Hill: University of North Carolina Press, 1994.

Tosches, Nick. *Country: The Biggest Music in America*. 3rd ed. New York: Da Capo, 1996.

Tosches, Nick. *Where Dead Voices Gather*. New York: Little, Brown, 2001.

Townsend, Charles S. *San Antonio Rose: The Life and Music of Bob Wills*. Urbana: University of Illinois Press, 1976.

Wolfe, Charles K. *Classic Country*. New York: Routledge, 2000.

Wolfe, Charles K. *The Grand Ole Opry: The Early Years*. London: Old Time Music, 1978. Enlarged and revised as *A Good Natured Riot: The Birth of the Grand Ole Opry*. Nashville: CMF/Vanderbilt University Press, 1999.

Wolfe, Charles K. *Tennessee Strings: The Story of Country Music in Tennessee*. Knoxville: University of Tennessee Press, 1977.

Wolff, Kurt, and Orla Duane, eds. *Rough Guide to Country Music*. London: Rough Guides, 2000.

Zwanitzer, Mark. *Will You Miss Me When I'm Gone? The Carter Family and Their Legacy in American Music*. New York: Simon & Schuster, 2004.

Select Websites

Academy of Country Music: https://www.acmcountry.com/
American Banjo Museum: http://www.americanbanjomuseum.com/
Center for Popular Music: http://popmusic.mtsu.edu/
Center for Southern Folklore: https://www.southernfolklore.com/
Country Music Association: https://www.cmaworld.com/foundation/
Country Music Hall of Fame: https://countrymusichalloffame.org/
International Association for the Study of Popular Music (IASPM): http://www.iaspm.net/
International Bluegrass Music Association: https://ibma.org/
Society for Ethnomusicology: https://www.ethnomusicology.org/default.aspx
Southern Folklife Collection: https://library.unc.edu/wilson/sfc/

索　引 *

* 索引所注页码为原书页码, 即本书页边码。

W

Z

图字：09-2022-0539 号

图书在版编目（CIP）数据

乡村音乐 /［美］理查德·卡林著；刘丹霓译. –上海：上海音乐出版社，
2023.12 重印
（音乐人文通识译丛）
ISBN 978-7-5523-2447-1

Ⅰ. 乡… Ⅱ. ①理… ②刘… Ⅲ. 民间音乐 – 音乐史 – 世界 – 通俗读物
Ⅳ. J609.1-49

中国版本图书馆 CIP 数据核字（2022）第 189315 号

书　　名：乡村音乐
著　　者：［美］理查德·卡林
译　　者：刘丹霓

项目策划：魏木子
责任编辑：王嘉珮
音像编辑：王嘉珮
责任校对：顾韫玉
封面设计：翟晓峰

出版：上海世纪出版集团　上海市闵行区号景路 159 弄　201101
　　　上海音乐出版社　上海市闵行区号景路 159 弄 A 座 6F　201101
网址：www.ewen.co
　　　www.smph.cn
发行：上海音乐出版社
印订：上海盛通时代印刷有限公司
开本：889×1194　1/32　印张：6.25　图、文：200 面
2022 年 11 月第 1 版　2023 年 12 月第 2 次印刷
ISBN 978-7-5523-2447-1/J · 2251
定价：50.00 元

读者服务热线：(021) 53201888　印装质量热线：(021) 64310542
反盗版热线：(021) 64734302　(021) 53203663
郑重声明：版权所有　翻印必究